KB159629

타이포그래피의 빈공간

해체주의 타이포그래피의 역사와 의미를 재조명하다

차례

타이포그래피의 빈 공간

이병주

홍디자인

저자의 말

동시대를 포스트모던의 시대라고 일컫는다. 타이포그래피에 있어서 우리의 관심을 끌었던 미적 형식들 역시 이 범주에서 해석되어야 할 것이며 이를 꼼꼼히 살피자면 철학, 예술, 미학 등 다양한 측면에서 바라볼 필요가 있을 것이다.

이제 디자인 담론에서 해체주의는 사라져가고 있다. 지나간 유행에 더 이상 집착하지 않는 형국이다. 그러나 이후 이렇다 할 만한 담론이 나오지 않았으므로 여전히 해체주의는 진행중이거나 다음 무엇이 오기 전까지 휴지기라고 할 수 있을 것이다.

1980년대 이래 타이포그래피에 관한 한 나의 관심은 네빌 브로디와 해체주의 타이포그래피로 집약된다. 이유라면 내가 디자인을 접하게 된 바로 그 시점에서 일어난 일들이었으며 끊임없이 내 주위에서 맴돌던 최고조의 관심사였기 때문이다. 유행에 민감한 나이이기도 했겠지만 애송이 디자이너로서는 시대를 관통하는 텍스트를 꿰뚫는다는 것은 심히 역부족이었을 것이었다. 막연히 좋아서 따라 하기에 급급했던 기억만이 남아 있다.

최근 나의 관심사 중 하나는 과장되게 들릴지도 모르지만 이 둘의 운명에 관한 것이며, 그것은 뭔가 아쉬움에 관한 것이라고 말할 수 있겠다. 단순히 유행으로 끝나버린 혹은 그렇게 되어버릴 운명에 대해서 말이다. 개인적인 측면에서 보자면 이 글은 그 아쉬움에 대한 탐구이자 변론이 될 수도 있다.

1980년대 말 네빌 브로디 디자인에 대한 관심과 열풍은 가히 세계적인 것이었다. 추상적인 기하조형에 기초한 그의 독특한 타이포그래피적 수사는 형식적인 디자인에서 벗어나고자 했던 당시 젊은 디자이너들을 매료시키기에 충분했다. 한국도 예외가 아니어서 그의 방식을 따라한 인쇄물들을 찾아본다는 것이 어려운 일이

아니었다. 그러나 이에 대한 그의 대처는 단호했으며 한편으로는 어이없는 것이기도 했다. 자신을 모방한 아류들이 생겨나고 급속도로 퍼져나가자 급기야 그는 그들로부터 자신이 잡아먹히는 공포에서 벗어나고자 스스로 자신의 스타일을 거둬들이고 말았던 것이다.

뒤따라 디지털 시대의 태동과 맞물리면서 해체주의 타이포그래피가 등장하게 되었다. 부지불식간에 나타난 '해체주의'는 한동안 디자이너들 모임의 단골 주제였다. 사뭇 근사하게 들렸던 이것은 시대의 대세이며 상당히 지속될 하나의 양식처럼 받아들여졌다. 논의는 무성했지만 정작 대표적 작가라고 분류되었던 당사자들은 '해체'에 대한 이해도 없었으며 그렇게 분류되는 것을 마다했다. 시간이 지나면서 몇몇 해체주의에 대한 이론적 성찰과 반성이 등장했으나 이는 도리어 해체주의 타이포그래피에 대한 이론적 토대를 공고히 하는 것이 아니라 뿌리에서부터 이를 부정하는 결과를 낳게 되었다.

이른바 해체주의 타이포그래피를 높이 평가해야 할 몇 가지 이유가 있다. 그 하나는 기능주의 타이포그래피의 시각적 질서라는 형식의 틀을 벗어나 타이포그래피의 내적 목소리가 초기 모던의 시대 이후 가장 강력하고도 집중적으로 나타났다는 사실이다. 그래서 내가 정작 아쉬워하는 것은 이렇게 한 시대를 풍미했던 조형 방식을 제대로 된 평가도 없이 사라져간 혹은 사라져갈 운명으로 방치해버린 디자이너들의 태도, 시대적 텍스트에 대한 몰이해, 디자인 이론가나 비평가들의 발 빠르지 못한 대처이다.

디자인의 역사는 짧다. 현대적인 의미에서 보면 타이포그래피의 역사는 더 짧다. 한 세기가 채 못 되는 현대 타이포그래피의 역사에서 이론적 맥락을 찾기란 애초에 어려운 일일는지 모른다. 그러나 어떤 조형 방식이 일정 시기를 지속하며 논쟁적이었다면 그 이

유가 무엇이었는지 제대로 되짚어보아야 할 것이다.

　　이런 의구심이 이 책이 씌어진, 정확히 말해서 그에 앞서 박사논문의 주제로 이 문제를 거론하게 된 계기가 되었다. 여기에 더해진 하나의 희망은 다름 아닌 매체미학과의 만남으로부터 시작되었다. 사실상 매체미학의 역사 역시 디자인학의 역사만큼 일천하다. 그럼에도 불구하고 한 줄기 가능성을 찾게 된 것은 바로 한 시대의 지각 방식과 표현 형식에 대한 매체미학의 발전사적, 그리고 체계적으로 규정하려는 이론적 시도의 타당성에 이끌려서이다. 그것은 디지털 시대의 달라진 예술 환경에서 발생한 소위 해체주의 타이포그래피를 매체미학적 이론 체계를 통해 필터링할 수 있지 않을까 하는 소박한 바람으로 이어졌으며, 그렇게 된다면 이론 부재의 이 타이포그래피 방식에 대한 보다 철저한 규정이 가능하리라고 보았기 때문이다. 그 규정의 과정이 이 책의 전부이다.

　　반면에 이 연구가 제대로 된 것인가에 대해선 아직 현재진행형이라서 정확한 대답을 연기해야 할지 모른다. 그러나 이 책 전반에 걸쳐서 이른바 해체주의 타이포그래피를 그대로 사용하지 않고 '해체'적이라든가 줄곧 '소위', 또는 '이른바'라는 단어를 지속적으로 덧대어 사용함은 이 조형 방식이 철학의 '해체'와는 절대 무관하다는 저자의 초지일관한 태도를 보이고자 함이었다. 이 점에 대해 번거롭더라도 독자들의 이해가 있기를 바란다. 심지어 결론 부분에 이르러서는 이 조형 방식에 '해체'를 떼어버리고 완전히 새로운 이름을 붙여볼까 하는 생각을 하기도 했으나 그것만은 다음으로 미루기로 했다.

　　아무튼 이 연구의 성과는 뒤로 하더라도 저자는 이 같은 일련의 시도를 통해서 디자인 이론의 토대를 공고히 함으로써 소위 해체주의 타이포그래피에서 보았던 어처구니없는 과오가 다시는

반복되지 않기를 바랄 뿐이다.

끝으로 여러모로 미진한 이 책이 나오기까지 도움을 주신 분들에게 감사드리고자 한다. 이 책의 토대가 된 박사논문이 나오는 데 많은 지도를 아끼지 않으신 안상수, 심혜련 교수님과 나쁘지 않았다고 덕담해주신 정병규 선생님께도 감사드린다. 그리고 다소 어렵다고 생각될 수 있는 글을 디자이너들과 후학을 위해 새롭게 다듬어 세상에 나올 수 있도록 용기를 주신 홍디자인의 홍성택 선생님께도 감사의 마음을 전해드리고자 한다.

들어가는 글:
해체주의 타이포그래피의
빈 공간

디지털 시대의 도래와 타이포그래피

그간 인류의 정신사 측면에서 볼 때 기술의 본질과 역할에 대한 평가는 그다지 절대적인 것은 아니었다. 그러나 오늘날 기술이 인간의 문화나 문명 발전에 차지하는 역할은 단순히 부수적이고 보조적인 역할 정도에 머무르지 않는다. 불과 20여 년 전 '디지털 혁명'은 인류의 찬란한 미래를 지향하는 수식어구로 출발했지만, 이제 우리는 그것이 더 이상 과장된 전자제품 광고 문구나 성급한 언론 매체의 수사가 아니었음을 일상의 바로 도처에서 실감하고 있다.

　　　주목할 것은 디지털 테크놀로지의 눈부신 발전으로 말미암아 매체에 대한 근본적인 인식의 대변환이 이루어지고 있다는 것이다. 본래 매체란 일정 내용을 담는 도구이자 대상이며 이를 이용해서 다른 것을 창출해내는 방편으로 인식되어왔다. 그러나 시대가 바뀌어 문화의 모든 기반이 디지털 방식으로 급속하게 옮겨가게 되면서 문화의 구조가 새로운 판짜기의 국면을 보이게 된 것이다. 이른바 디지털이 문화의 재구조화에 적극적인 동기가 된 것이다. 이것은 단순하게 아날로그 방식에서 디지털 방식으로의 변화, 책에서 인터넷으로 매체 변화가 있었다는 정도의 설명으로 그치지 않는다. 이른바 컴퓨터라고 하는 집중화된 거대 기계를 통해 텍스트·영상·음성 등의 다양한 정보들이 새로운 방식으로 연결·조합됨으로써 문화의 표현 방식을 재편하기에 이른 것이다. 이 추세대로라면 머지않은 미래에 인류의 역사와 문화가 완벽하게 디지털 방식으로 필터링될 수 있을 것이다.

　　　디지털의 가장 큰 특징은 물론 속도이다. 그러나 보다 중요한 것은 속도의 문제가 아니고 질의 문제이다. 역사적으로 기술

이 문화의 질적인 측면에 개입하게 된 것이 디지털이 최초라고 할 수는 없다. 지금으로부터 5세기 전 구텐베르크의 인쇄술 발명은 본격적인 활자의 시대를 열고 정보의 공유와 나아가 서구 문명의 전파에 획기적인 계기가 되었다. 더불어 이전 시기의 비선형적 사고와 구술성(orality)에 의존했던 인식의 통로는 활자가 만들어내는 선형적 사고와 문자성(literacy)으로 단일화되면서 이는 곧 알파벳으로 대표되는 서구 문명의 질적인 문제에 개입하기에 이르게 되었다. 이윽고 활자가 만들어내는 텍스트의 선형성은 서구 문명의 억압 구조를 상징하는 일종의 메타포로서 철학과 문학, 미학 그리고 회화, 나중에는 타이포그래피 영역에서 집중적인 공격의 대상이 되었다. 이런 경향은 포스트모던 시대에 이르러 디지털이 등장하면서 절정에 이르게 된다.

　　　이 점에서 주목할 사실은 20세기에 이르러 매체에 대한 인식의 변화가 일어났다는 것이다. 먼저 사진과 영화의 출현을 통해서 새로운 이미지의 표현 방식이 등장했다. 사진은 전통적인 이미지의 개념을 바꾸었고 특히 영화는 대중의 오락 취향에 부합하는 대표적인 시각대중매체가 되었다. 뒤를 이어 등장한 텔레비전의 출현으로 인해 대중은 역사상 그 어느 시기보다 시각 이미지들과 친밀하게 되었다. 디지털 시대에 이르러 기존의 전자 매체가 디지털 매체로 바뀌면서 친숙한 정도를 넘어서 이미지의 범람을 논하기에 이르렀다. 이미지의 생산과 유포에 있어서 그간 수동적인 입장이었던 대중들이 마침내 주도적인 역할을 하게 된 것이다.

　　　대표적인 디지털 매체라고 할 수 있는 컴퓨터가 개발되던 초창기에 그것은 일반인은 쉽게 접근할 수 없는 전문가의 영역이었다. 컴퓨터가 오늘날처럼 개인 보급에 성공하게 된 것은 복잡한 수

학적 알고리즘이 아닌 대중지향적 접근 방식, 즉 보이는 대로 선택하고 작동이 손쉬운 기술의 대중화가 이루어졌기 때문이다. 즉 책을 통한 선형적 학습 과정이 아닌 그림을 다루는 것과 같은 비선형적 직관에 따라 반응하는 과정을 통해 대중화가 가능해진 것이다. 이 방식은 본래 화상 프로그램 개발에서 비롯되었으며, 1980년대 초반 이른바 해체주의 타이포그래피로 분류되는 작가들에게 시기적절하면서도 강력한 영감을 불러일으키는 것이었다. 새로운 기술에 대한 머뭇거림, 낯선 저항은 일시적인 것이었다. 디지털 시대에 디자이너들의 새로운 매체에 대한 반응은 20세기 초반 아방가르드 예술가들의 테크놀로지에 대한 열망 그 이상의 열광에 가까운 것이었다.

디지털 테크놀로지는 포스트모던의 개념과 잘 조화되는 적절한 표현 수단이기도 하였다. 무엇보다 기술적 뒷받침이 없었던 초기 모던 시대에는 부분적으로 시도될 수밖에 없었던 활자에 대한 실험의 한계를 근본적으로 해결해줄 수 있는 강력한 무기가 되었다.

반면에 이 열광의 실체에 대한 정확한 분석이 있었던 것은 아니었다. 디자인 이론가들은 당시의 타이포그래피에 해체주의 철학이 유입되는 과정에서 테크놀로지의 영향이 절대적이었음은 인정하였으나 해체주의 타이포그래피의 특징을 결정짓는 것으로 보지는 않았다. 즉 이는 기술에 대한 전통적인 가치관에서 크게 벗어난 것이 아니었다. 디지털 시대로 진입하는 바로 그 시기에 디지털에 대한 이해의 정도는 매체의 개입 정도와 역할, 그리고 그 중요성에 대한 해석이 강조되는 오늘날의 그것과는 확실히 다른 것이었을 것이다.

결과적으로 이 타이포그래피 형식은 제대로 성격 규정이 되지 못한 채 '해체주의'라는 이름으로 20여 년이라는 시간이 경과되기에 이르렀고 21세기 초반 다수의 이론가들이 그 정체성을 규명

하려는 과정에서 오히려 철학의 '해체주의'와의 연관성이 없음을 밝히는 결과가 되고 말았다. 따라서 한 시대를 호령했던 이 타이포그래피는 그 존재 의미가 무색하게 되어버린 것이다.

타이포그래피 지형에서 보는 해체주의 타이포그래피

먼저 해체주의 타이포그래피의 시대성을 살펴보자면 타이포그래피의 큰 지도를 펼쳐볼 필요가 있겠다. 현대적 의미의 타이포그래피 역사에 있어서 첫 출발은 거의 한 세기 전에 있었던 마리네티(F. T. Marinetti)의 미래파 선언에서 시작된다. 그는 이를 통해서 타이포그래피의 '영웅적(heroic)'[1] 시기가 도래했음을 선언했다.

미래파가 촉발시킨 타이포그래피의 혁명적 시도들은 과거 전통적인 타이포그래피와의 단절을 표방하였으며, 이는 러시아 구성주의(Constructivism)와 신조형주의라고도 하는 데스틸(De Stijl), 다다(Dada) 등으로 이어져 초기 모던의 시대를 규정하는 전혀 새롭고 다양한 가능성들이 제시되기에 이르렀다. 그 이후 얀 치홀트(J. Tschichold)의 비대칭 타이포그래피나 기능주의를 강조한 스위스 국제 타이포그래피 양식에 이르러 선대의 예술지향적 실험성은 사그라들게 되었다. 반면에 이는 모던의 시대정신과 걸맞는 시각적 질서와 명료성이라는 합목적적 커뮤니케이션의 형식미로 나아가는 토양을 마련해주었다.

타이포그래피는 1960년대 말 시작된 포스트모던의 영향권에 들어서게 되고 1980년대 초반에 이르면서 커다란 변화를 맞게 된다. 이 시기는 타이포그래피에 본격적으로 디지털이 도입된 시점과

도 정확히 일치한다. 당시 새로운 표현 방식을 모색했던 디자이너들에게 컴퓨터는 지난 날 초기 모더니스트들의 상상에만 머물렀던 스케치를 실제로 실현시켜줄 수 있는 강력한 매체임이 틀림없었다.

이 혜택은 온전히 이른바 해체주의 타이포그래피에 주어졌다. 포스트모던을 대표하는 표현 방식이던 이미지의 혼용과 몽타주가 자신의 책상 위에 놓인 개인용 컴퓨터의 화상 프로그램을 통해 한순간에 만들어지게 된 것이다. 그들을 더욱 매료시킨 것은 다름 아닌 바깥 세상에서만 존재하는 줄 알았던 활자들이 컴퓨터 안으로 들어왔다는 사실이다. 활자들에 방향성을 부여하는 것은 너무도 쉬운 일이었다. 철옹성과도 같은 활자들은 하나하나 분해되거나 변형되어 잘려져 나갔다. 혹은 다른 활자와 합쳐지거나 행간과 자간의 임의 조작이 가능해지면서 종래 볼 수 없었던 활자들만의 새로운 이미지 연출이 가능하게 되었다.

디지털 타이포그래피란 용어가 만들어지기도 했으나 적어도 디자인계 내부에선 해체주의 타이포그래피라는 용어가 더 선호되고 있었다. 그리고 이내 그것을 당연시하는 경향이 나타났다. 당시 일고 있던 새로운 타이포그래피 형식에 해체주의라는 접두사가 덧붙여지게 된 계기를 보자면 다소 실망스럽다고 생각할 수 있다.

해체주의가 소개된 계기는 다음과 같다. 1988년은 미국 건축 사상 의미 있는 한 해였다. 건축계 일각에서 러시아 구성주의와 현대 건축과의 연관성을 보여주기 위해 뉴욕 모마(MoMA)에서 열렸던 '해체주의 건축(Deconstructivist Architecture)' 전시회는 큰 반향을 일으켰다. 이로 인해 해체주의는 건축을 넘어 하나의 유행어가 되었다. 디자인 저널리즘에 널리 소개되고 회자되면서 자연스럽게 이 현상이 타이포그래피에도 유입되었던 것이다. 이런 문화적 배

경에서 이미 존재하고 있던, 앞서 언급한 디지털의 영향으로 실험성이 강했던 타이포그래피 형식에 해체주의라는 이름이 덧붙여지게 된 것이다. 한마디로 어불성설이란 말로밖에 표현할 수 없는 상황이었다.

그 이전에 디자인계 내부에서 해체주의에 대한 논의가 전혀 없었던 것은 아니었다. 비록 학교라는 아카데믹한 공간에 국한된 것이었으나 1980년대 중반 크랜브룩 아카데미(Cranbrook Academy of Art)에선 후기구조의 철학과 기호학에 대한 다양한 타이포그래피적 접근이 모색되고 있었다. 그러나 그들의 시도가 제대로 해체주의로 진입하기도 전에 불어닥친 뉴욕 모마로부터 비롯된 해체주의 열풍은 일련의 실험들에 대한 진정성이 제대로 평가될 틈을 주지 않았고, 그들이 쌓아올린 작은 성과들마저 해체주의라는 대중적인 유행어 속으로 빨려들고 말았다.

이런 맥락에서 보면 소위 해체주의 타이포그래피는 양식이나 운동으로 볼 수 없는 한낱 현상에 불과했던 것이 아닌가 하는 의구심을 품을 수 있다. 현상이란 일시적인 시기에 특별한 일관성 없이 발생한 일련의 사건이나 상황을 말한다. 반면에 양식이란 일관된 내적, 외적 동일성으로 인해 하나의 양식으로 규정되고 정의될 수 있는 모범화된 체계라고 할 수 있다.

과연 이른바 해체주의 타이포그래피는 어디에 가까운 것인가? 먼저 '해체'와 상관없이 포스트모던의 새로운 형식의 탐구, 그리고 컴퓨터라는 디지털의 가능성 속에서 모색한 독특한 표현 방식이라는 일관되고도 분명한 내적 동기가 존재한다는 가설을 설정할 수 있겠다. 이는 앞서 말한 초기 모던의 양식으로부터 그간 단절되었던 실험 정신의 연계선상에 있다는 점에서 또한 중요한 의미 부여가 가능하다. 반면에 해체주의가 덧붙여진 외적 동기가 자발적이 아

닌 타의적, 혹은 우연적인 것이었다는 점은 내적 동기가 아무리 견고하였다 할지라도 이 타이포그래피의 진정성을 희석시키는 결격 사유가 되는 것이다. 따라서 이는 유행 편승의 결과라는 과오로부터 쉽게 벗어날 수 없으며, 또한 그 자체가 하나의 현상이거나 유행이었다고 단정 짓게 만들 빌미가 될 것이 분명하다.

그러나 당시 이른바 해체주의 타이포그래피의 영향력과 초기 모던 타이포그래피와의 시대적 상관성, 디지털 테크놀로지의 적극적인 개입이라는 여러 결정적 상황 등을 감안해본다면 다른 각도로 해석해볼 필요성과 그 의미를 찾을 수 있을지도 모른다. 이것은 타이포그래피가 그려내는 큰 지형 안에서 이 타이포그래피 형식이 어디쯤 위치하고 무엇을 의미하고 있는가를 밝혀내는 일일 것이며, 보다 정밀한 타이포그래피 지도를 만들고자 하는 노력의 진정성으로 그 의의를 찾을 수 있을 것이다.

매체를 바라보는 새로운 시선

이른바 해체주의 타이포그래피는 앞서 언급했듯이 디지털이라는 매체의 특성과 깊이 연관되어 있다. 그렇다면 타이포그래피와 매체는 어떤 연관을 맺고 있는 것인가가 궁금해질 것이다. 디자인 측면에서 이 점을 다룬 이론가가 흔하지 않은 상황에서 영국의 로빈 킨로스(R. Kinross)의 매체관은 단연 독보적이다. 『현대 타이포그래피(Modern Typography)』의 저자이기도 한 그가 타이포그래피 역사를 바라보는 관점은 매체와 타이포그래피의 상관성과 긴밀하게 연관되어 있어 시사하는 바가 크다.

그는 일단 동시대인들에게 익숙한 포스트모던의 개념을 받아들이지 않는다. 이는 현대 타이포그래피에 관련된 모든 예술지향적 실험성을 인정하지 않음을 의미한다. 그의 주장은 단순하면서도 단호하다. 그에 따르면 활자는 문자를 시각화하는 매체이고 구텐베르크 인쇄술 발명 이래 타이포그래피는 활자를 중심으로 꾸준히 발전해오고 있으며 현재도 그것은 진행중인 것이다. 초기 모던의 시기에 이루어진 타이포그래피 혁명도 포스트모던 시대의 타이포그래피의 큰 변화들도 단지 그 발전 단계가 지속되는 하나의 과정에 불과한 것이다.[2]

그가 주목하는 것은 활자의 발전과 밀접한 관련을 맺고 있는 인쇄술이나 디지털 테크놀로지 등의 매체 관련 사안들이다. 그의 논지는 다음과 같이 확대 해석해볼 수 있다. 시대에 맞는 새로운 형식의 변화는 있을 수 있지만 엄밀히 말해서 타이포그래피는 소통의 양식이다. 따라서 타이포그래피는 미적 형식의 변화가 아닌 매체 발전에 따른 활자 형식의 변화를 반영하는 것이다. 이를 간단히 축약한다면, 킨로스의 타이포그래피의 역사는 디자이너의 현실적인 작업에 영향을 미치는 활자 매체의 변천사인 것이다.

그렇다면 매체란 과연 무엇일까? 매체는 무언가를 만드는 과정에 있어 필요한 도구이자 매개의 역할을 하는 것이다. 또한 매체는 옛 매체의 영향을 받아서 보다 진보된 새로운 형태로 발전해 간다. 인류 역사를 통해 시대마다 언제나 새로운 방식의 매체가 출현하곤 했다. 예를 들어 구텐베르크의 인쇄술은 책의 대량 복제를 통해서 정보 공유의 개념을 실현시켰고 그 결과 문화의 형식과 내용을 뿌리째 바꿔버리는 계기를 제공하였다.

맥루한(M. McLuhan)이 1960년대 텔레비전이 등장하면

서 이 새로운 발명품이 "우리들의 일상생활의 갖가지 양상을 재형성하고 재구성한다"[3]고 천명했을 때만 해도 일반 대중들은 오늘날 디지털 세상처럼 매체가 인간의 사고와 행동, 습관, 문화에 절대적인 영향을 미칠 수 있으리라곤 전혀 생각하지 못했다.

1960년대는 매체 대변혁의 시발점이자 동시에 시각예술에서 포스트모더니즘이 시작된 시기이기도 하다. 이 시기에 새로운 미적 형식을 추구하는 데 있어서 새로운 기술에 대한 예술계의 관심과 반응은 즉각적인 것이었다. 이는 일찍이 맥루한이 지적했듯이 예술의 속성상, 즉 예술은 매개성을 전제로 하기 때문에 기술의 발전에 민감하게 반응할 수밖에 없기 때문이다.[4]

1980년대 초부터 디지털 테크놀로지가 본격화되면서 예술은 보다 더 근본적인 변화를 겪게 되기에 이르렀다. 디지털 매체의 개입으로 인해 예술은 전통적인 예술 개념과는 다른 방식을 취하게 되었으며, 과거 어떤 시기보다도 기술의 역할이 중요시되었다. 바로 이즈음 새로운 시대에 등장한 새로운 방식의 예술을 해석하기 위해 새로운 미학의 틀이 있어야 할 필요성이 대두되었다. 그 대표적인 예가 매체미학이다.

매체미학은 1980년대 독일을 중심으로 시작된 미학의 새로운 한 분파이자 조류이다. 매체미학의 관심사는 매체의 개입으로 인한 예술의 형식, 이미지의 수용과 지각 방식의 변화이다. 이는 매체미학의 선조 격인 1930년대 발터 벤야민(W. Benjamin)이 제기한 기술 재생산 시대의 이미지 복제 연구로부터 오늘날의 매체미학까지 일관되게 지속되고 있는 키워드이기도 하다.

그 연구 대상은 기존의 매체인 사진과 영화에서 디지털 시대의 새로운 매체들인 인터넷, 가상현실, 애니메이션, 디지털 아트

로 확장되고 있다. 시대가 바뀌고 새로운 매체가 등장한다면 그것은 곧 매체미학의 연구 대상이 될 것이다. 그 본질은 매체가 반영하는 이미지의 형식과 특성에 대한 동시대적인 파악이다. 이는 매체와 관련된 시대적 특성과 결부되어 매체 상호 간의 변화, 그로 인한 이미지의 본질에 대한 미학적 분석을 전제로 한다. 따라서 이미지의 변천사는 매체미학에서 다뤄야 될 가장 중요한 부분이기도 하다.

또한 매체미학에서 우리가 눈여겨보아야 할 것은 매체미학의 분석 대상이 예술 분야 말고도 그래픽 디자인, 시각영상 디자인에 이르는 영역까지 아우르고 있다는 점이다. 오늘날 매체미학자들에게 디지털 기반의 디자인, 그중 문자와 결부된 타이포그래피는 디지털 시대의 글쓰기 방식과 밀접하게 관련되어 있는 매체의 시각화 형식이라는 점에서 특히 강조되고 있다. 즉 타이포그래피 역시 매체미학이 중요하게 다루고 있는 관심 분야인 것이다.

그렇다면 매체미학자들이 디지털 테크놀로지에서 드러나는 이미지를 통해서 발견한 것은 무엇일까? 일단 그들의 관심사는 포스트모던 시각예술에서 즐겨 사용되는 이미지의 혼성, 즉 몽타주 작업에서 발견되는 기술적인 현상이다. 기술적으로 표현한다면 이미지의 디지털 합성이다. 디지털 매체에서 합성은 디지털의 본질상 작업이 끝날 때까지 불확정적이고 최종 이미지는 그 합성 과정 자체에 의해 결정적인 영향을 받게 된다. 이때 디지털 기술의 속성은 이미지 생성의 보조적이 아닌 역동적 역할을 하게 되고 이 과정에서 나온 이미지는 기술에 의한 이미지라고 말할 수 있다. 결국 매체미학자들의 이미지에 대한 해석은 디지털 테크놀로지를 벗어나서 생각할 수 없다.

이런 관점에서 추궁해간다면 이른바 해체주의 타이포그래

피는 '해체'를 걷어내고 디지털의 기술적 측면이 어떻게 타이포그래피의 본질, 이미지로서 활자의 특성을 변화시켰는가에 대한 새로운 해석의 단서를 찾을 수 있을 것이다. 그렇게 된다면 이 타이포그래피 형식의 본질적 의의를 재규정함과 동시에 그간 하나의 양식이 되기에는 부족했던 빈 공간을 채울 수 있을 것인가? 그것이 가능하다면 이 책이 목적하는 바, 저자의 의도는 달성된 것이나 다름없을 것이다.

1.
해체주의 타이포그래피,
그
정체성에 대한
의문

편향된 시각들

이 책이 나오게 될 현 시점까지 이른바 해체주의 타이포그래피 이후 특별히 이렇다 할 새로운 흐름은 아직 없다. 그래서 한편으로 해체주의 타이포그래피는 아직도 진행중이라고 말할 수 있을는지도 모르겠다. 반면에 미국 디자인 이론가 엘렌 럽튼(E. Lupton)은 "여전히 지속되고 있는 디자인 접근 방식이라기보다는 역사적인 시대의 이름으로 축소되었다"[1]고 본다.

이런 시각에는 여러 가지 이유가 있다. 먼저 이 타이포그래피 형식이 어디서 어떻게 발생하게 되었는지, 누가 그 구성원에 속하는지, 어떤 일관적인 특징을 갖추고 있는지 정확히 알 수 없기 때문이다. 그러나 분명한 것은 해체주의라는 유행어가 타이포그래피에 덧붙여져 일종의 일반명사처럼 쓰이게 되었고, 소위 해체주의 디자이너들의 작품에서 공통되게 디지털 특성이 발견된다는 점이다. 한 가지 더 추가한다면 이른바 해체주의 타이포그래피가 하나의 현상으로서 미국과 영국 두 나라를 사이에 두고 집중적으로 발생했다는 점이다.

흥미로운 사실은 이에 대한 양국 간의 해석이 각각 다르게 나타난다는 것이다. 이것은 서구 문화권의 편제에 있어서 디자인에 대한 그 영향력을 고려할 때 그렇게 특별한 일이 아닐 수도 있다. 그러나 십분 양보하더라도 이는 제대로 규명되지 못한 이른바 해체주의 타이포그래피의 정체성에 대한 혼돈만 더 가중시키는 일이 아닐 수 없다.

영국 디자인 이론가들의 입장을 먼저 살펴보기로 하자. 먼저 킨로스는 타이포그래피를 바라보는 기술 매체의 발전이란 시각에서 해체주의 타이포그래피 존재 자체를 인정하지 않는다. 그는

그간 타이포그래피가 나름대로의 방식으로 발전시켜온 모더니티가 일개 유행이나 현상만으로 손상될 수 없다고 단언한다.

영국의 디지털 미술사가 찰리 기어(C. Gere)는 조금 다른 차원에서 접근한다. 그가 쓴 『디지털 문화』에서 그는 1970년대 영국의 펑크 문화의 연장선상에서 해체주의 타이포그래피의 기원을 찾아내고자 하는 독특한 관점을 피력한다. 이른바 해체주의 타이포그래피의 태동이 미국에서 비롯되었다는 점을 기술하면서 동시에 당시 영국 내에 이미 잠재되어 있던 디지털의 가능성과 도상적 몽타주 등으로 대표되는 펑크 문화의 파괴적 실험성이 결합되어 해체주의 타이포그래피로 발전되었다는 논리를 펴고 있다. 또한 그는 1980년대 펑크 문화를 주류 디자인으로 승격시키면서, 펑크 문화의 영향으로 디자인을 시작한 네빌 브로디(N. Brody)를 펑크 문화와 해체주의 타이포그래피를 연결하는 중심축에 위치시키기를 주저하지 않는다.[2]

물론 찰리 기어의 이런 설정은 국지적 해석이라는 비판을 받을 소지가 다분히 있다. 먼저 그는 1970년대를 휩쓸었던 영국 경제공황으로부터 촉발된 계급 갈등의 반향에서 비롯된 비주류의 하위문화 중 하나였던 펑크를 어떻게 다가올 디지털 문명의 잠재 세력으로 볼 수 있는지 보다 설득력 있게 그의 관점[3]에 대해 설명했어야 했다. 또한 그가 상정한 브로디와 해체주의 타이포그래피와의 관계는 문제를 더욱 복잡하게 만들 뿐이다. 네빌 브로디가 미국에 소개된 것은 그의 전성기가 끝날 무렵인 1980년대 말이었다. 펑크에 대한 기본적인 이해가 부족한 당시 미국의 상황과 해체주의 타이포그래피에 관한 한 종주국이라고 볼 수 있는 미국의 입장을 고려할 때 그를 '해체'와 직접적으로 연결시키려는 시도는 다소 무리한 설정이

해체주의 타이포그래피, 그 정체성에 대한 의문

자 논리의 비약이라고 볼 수 있겠다.

　　이름이 어떻게 붙여졌든 간에 이른바 해체주의 타이포그래피의 시작은 뉴욕 모마의 해체주의 건축 전시회 이후에 시작되었다는 것에 큰 이견이 없다. 또한 이에 앞서 크랜브룩 아카데미에서 진행되었던 그래픽 디자인 프로그램이 해체주의 타이포그래피의 발화점이었다는 사실 역시 관련 이론가들 모두 이에 동의하고 있다. 이 프로그램은 당시 미국 대학에서 일기 시작한 후기구조주의에 대한 뜨거운 관심과 열기로부터 시작되었으며 포스트모던 전반에 걸친 문화 현상에 대한 타이포그래피 실험이란 성격을 갖고 있었다. 당시 전문가들이나 실무 디자이너들로부터 한때 유행에 그칠 아카데믹한 관심사라는 취급을 받긴 했으나, 1990년대 초반부터 역량을 갖춘 크랜브룩 출신 학생들이 대거 유럽으로 진출하고 미국 내 실무에서 활약하게 되면서 보다 광범위한 대중적 융화를 이끌어낼 수 있었다.

　　실질적인 디자인계의 반향은 뉴욕 모마 전시회로부터 시작된 것이긴 하지만 그 관심은 명칭만이 아니라 이전과는 무언가 확실히 구분되는 작품 경향에서 비롯되었다. '해체'라는 단어의 뉘앙스는 그 자체가 주관이 뚜렷하고 개성 있는 표현에 충실한 일탈적 형식들을 일컫는 대명사가 되었다. 그리고 이는 그들로 하여금 오랜 기간 지배해오던 모던의 합리적이고 투명한 커뮤니케이션의 도그마적 이데올로기로부터 벗어날 수 있게 해주는 일종의 해방구 역할을 하게 되었다. 더불어 뒷받침할 만한 이론이나 자기 성찰이 빈약한 데서 오는 취약점은 당대의 주류 철학인 해체주의의 영향임을 암시하는 것으로 정당화될 수 있었던 것이다.[4] 이것이 미국 중심으로 본 해체주의 타이포그래피의 큰 그림이다.

건축과 타이포그래피의 비교

이 책은 소위 해체주의 타이포그래피는 해체주의 철학과 직접적인 연관이 없다는 입장을 분명히 밝히고 있다. 이것에 관해선 2장에서 자세히 다룰 예정이다. 여기서는 같은 '해체'라는 이름으로 현대 건축의 흐름을 주도하고 있는 해체주의 건축과의 비교를 통해서 해체주의 타이포그래피가 당면하고 있는 문제적 상황을 보다 부각시키고자 한다. 그 이유는 타이포그래피, 나아가 디자인계가 안고 있는 총체적인 문제를 되돌아볼 수 있는 타산지석이 될 수 있겠다는 생각에서이다.

　　건축과 타이포그래피를 객관적으로 비교한다는 것이 여러 모로 쉬운 일은 아니다. 그러나 한편으로 두 영역이 모던과 포스트모던의 양 시대를 거치는 동안 보였던 비슷한 행보에 관한 한 그것은 가능할 수도 있으며, 또한 그 자체가 흥미로운 비교거리가 될 수 있을 것이다.

　　초기 모던의 시대에 이 두 분과는 모두 예술의 영역에 머무르고 있었다. 이후 산업사회의 기능주의 미학이 강조되면서 두 영역은 그 영향권 아래 있었으며, 포스트모던의 시대에 이르러 다시 예술로의 복귀 또는 예술과의 경계가 희석되고 있는 상황이 지속되고 있다는 점에서 서로 같다고 볼 수 있다.

　　한편 건축은 타이포그래피와는 달리 모던의 시대 훨씬 이전부터 종합예술이라는 영화적 권좌를 누리고 있었다. 그리고 건축을 중심으로 진행된 다양하고도 활발한 철학적·미학적 논의들은 보다 건축의 입지를 공고하게 만들어주었다. 이 논의의 전통은 어떤 식으로든 모던의 시대에서도 계속되었다. 르 꼬르뷔제(Le Corbusier)로

대표되는 초기 모던 건축 양식 이후, 원초적 기하 형태의 단순미를 벗어나려는 '다원주의(pluralism)'에 관한 논의가 이루어졌고 후기 산업사회에 이르러 시작된 포스트모던 건축은 '내러티브(narrative)'라는 화두로 시작되었다.

곧이어 철학의 '해체주의'가 건축에 소개되면서 그동안 잊혀졌던 건축과 예술과의 새로운 관계 정립, 즉 예술로의 복귀에 대한 논의가 활발하게 진행되었다. 해체주의 건축은 이 논의와 더불어 그동안 단절되었던 예술의 형식미를 러시아 구성주의 건축을 통해 그 전범을 찾아내고자 노력했으며 이를 통해서 예술과의 연계성을 공고히 해나갔다.[5] 그뿐 아니라 해체주의 철학의 창시자인 자크 데리다(J. Derrida)와 긴밀한 교류를 통해 그들 건축의 철학적 텍스트를 구축하고자 했다. 데리다는 피터 아이젠만(P. Eisenman)의 프로젝트를 해체주의 담론으로 분석해주었으며, 버나드 추미(B. Tschumi)의 경우 프로젝트가 갖는 해체주의 철학적 의미를 에세이로 발표해줄 정도로 적극성을 보였다.[6]

반면에 그래픽 디자인에 포스트모던 타이포그래피가 출현하게 된 것은 텍스트에 따른 것도 자율적인 것도 아닌, 당시 건축계의 당당한 행보에 대한 막연한 부러움, 환상에서 비롯된 '따라 하기' 성격이 짙었다. '포스트모더니즘'이란 용어가 그래픽 디자인에 처음 사용된 경위도 해체주의 타이포그래피의 그것과 유사하다. 1977년 미국의 디자이너 월번 보넬(W. Bonnell)은 자신이 진행했던 전시회에 '포스트모던 타이포그래피: 미국의 최근 동향(Postmodern Typography: Recent American Developments)'이란 제목을 붙였다. 이는 당시 건축 분야의 저널들에 이 용어가 자주 등장하는 것을 보고 별 생각 없이 붙인 제목이었으므로 이 전시에 초대된 작가 중

자신을 포스트모던 디자인과 관련 있다고 생각한 사람은 아무도 없었다.7 하나의 양식을 규정하는 이론적 기초, 즉 텍스트에 대한 이해 없는 서투른 태도는 앞서 보았던 뉴욕 모마의 해체주의 건축 전시회의 경우와 다를 바 없었다.

이 해체주의 건축 전시회 도록은 그래픽 디자이너들에게 강한 인상을 주었고, 연이어 디자인 저널리즘의 폭발적인 반향이 이어지면서 누가 먼저라고 할 것도 없이 일탈적인 것이면 무엇이든 '해체'라는 말을 붙이는 것이 유행이 되어버렸다.

포스트모던이나 해체주의는 이렇게 디자인에 유입되었다. 한마디로 텍스트의 부재가 낳은 어처구니없는 아이러니가 아닐 수 없다. 이것은 그래픽 디자인의 짧은 역사를 통해서 텍스트의 중요성에 대한 인식이 제대로 확립되지 못했던 것에 그 주요한 원인이었다. 궁색한 변명이려니와 초기 모던 이래 지속되어온 기능주의 미학에 입각한 커뮤니케이션이 강조하는 합리적 투명성, 그리고 단순한 형식미의 기준으로는 접근이나 해석이 불가능한 차원의 문제였기 때문에 더욱 그러했을 것이라 본다.

반드시 텍스트가 필요한 것인가

우리는 시각대중매체의 시대에 살아가고 있다. 이제 매체의 대상이 되는 대중과 엘리트를 구분할 필요도, 또한 반드시 대중 취향에 영합할 필요도 없어졌다. 그렇다면 텍스트의 부재라는 현실에 직면해서 타이포그래피나 그래픽 디자인이 반드시 그렇게 어렵고 무거운 철학 기반의 텍스트를 갖추어야 하는가에 대해 생각해볼 필요가 있겠다.

해체주의 타이포그래피, 그 정체성에 대한 의문

이 점에 대해 영국의 디지털 영상 이론가 앤드류 달리(A. Darly)는 『디지털 시대의 영상 문화(Visual Digital Culture)』에서 현대 시각 문화에 있어서 '고급'과 '저급' 문화에 대한 논쟁이 포스트모던의 문화에선 무의미하고 진부한 것이라고 아래와 같이 말하고 있다.

> 그렇다면 이러한 미학의 긍정적인 측면을 상징할 수 있을까? 장식과 스타일, 스펙터클, 현기증이 기존의 문학/고전/모더니즘 예술에 비해 미학적으로 열등한가, 아니면 단지 그와 다른 것일까? 깊이가 결여된 예술이 필연적으로 허약한 미학일까? 그 형식의 수용자가 경험하는 즐거움과 흥분, 스릴, 놀라움, 센세이션 등이 뭔가 잘못된 것일까? 현대 관객이 그런 텍스트를 소비하여 시스템에 저항하는지 또는 회피하는지에 대한 생각을 받아들이기에 앞서, 우리가 인정하고 이해해야 할, 새롭고 변별적인(그리고 아직도 불투명한) 미학이 존재한다.[8]

달리의 견해가 그대로 적용된다면 이는 해체주의 타이포그래피의 존재 방식에 대한 일종의 암시이자 희망일 수도 있을 것이다. 그의 말을 해체주의 타이포그래피에 적용해보자. 다음과 같은 의문문이 만들어질 것이다. 해체주의 타이포그래피는 초기 모던의 그것과 비교하면 미학적으로 열등한 것인가, 아니면 단지 다를 뿐인가? 깊이가 결여된 방식은 반드시 허약한 텍스트를 갖고 있는 것인가? 그만의 변별적인 미학, 텍스트가 존재하는 것은 아닌가?

포스트모던 시대에 디자인을 포함한 시각대중예술이 확실하게 예술의 영역으로 진입했는지는 또 다른 문제이다. 디자인과 예

술의 경계가 완화, 또는 희석되고 있다고는 하나 기능주의 미학과 모더니즘의 기치 아래 디자인이 학문의 분과가 되기 위해 기울였던 다방면의 노력을 뒤로 하고 이제 디자인을 예술이라고 단정하는 것은 위험천만하고도 결코 쉽지 않은 일이다. 그러나 앞서 건축과의 비교에서 본 바대로 현대 타이포그래피는 초기 모던의 예술로부터 잉태되었으며, 이른바 해체주의 타이포그래피의 족적이 예술 중심은 아니라고 하더라도 적어도 포스트모던의 영향 아래 예술지향성에서 이루어진 행보라는 사실은 확실하다. 이 점이 인정되지 않더라도 최소한 달리의 견해에 따르자면 이 타이포그래피 방식이 시각대중매체의 한 표현 방식이면서도 동시에 충분히 미학적 가치가 존재할 수 있다는 가설을 세울 수 있을 것이다. 우리는 아직도 불투명한 미학이지만 '해체주의'를 떼어버리고 다른 관점에서 이 빈 공간을 채울 수 있는 '변별적인' 미학이 존재할 수 가능성을 열어두어야 할 것이다.

혁명 혹은 진화의 관점에서 보는 타이포그래피

타이포그래피 최초의 역사서는 영국의 타이포그래퍼 허버트 스펜서(Herbert Spencer)가 1969년 출간한 『모던 타이포그래피의 선구자들(Pioneers of Modern Typography)』이다. 제목에서처럼 이 책은 초기 모던 시대를 대표하는 타이포그래퍼들을 소개하는 비교적 단순한 구성으로 되어 있으며, 시대의 변화와 곁들여 그들의 대표적 타이포그래피 작품들을 분류해서 설명하는 방식을 취하고 있다. 최초라는 역사적 의미에 비해서 서술 내용은 빈약할 정도로 간략하다. 그러나 이 책이 유명한 이유는 최초의 타이포그래피 역사서라는

의의보다 후대의 이론가들이 자주 인용하였던 한 구절에 있다고 보겠다. 다름 아닌 타이포그래피 역사상 등장한 첫 모더니즘 시대를 '혁명적(영웅적/heroic)'시기라고 규정한 부분이다.

스펜서가 제목에 사용한 '모던(modern)'이란 단어는 모던의 시대성과 사전적 의미인 '현대적'이라는 의미로 다가오지만 이보다는 그가 첫 장에서 강조한 '혁명적'이란 뉘앙스로 해석되는 것이 이 책에는 더 어울릴 것이다. 즉, 타이포그래피의 본질이 실험이고 그것은 모던하고 혁신적인 것이라는 연상을 강하게 갖도록 한다. 그렇다면 타이포그래피의 혁신적인 변화란 무엇을 말하는가?

'혁명적'이란 절박한 상황으로부터 벗어나려는 강한 욕구가 분출되는, 이로써 무언가 새로운 형식의 도래, 동시에 그것에 수반하는 강제적 분위기를 강하게 풍기는 형용사이다. 초기 모던 시대의 타이포그래피는 전통적인 타이포그래피를 완전히 뒤집는, 혹은 붕괴시켜버린 것으로 '혁명적'이란 표현이 정확히 들어맞는다. 그러나 이것이 반드시 개성 강한 예술지향적인 것만을 의미하지는 않는다. 1920, 30년대 초기 모던의 시대를 지나고 스위스 국제 타이포그래피 스타일의 기능적인 타이포그래피가 극도의 완성도를 이루어나가는 사이에 또 그 이후에도 적어도 타이포그래피 분야에 있어서 새로운 형식을 추구하는 실험성이란 측면에선 그 영향력이 계속되었다고 볼 수 있기 때문이다.

초기 모던의 아방가르드들은 그들이 꿈꾸는 새로움, 그로부터 비롯된 메시지와 표현들을 알리고자 하는 강렬한 욕구를 선언문이나 원리를 표방한 형식으로 일제히 쏟아내었다.[9] 마리네티의 미래파 선언을 기점으로 다다 선언, 엘 리시츠키(E. Lissitzky)의 「타이포그래피 지형학(Topography of Typography)」, 그리고 얀 치홀트의

「타이포그래피의 기본(Elementare Typographie)」이 그런 예들이다.

이 시기의 특징 중 한 가지는 몇몇 특정 주체에 의해 타이포그래피의 지형이 바뀌었다는 점이다. 그들 대부분은 예술가들이었다. 기능주의 기계미학의 시대를 거쳐 디자인이란 분과가 확립되면서 더 이상 예술가들에 의한 디자인은 사라졌지만, 선대들의 영향력은 여전히 사라지지 않았다. 한동안 디자인의 영역을 공고히 하는 노력으로부터 디자인과 예술을 철저히 구분하고자 하는 경향이 나타나기도 했으나, 그 대신 실험성이 '예술'이란 용어를 대치할 수 있었다. 이런 맥락에서 타이포그래피가 포스트모던 시대 예술과의 경계 없음을 가장 앞서서 경험하고 있는 현재 상황을 염두에 두지 않더라도, 이 '혁명'의 역사라는 관점에서 보면 타이포그래피는 어느 정도, 혹은 상당히 예술지향적 성향을 내포하고 있다고 보게 된다.

그에 반해 앞서 본 영국의 타이포그래피 역사가이자 이론가인 킨로스는 이런 관점과는 완전히 거리가 먼 정반대 시각을 갖고 있어 주목할 만하다. 일단 그는 앞서 예술지향적 타이포그래피의 연대기로 대표되는 현대 타이포그래피의 역사를 인정하지 않는다. 그렇게 되면 서구 타이포그래피의 유구한 전통과 역사를 통해 남겨진 풍부한 타이포그래피 자산에 대한 가치를 제대로 파악할 수 없을 뿐 아니라 이는 기계적 단절을 의미하는 것이라고 단정한다. 더 나아가 그는 극소수 아방가르드 예술가들에 한정해서 초점이 맞춰지게 된다면 실제 행해지고 소통되던 당대 타이포그래피의 모더니티를 입증해줄 많은 실제 자료들이나 다양한 입장 차이를 보여주었던 역사적 사실들이 방기되거나 사라지게 될 우려가 있다고 말한다.[10]

그의 철학은 기본적으로 '계몽(enlightment)'의 개념에 바탕을 두고 타이포그래피의 일상적 측면을 재구성하는 것이다. 그의

해체주의 타이포그래피, 그 정체성에 대한 의문

책, 『현대 타이포그래피』는 일부 우리가 알고 있는 몇몇 디자이너들을 언급하고 있긴 하나 주로 활자와 활판인쇄술, 사진식자의 도래 등 타이포그래피의 기술적 발전, 그리고 아직껏 소개된 바 없는 다양한 역사적 사실들과 인물들에 대한 기술에 집중하고 있다. 이는 물론 그의 타이포그래피적 사고가 예술의 모더니티가 아닌 기술, 혹은 일상의 모더니티에 기초하고 있음을 의미한다.

그의 이 같은 논리의 출발점은 독일의 철학자이자 사회학자인 위르겐 하버마스(J. Habermas)의 이론이다. 킨로스는 1980년 하버마스의 영국 강연에서 강한 인상을 받았다. 그는 하버마스가 말하는 '모더니티, 미완의 프로젝트(Modernity: Incomplete Project)'가 진보적 보수주의와 예술, 건축 그리고 디자인에서 포스트모더니즘 현상이 나타나게 되는 당시 서구의 상황을 가장 정확히 설명해주는 것이라고 생각했다.[11] 그는 1980년대 영국의 여러 상황을 고려할 때 아직 모더니티가 완성된 것이 아니라고 굳게 믿었다. 더불어 모더니티는 장대한 역사를 통해 지속되어오는 것이라 확신하고 그에 비하면 순간적이라 할 수 있는 예술의 모더니즘과 확실히 구분하고자 했다. 이로써 그는 겉으로만 드러나는 예술에 대한 즉흥적이고도 허망한 논쟁을 뛰어넘는 것으로 생각하였다. 따라서 그가 말하는 모더니티란 실존적 주체인 인간 일상에 있어서 발전을 의미하는 것이며 모더니즘은 단지 예술의 시대 구분에 불과한 것이다.

정리하면 킨로스는 하버마스 논리의 연장선상에서 타이포그래피의 예술적 성향이나 몇몇 유명한 타이포그래피 영웅들이 아닌 활자나 활판 인쇄와 같은 매체 관련 기술이 어떻게 발전되어왔는가에 보다 의미를 부여하고 있다. 따라서 그가 써내려가는 타이포그래피의 역사는 활자 매체의 변천사이고 따라서 이는 급진적인

혁신이나 혁명이 아닌 전체적인 사회 발전의 진행 상태 즉, '진화'[12]
의 관점에서 타이포그래피를 바라보는 것이다.

이상에서 본 타이포그래피의 역사는 두 가지로 집약된다.
먼저 일반적 타이포그래피의 역사는 혁명의 역사이며, 소수의 타이
포그래피 영웅들에 초점이 맞춰지고 예술지향성이 강하다. 반면에
킨로스의 타이포그래피 역사는 진화의 역사이며, 이는 일상의 재구
성을 통한 모더니티를 강조하고 예술을 지양하는 반면에 테크놀로
지 혹은 매체지향성이 강하다.

예술지향성과 매체지향성

그렇다면 이렇게 나뉘는 두 관점 사이에서 해체주의 타이포그래피
는 어떤 위치에 있는 것인가. 먼저 타이포그래피 혁명의 관점에서
보자. 해체주의 타이포그래피의 실험성은 겉으로 드러나는 표현 측
면에서 초기 모던에 버금갈 정도로 혁신적이다. 현대건축계의 '위대
한 건축이론가'로 불리는 로버트 벤투리(R. Venturi)는 포스트모던
은 "순수보다는 혼성을, 똑바른 것보다는 비틀린 것을, 명료함보다
는 모호함을, 배제보다는 수용을, 그리고 일방적이고 확정적인 것
보다는 상반적이고 불확정적인 것을 선호한다"[13]고 포스트모던 양
식의 특징을 정의한 바 있다. 이 점에서 해체주의 타이포그래피의
표현은 포스트모던의 기준을 정확히 따르고 있다.

그러나 포스트모던과 일치하는 것과는 별개로 '해체'라는
단어가 덧붙게 되면서 문제는 복잡해지고 말았다. 영국의 디자인 평
론가인 릭 포이너(R. Poyner)는 이 같은 상황에 대해서 다음과 같이

기술하고 있다.

해체(deconstruction)에 관한 일련의 움직임들은 해체주
의자라고 자칭하는 추종 세력을 거느린다거나, 일종의 회
견을 갖는다거나, 전시를 기획하며 자신들의 신념이나 계
획을 공표하는 등 '이즘(ism)'으로서 명확히 규명할 수 있
을 만큼—구성주의나 초현실주의처럼—본격적인 형식을 갖
춘 적이 결코 없었다. '해체적인' 방식으로 작업하는 디자이
너들 중에서 자기 작업의 이론적 배경으로서 해체를 직접
적으로 논하거나, 자기 작업에 주요한 해체주의 사상가들과
그 관련 텍스트를 덧대는 이는 그리 많지 않았다. 어떠한 것
이든 대부분의 디자이너들이 해체의 양상을 보였다면 그것
은 엉뚱하고 서투른 일시적인 양식의 유행에 불과했다.[14]

해체주의 타이포그래피를 보다 잘 이해하고자 한다면 포스트모던
과 초기 모던의 차이를 이해할 필요가 있다. 초기 모던의 아방가르
드들은 그들의 투철한 도전 의식만큼이나 그들의 작업에 대한 신념
이 명확했고 표현 방식 역시 분명했다. 또한 그것을 선언의 방식을
취해 널리 알리고자 했다. 반면에 장르 자체에 대한 고집보다 장르
간의 붕괴와 혼합을 꾀하고, 집단보다는 개인화의 성향이 강해 자
신을 드러내지 않으며 어떤 무엇으로 자신을 규정짓고자 하려고 않
는다. 또한 초기 모던 시대의 교조적 원리들을 거부하고 거장의 자
세가 아닌 대중과의 밀착을 즐김으로써 탈경전화(decanonization)
를 지향한다.

위에서 포이너가 지적한 해체주의 디자이너들의 애매한 태

도는 많은 점에서 위에서 살펴본 포스트모던의 성향과 공통된 부분이 많다. 그러나 그런 설명만으로는 채워지지 않는 부분 역시 분명 존재한다. 그들이 '해체'를 이해하지 못했거나 그렇게 불리기를 마다했건 간에 외부적 상황은 무엇에 근거해서 그들을 하나의 무리로 특징짓고자 했던 것인가?

여기서 다음과 같은 가정이 가능하리라고 본다. 초기 모던의 시대를 지나 스위스 국제 스타일을 거치면서 점차 잦아들던 타이포그래피 실험에 대한 욕구가 포스트모던 시대로 진입하면서 어느 한 시점에서 급작스럽게 집중적으로 폭발하게 된 것이다. 이러한 동력은 안으로부터가 아닌 외부로부터의 영향력에 의한 것이긴 했으나 '해체'라는 동질화 과정을 통해 세상에 급작스레 드러나게 된 것이다.

과정은 차치하고라도 '해체'라고 불리게 된 이 새로운 타이포그래피에 대해 우리가 주목해야 할 가장 중요한 이유 중 하나는 타이포그래피의 혁명적 기준에 들어맞는 새로운 자기 표현의 형식이 비로소 등장했다는 점이다. 이는 포스트모던의 영향권에 놓이면서 다시금 수면 위로 떠오른 타이포그래피의 예술지향적 행보인 것이다. 물론 포스트모던의 큰 특징이기도 하겠으나 아쉽게도 형식의 기준이나 전범, 전형을 제시하는 데 있어 제대로 대처하지 못함으로써 양식화의 조건을 충족시키지 못하게 된 것으로 결과적으로 스스로 발목 잡히게 된 상황을 초래하게 된 것이다.

이제 킨로스의 관점에서 보기로 하자. 해체주의 타이포그래피가 갖고 있는 취약점과는 상관없이 그의 기준은 예술성의 잣대가 인정되지 않음으로 포스트모던 타이포그래피의 개념이 성립되지도 않고 '해체'는 더더욱 언급 대상이 될 수 없다. 그러나 그들을 하나의 그룹으로 묶을 수 있는 가능성을 찾기 위해 그의 매체지향적

타이포그래피 역사관을 한번 숙고할 필요가 있다. 여기서 소위 해체주의 타이포그래피의 태동기라고 추정되는 1980년대 중반에 주목할 만한 매체의 변화는 무엇이었을까?

그것은 컴퓨터의 등장이다. 1983년 가을은 애플의 개인 단말기인 매킨토시가 디자이너들에게 최초로 소개된 시점이다. 지금과 비교했을 때 기능은 단순했고 속도도 상당히 느린 수준이었지만, 반응은 폭발적이었다. 그들이 기대하는 컴퓨터의 가능성은 20세기 초반 미래파들이 품었던 기계 문명이 가져올 미래에 대한 열망 그 이상이었다.

새로운 매체에 호기심 많았던 미국의 디자이너 에이프릴 그레이만(A. Greiman)은 단숨에 픽셀의 효과를 적용한 일련의 작품을 완성해나갔다. 당시 크랜브룩 아카데미에서는 후기구조주의에 대한 많은 실험적 아이디어들이 컴퓨터를 통해 비로소 실현되었다. 더불어 네덜란드의 스튜디오 덤바(Studio Dumbar), 영국의 와이낫어소시에츠(Why Not Associates), 미국의 데이비드 카슨(D. Carson) 등은 디지털 효과를 이용하여 보다 다이나믹하고 세련된 이미지와 활자들에 대한 실험적 시도들을 연이어 선보였다.

그들은 컴퓨터라는 새로운 매체에 대해 저항보다는 열광적인 환영의 태도로 대응하였다. 초기 모던의 시대엔 이루어질 수 없던 꿈들이 이제 그들의 손에서 현실화되기 시작한 것이다. 컴퓨터에 의해 다시 만들어지는 새로운 시각언어들은 개개인에 따라 접근 방법이 다르긴 했어도 디지털 테크놀로지를 통해 이전에는 불가능했던 새로운 형식들을 가능하게 했다.[15]

킨로스는 2004년에 출간된 『현대 타이포그래피』 증보판에서 초판에서 다루지 못했던 디지털의 출현과 그 이후의 변화에 대

해서 기술하고 있다. 이 기술 방식은 그가 단언한 대로 여전히 미적 형식에 대한 언급이 없이 디지털이 작업 방식에 미친 영향과 활자 제작 환경의 변화에 중점을 두고 있다. 킨로스의 견해가 여전히 존중받아야 하는 가장 중요한 이유는 매체의 중요성에 대한 강조이다. 매체의 변화는 타이포그래피의 민주화를 가져왔으며, 디지털 매체에 따른 적극적인 반응이 이른바 해체주의 타이포그래피에 잘 나타난 것이므로 우리가 킨로스를 통해 환기해야 될 것은 매체가 미친 질적인 변화에 대한 관심과 연구가 필요하다는 점이다.

해체주의 타이포그래피는 이제까지 살펴본 대로 예술지향성과 매체지향성, 이 둘의 양면성을 갖고 있다고 파악된다. 즉 해체주의 타이포그래피는 초기 모던의 예술지향성을 되살림과 동시에 디지털 혁명으로 시작된 디지털 매체 기술의 특성을 잘 반영한다. 어느 시대나 매체가 시각예술에서 중요하지 않은 적은 없었다. 그러나 해체주의 타이포그래피에서 기술이 지닌 의미는 단순한 프로그램 작동과 같은 보조적 역할이 아닌 그들 작업의 표현에 주도적인 역할을 했다는 이유에서 과거 어떤 예들과도 분명한 차이가 드러난다. 기술이 핵심 키워드인 셈이다.

이를 통해 그동안 해체주의 타이포그래피의 빈 공간이라 여겨졌던 이 부분이 채워진다면, 다시 말해서 디지털 테크놀로지가 잘못 붙여진 '해체'를 대체할 수 있다면 이른바 해체주의 타이포그래피는 한낱 현상이나 유행이 아닌 하나의 양식으로 재평가될 수 있을 것이다. 이러한 노력이 결실을 거둔다면, 이는 매체가 표현 형식에 결정적 역할을 했다는 점에서 타이포그래피 역사상 기술이 양식화를 결정하는 최초의 예가 될 수 있을 것이다.

해체주의 논쟁

1990년대 들어서면서 해체주의 타이포그래피에 대한 이론적 접근이 디자인 이론가, 평론가들의 잡지 기고, 논문, 저서의 방식으로 활발하게 이루어기 시작했다. 시간적인 순서로 보면, 1990년에 공동필자인 척 번(C. Byrne)과 마사 비테(M. Witte)를 시작으로 같은 해 필립 B. 멕스와 릭 포이너, 1991년과 1994년에 역시 공동필자인 엘렌 럽튼과 애보트 밀러(A. Miller), 1994년 킨로스, 그리고 1998년 제라르 메모르즈(G. Memorz)의 글들이 대표적이다. 그리고 가장 최근이라고 할 수 있는 2003년, 릭 포이너가『6개의 키워드로 풀어본 포스트모던 그래픽 디자인(No More Rules: Graphic Design and Postmodernism)』에서 해체주의 타이포그래피를 비교적 자세히 다루고 있다. 이 글들의 자세한 출처는 아래와 같다. (릭 포이너 저작의 한국어판은 2010년 『No More Rules: 디자인의 모험』으로 개정판이 출간되었다.)

Chuck Byrne and Matha Witte, "A Brave New World: Understanding Deconstruction", in: Print, XLIV: VI November | December 1990.

Philip B. Meggs, "De-construction of Typography", in: Step-by-Step Graphics, February 1990, Reprinted in Nancy Aldrich-Rudenzel and John Fennell(eds.), *Designer's Guide to Typography*, Oxford: Phaidon, 1991.

Ellen Lupton and Abbott Miller, "Deconstruction and Graphic Design: History Meets Theory", in: Visible language 28:4, autumn 1994.

Gerard Memorz, "Deconstruction and the Typography of Books", in: Baseline, Issue 25, London, 1998.

Robin Kinross, *Unjustified Texts*, London: Hyphen Press, 2002.

Rick Poyner, *No More Rules: Graphic Design and Postmodernism*, London: Lawrence King Publishing, 2003.

해체주의 타이포그래피와 해체주의 철학과의 관계에 대한 태도와 견해는 각각 조금씩 다르다. 그러나 대체로 번과 비테, 멕스는 그 관계성을 인정하는 쪽이다.[16] 킨로스는 앞서 본 대로 타이포그래피의 예술지향성을 인정하지 않는 기본 입장에서 처음부터 논의의 가치를 인정하지 않는다. 그리고 럽튼과 밀러, 메모르즈는 이른바 해체주의 타이포그래피는 해체주의 철학의 '해체'를 잘못 차용한 결과라고 단정한다. 반면에 포이너의 입장은 해체주의 철학과의 연계성에 대해선 부정적 입장이지만 하나의 포스트모던 형식으로 이룬 성과를 인정하고 타이포그래피 전체 역사의 한 부분으로 포용하려는 자세를 취하고 있다.

논쟁의 핵심은 해체주의 철학이 무엇을 의미하는지, 해체주의 타이포그래피 표현 방식이 어떤 연관을 맺고 있는지, 그렇지 않다면 진정한 해체주의 타이포그래피 형식이란 무엇일까라는 것으로 압축된다. 이 논쟁의 흐름은 초기에는 번과 비테, 멕스와 같이 해체주의와 직접 연결 짓고자 하는 경향이 우세하다가 점차 시간이 경과하면서 럽튼과 밀러, 메모르즈와 같은 반대의 입장이 속속 등장했다.

먼저 비판을 받게 된 것은 디자인계에서 처음으로 '해체'를 논했던 멕스의 「탈구성의 타이포그래피(De-constructing Typography)」이었다. 그는 뉴욕 모마 해체주의 건축 전시회의 큐

레이터였던 필립 존슨(P. Johnson)과 마크 위글리(M. Wigley)가 건축과 구성주의를 연결시키고자 했던 의도와는 무관하게 '해체주의(deconstructivist)'라는 용어 자체를 당시의 타이포그래피를 특징짓는 연결고리로 사용하였다. 이러한 경향은 몇 년간 지속되었다. 그는 '해체'라는 말 그대로의 의미를 차용해서 그 정의를 "통합된 전체를 따로 떼어내기 또는 그래픽 디자인을 하나로 묶는 기반 명령을 파괴하기(taking the integrated whole apart or destroying the underlying order that holds a graphic design together)"[17]라고 규정하기에 이른다. 이에 대해 메모르즈는 어휘의 단순 차용으로 인해 '해체'를 형식주의적(formalist) 과정으로 만들어버리는 불행한 결과를 가져왔다고 비판했다.[18] 또한 포이너는 위글리가 '해체'가 시각적인 형식의 분해가 아닌 건축 구조 내부에서 스스로 분열하는 혹은 일탈하는 것을 말하고자 했던 진정한 의미를 간과해버리는 오류를 범했다고 말한다.[19]

 멕스와 유사한 맥락에서 번과 비테가 1990년 『프린트(Print)』지에 발표한 그래픽 디자인의 해체주의적 경향에 대해 포이너는 초기의 막연한 분석과는 달리 타이포그래피 행위의 명확성과 은폐된 언어의 복합성에 대한 발견이라는 논리적 확장을 이룬 것에 대해 긍정적인 평가를 내린다. 메모르즈는 이를 여전히 '해체'라는 의미 자체에 초점을 맞춘 논리의 합리화에서 벗어나지 못한 것으로 지적하였다. 럽튼과 밀러는 그들의 오류는 '해체'를 일반 디자이너는 인식하지도 못하는 동시대의 '시대정신'으로 묘사한 것이며, 이보다 더 큰 실수는 '해체'의 범주를 포스트모던 초기까지 거슬러 올라가 별로 관계도 없는 폴라 셰어(Paula Scher) 등의 작가들을 포함시킴으로써 동시대의 이데올로기적 지형으로까지 너무 넓게 확대해

나갔다고 지적했다.[20] 유사한 맥락에서 메모르즈 역시 번과 비테는 형식주의 입장을 견지한 나머지 실험적 표현과 언어적 구조에 대한 역사적 담론을 갖고 있는 미래파를 소위 해체주의 타이포그래피 디자이너들과 같은 선상에서 보는 실수를 범함으로써 각각에 대한 예술적 가치에 대한 올바른 평가를 도외시하여 타이포그래피 역사와 비평에 대한 그들의 안목이 의심되는 이론적 부재를 여실히 드러내었다고 지적하였다.[21]

　　　　위 쟁점의 핵심은 철학의 '해체'를 어떻게 해석하는가로 요약된다. 멕스와 번 그리고 비테는 분해, 분산, 파괴의 뉘앙스를 주는 1차적 어원의 의미에서 출발했다는 점에서 논쟁 후기의 이론가들에게 공격을 받았다. 그렇다면 럽튼과 밀러, 메모르즈가 지적하는 '해체'에 대한 그릇된 이해와 이로부터 비롯된 오류란 무엇이며, 또한 그들 간의 미묘한 견해 차이는 어디서 비롯된 것인가? 이를 알아보기 전에 먼저 '해체'에 대한 개념 접근에 있어 사전 지식이 필요할 것이다.

데리다가 말한 '해체'는 무엇인가

해체주의는 후기구조주의라고 알려진 비판 철학의 한 부분으로서 데리다를 비롯해 롤랑 바르트(L. Barthe), 미셸 푸코(M. Foucault), 장 보드리야르(J. Baudrillard) 등 현대 사상계를 대표하는 철학자들이 여기에 속한다. 주지하다시피 '해체'는 프랑스 후기구조주의 일원이자 해체주의 철학의 창시자인 데리다의 사유 개념이다. 이는 그의 철학적 사유 여정의 출발점이기도 한『그라마톨로지(De la

그림 1 　크랜브룩 학생 작품, 「문자에서 나타나는 프랑스적 경향(French Currents of the Letter)」, 1978

grammatologie)』에서 처음 사용되기 시작했다. 이 책에서 데리다는 그의 사상을 설명하는 주요 개념들인 현전·부재·흔적·차연·보충·산종·길내기·해체·탈중심화·근원문자 등에 대해서 이야기하고 있다. 『그라마톨로지』는 1967년 프랑스에서 출간된 이래 1976년 영어로 번역되어 미국뿐 아니라 전 세계적으로 큰 반향을 불러일으켰으며 7, 80년대를 거치면서 건축과 그래픽, 패션 디자인 등 시각예술 분야에 지대한 영향을 미쳤다.

 1980년대 들어서면서 미국의 많은 미술·디자인계 학생들과 디자이너들은 사진, 퍼포먼스, 설치 미술 등의 예술 프로그램들을 통해서 후기구조주의 분석 이론을 처음 접하게 되었다. 특히 1980년대 중반 이후 캐서린 맥코이(K. McCoy)가 진행한 크랜브룩 대학원 수업을 통해서 학생들은 다양한 후기구조주의자들의 저작들이 자신들이 생각하던 커뮤니케이션 개념과 서로 조응하는 공통점이 있다는 것을 자각하게 되었다. 사실 이들보다 먼저 후기구조주의적 시도를 한 선례가 있었다. 이는 바로「문자에서 드러나는 프랑스적 경향(French Currents of the Letter)」그림 1이다.[22] 이는 후에 해체주의 건축가로 유명해진 다니엘 리베스킨트(D.Libeskind)가 1978년 크랜브룩의 건축과 학과장으로 재직하던 시절, 그가 담당했던 이론 세미나 과목의 결과물이었다. 학생들은 스스로 작성한 에세이를 실습 재료로 사용해서 행간과 단어들 사이를 확연히 벌리고 각주를 그 사이에 대입하는 방식으로 텍스트의 구조적인 분해를 시도하는 타이포그래피 전략을 구사했다. 그리고 그해 타이포그래피 전문 이론지인『시각 언어(Visible Language)』의 프랑스 미학 특집호에 게재되었다. 이 작품의 불가해성은 당시 직접적이고 합목적적인 커뮤니케이션에 익숙했던 기성 디자이너들을 격분시키기에 충분했다.

해체주의 타이포그래피, 그 정체성에 대한 의문

모든 철학이 그러하듯이 해체주의 철학 역시 간단히 요약하기란 쉽지 않다. '해체'는 글쓰기에 대한 철학적 물음에 답하는 과정으로, 과거 서구의 형이상학적 전통이라 할 수 있는 이항 대립 구조[23]를 넘어서 탈형이상학적 사유로 도달할 수 있는가에 대한 가능성을 제기하는 것이다.[24] 해체론에서 말하는 형이상학이란 대표적인 이항 대립 체계인 로고스 중심주의, 음성 중심주의적 현전의 존재, 즉 현존에 대한 이해이자 표상적 재현에 대한 사유인 것이다. 『그라마톨로지』에서 데리다가 말하고자 하는 것은 서구의 로고스 중심적 사상사를 관통하는 철학, 언어학, 인류학 등에서 발견되는 문자에 대한 편견을 밝힘으로써, 책의 권위인 말/글, 현존/부재, 기원/반복, 복제/기록 등과 같이 파생하는 상하 질서에 대한 도전이다.[25] 이에 대한 실천적 암시는 이 책의 제1부 제1장의 제목에서 다음과 같이 잘 나타난다. "책의 종말은 글쓰기의 시작이다(The End of the Book and the Beginning of the Writing)."[26]

　　데리다의 철학에서 등장하는 차연·보충·흔적·길내기는 그가 궁극적으로 말하고자 하는 '근원문자(écriture)'의 생성 과정을 설명하는 보조 개념들이다. 여기서 유예와 보충의 간격인 차연은 데리다에게 있어 문자의 창발 장소가 된다. 데리다는 언어가 의존하는 차이와 지연의 개념을 뜻하는 신조어 '차연(différance)'을 만드는 과정에서 일종의 근원문자를 환기시키려는 의도로 3음절에 원래 들어가야 될 'e'를 'a'로 바꾸었다.[27] 여기서 등장하는 낯선 용어들에 대해선 각주 설명을 참고하기 바란다.

　　그는 근원문자를 형이상학적 근원의 개념과 혼동하지 않도록 차단하기 위해 근원문자는 우리에게 익숙한 문자 형태와 단절된, 언어의 시원으로 들어가는 "기표의 기표"[28]라고 정의한다. 나아

가 이는 아직 실천되지 않은 미래의 문자이며 "기호·음성언어·문자 언어의 가치들을 뒤흔들어버리게 될 그 무엇"[29]이라고 말한다.

근원문자가 알 수 없는 어느 미래의 한 시점에서 알파벳을 대체할 그래픽 기표성을 갖게 되더라도 차연으로서 흔적의 형식 또는 길내기는 여전히 의미론적 접근인 것이지 감각적 형식으로 구현이 가능한 것은 아니다. 다시 말해서 '해체'라는 어휘 자체의 뉘앙스가 전하는 그래픽 연상과 그 본질과는 확실히 다른 것이므로 해체주의 디자이너들의 생각처럼 막연히 감각적 형식으로 드러날 수는 없는 것이다. 만약 그것이 가능하다면 디자이너가 직접 글쓰기에 관여해서 근원문자에 대한 길내기를 실천하는, 즉 실천적 글쓰기의 구조적 이해 과정을 통해서만 가능할 것이다. 그렇다 하더라도 타이포그래피는 그러한 과정의 결과인 것이지 여전히 목적이 될 수는 없다. 따라서 문자를 표현하는 활자를 가지고 자르기, 숨기기, 겹치기 하는 등의 타이포그래피 행위는 조형적 관심사에서 비롯된 것이지 '해체'와는 전혀 무관한 일인 것이다.

진정한 '해체'적 타이포그래피는 없다

위에서 본 간략한 '해체' 관련 지식을 갖고 이제 반대라는 입장에서는 같지만 미묘한 견해 차이를 보이는 럽튼과 밀러, 그리고 메모르즈의 관점에 대해 보다 자세히 살펴보기로 하자. 일단 럽튼과 밀러, 메모르즈는 번과 비테, 멕스의 '해체'에 관한 이해가 잘못되었음을 조목조목 지적하고 있다는 점에선 동일하다. 그러나 시기적으로 90년대 말 가장 마지막 논의를 개진했던 메모르즈는 럽튼과 밀러의

견해조차 착오가 있었음을 지적하고 있다.

멕스가 1991년 잡지 『스텝 바이 스텝 그래픽스(Step-by-Step Graphics)』에 기고한 「탈구성의 타이포그래피(De-constructing Typography)」, 번과 비테가 1990년 잡지 『프린트(Print)』에 발표한 글 「멋진 신세계(A Brave New World)」에 나타난 해석 오류에 대해 메모르즈, 럽튼과 밀러 양쪽은 모두 '해체'에 대한 이해 부족으로 표현 형식적인 측면만을 부각시켰다는 점을 강조한다.

럽튼과 밀러는 또한 조심스럽게 크랜브룩의 후기구조주의 실험 성과에 대한 분석을 시도한다. 그들은 후기구조주의 영향이 두드러졌던 시대였음에도 불구하고 크랜브룩의 접근 방법은 확고하지 않은 "아이디어들을 이리저리 꿰맞춘 것(an ecletic gathering of ideas)"[30]에 불과한 것이었다고 밝힌다. 그 증거로 당시 대학원생이었던 제프리 키디(J.Keedy)와 프로그램을 담당했던 맥코이와의 인터뷰 내용을 제시했다. 여기서 키디는 자신의 재학 시절 학생들은 마치 연금술과도 같은 효과적인 방법에 주로 천착했었다고 술회하였다. 맥코이는 후기구조주의는 하나의 태도(attitude)이지 양식(style)이 아니었다고 기억하고 양식이 특정 시기의 조형 문법이라고 한다면 태도는 그 양식의 특성을 정확히 기술할 수 없는 불분명한 것이라고 밝혔다.[31]

더불어 그들은 크랜브룩의 후기구조주의에 대한 반응은 대체로 낙천적인 것이어서 후기구조주의 저작들에 내재된 정치적 비평이나 심원한 페시미즘을 비켜 지나쳤다는 점을 꼬집는다. 그럴 수밖에 없었던 이유에 대해선 후기구조주의가 강조하는 의미의 다의적 해석 가능성을 빌미삼아 디자이너들은 자신들의 표현을 적당히 가미시켜 로맨틱한 이론으로 탈바꿈시켰기 때문에 그 깊은 의미

가 표현 형식에 밀착하기 어려웠을 것이었으리라고 부언한다. 따라서 디자이너나 독자들에게 모두 같은 방식으로 의미를 부여할 수 없다는 점에서 속수무책이었을 것이므로, 후기구조주의의 주요한 주제 중의 하나인 미셸 푸코(M. Foucault)의 '저자의 죽음(death of author)'에 대해서 경솔하게 반응할 수밖에 없었을 것이라는 근본적인 문제점을 표출시킨다.32 따라서 전적으로 럽튼과 밀러의 의견을 따르자면 그나마 후기구조주의에 대한 전면적인 실험의 장이라는 의미를 갖고 있던 크랜브룩의 성과들조차 이론에 대한 소모성의 창작, 또는 표피적인 성찰에 따라 성급하게 접근한 것으로 격하되는 것이다.

　메모르즈는 크랜브룩에 대한 언급은 하지 않았으나, 럽튼과 밀러의 시각조차 후기구조주의에 대한 정확한 이해 없이 이루어진 것이므로 사실상 왜곡되었다고 본다. 그는 그들이 소쉬르(E.Saussure)나 데리다에 대해 제대로 이해하지 못했던 탓에 때로는 중요한 언어학 개념이나 예시로 삼은 타이포그래피 작품조차 잘못 해석했거나 착오를 일으킨 것으로 보았다. 그는 다소 과격한 논조로 그들의 주장은 이론적 야심에도 불구하고 현학적 어휘로 포장된 것에 불과하다고 지적했다.33

　메모르즈는 해체적 그래픽 개념에서 볼 때 디자이너가 저자이거나 저자와 같이 작업을 하지 않고는 결코 해체주의 타이포그래피가 만들어질 수 없다고 단언한다. 그가 말하는 제대로 된 예들은 주로 데리다의 저작이거나 연관된 주제의 저술에서 보이는 타이포그래피 작품들이다. 데리다의『철학의 여백(Margins of Philosophy)』, 데리다 철학 전문가였던 지오프리 베닝톤(G.Bennington)의 번역서『자크 데리다(Jacques Derrida)』, 디자이너 리차드 에커슬리

2

3

그림 2 리차드 에커슬리가 디자인한 자크 데리다의 저작, 『조종(Glas)』의 펼침면, 1990

그림 3 아비타 로넬과의 협업 작품, 『전화번호부(The Telephone Book)』, 에커슬리 디자인, 1990

(Richard Eckersley)와 데리다가 함께 작업했던 『조종(弔鍾, Glas)』그림 2, 그리고 에커슬리가 아비타 로넬(A. Ronell)과 협력 작업한 『전화번호부(The Telephone Book)』그림 3가 여기에 해당한다. 부언해서 그는 해체주의 작품이란 단순히 활자들의 외형적 측면이 아니라 전적으로 내용의 문맥 측면에서만 발견될 수 있는 것이므로 이 지점에서 타이포그래피는 본문의 내용과 읽기 과정을 동일시하는 역할을 하는 것임을 단언하고 있다.[34]

그의 논지에 따르면 타이포그래피의 시각적 조정은 부차적인 것이다. 디자이너가 텍스트의 생산에 있어서 독자적으로 혹은 적어도 협업 과정을 거치지 않고서는 해체주의 작품을 만들 수 없기 때문이다. 텍스트 생산자, 즉 저자가 디자이너여야만 한다. 단지 타이포그래피란 디자이너가 저자의 입장에서 텍스트에 대한 충분한 이해를 갖고 지면을 채워가는 상황에서 활자의 몸을 입고 드러나는 외적 표현일 뿐이다. 특정 서체를 사용한다든가, 이를 변형시켜 이미지화하는 것 등은 작업에 있어 중요한 척도가 아니며 종속적이고도 부수적 문제이기 때문이다.

현상적 표현 방식에 대한 극명한 부정이란 점에서 메모르즈의 주장은 가장 비판적이고 한편으로는 절망적이다. 정도의 차이가 있을지언정, 이 두 그룹이 취하는 입장에 보면 우리가 익히 알고 있는 작품들은 모두 해체주의 타이포그래피가 아닌 것이다. 그렇다면 한 시대를 대표했던 역량 있는 디자이너들이 내놓았던 작품들과, 그러한 움직임이 디지털이 도입된 바로 그 시기에 집중적으로 나타났다는 사실은 아무런 의미도 없는 것인가, 결국 잘못된 '해체'를 대체할 것은 없는 것일까?

이런 부정적 관점들로부터 그나마 다행스러운 것은 가장

최근이라고 할 수 있는 2003년에 출간된 『6개의 키워드로 풀어본 포스트모던 그래픽 디자인』에서 취한 포이너의 시점이다. 그는 해체주의 타이포그래피를 '해체' 유입에 따른 유행이나 현상으로 묘사하고는 있으나, 긍정과 부정의 입장 표명보다는 각 시대에 일어났던 명백한 사건에 대한 일관된 진술을 통해 서로의 입장들을 포용하고 관조하는 객관적인 기록자의 시점을 유지하고 있다는 사실이다.

2.
활자 이미지화와
매체미학과의
조우

활자와 기술에 의한 표현

이른바 해체주의 타이포그래피에서 드러나는 외적 표현 양상은 어떠한가. 이를 알고자 한다면 먼저 누구의 어떤 작품들이 여기에 해당하는지를 알아야 할 것이다. 한마디로 분석 대상에 대한 파악이 있어야 하는데 '해체'에 관한 한 이를 파악하기란 쉬운 일이 아니다. 관련된 문헌들을 통해 볼 때 이론가들은 자기 논리에 적합한 예들만을 언급하였을 뿐이지, 일목요연하게 그 대상을 열거한 경우는 많지 않다. 이 점 역시 해체주의 타이포그래피의 결격 사유 중에 해당됨은 앞서 말한 바 있다.

분석 대상에 대해 나름의 기준으로 정리를 시도한 이론가는 미국의 척 번과 영국의 릭 포이너 정도이다. 그 밖의 경우는 거의 연구의 필요성에 따라 간헐적으로, 혹은 선택적으로 작가들을 선별한 경우인지라 뚜렷한 기준을 제시하기 어렵다.

먼저 번의 경우 다양한 각도에서 분류 대상을 정하고 있다. 그는 본격적인 분류에 앞서 허버트 스펜서의 저서인 『모던 타이포그래피의 선구자들』, 『해방된 페이지(The Liberated Page)』가 1982년, 1987년 근소한 시차를 두고 미국에서 출간된 것을 계기로 해체주의가 그래픽 디자인에 도입되었다고 보고,[1] 따라서 초기 모던의 혁명적 성과들이 미국 디자이너들에게 다양한 방식으로 영향을 미치게 된 경로를 설명해나간다.

그의 분류는 먼저 서체와 그 크기, 웨이트(weight), 지면상의 타이포그래피 요소들의 시각적 와해 등의 특징을 중심으로 먼저 데이비드 카슨(D. Carson)과 에미그레(Emigre)[2]의 루디 반데라스(R. Vanderas)와 주자나 리코(Z. Licko)를 나눈다. 두 번째 분류 방

식은 컴퓨터를 이용한 사진의 제3의 리얼리티 창조라는 측면이다. 여기에 그는 에이프릴 그레이만(A. Greiman), 크랜브룩의 캐서린 맥코이와 제프리 키디, 다시 에미그레의 루디 반데라스, 에드워드 펠라(E. Fella)등을 포함시키고 있다.

이 분류 방식은 통상적으로 '해체'에 맞추는 일반 방식과는 조금 다르다. 반면에 타이포그래피에 국한하지 않고 디지털 특성의 사진 이미지로까지 확장해서 보는 시각은 그래픽 디자인 전반으로 해체적 특성을 확산시켰다는 점에서 의의가 있다고 본다. 그러나 이 분류법의 가장 큰 문제는 그의 의도와는 상관없이 철저히 미국 중심적 시각이어서 유럽의 디자이너들은 완전히 배제되어 있다는 것이 문제이다. 1장 첫머리에서 언급했던 해체주의를 바라보는 영미의 시각 차이를 다시 한 번 상기해볼 때 번의 분류 방식으로는 전체를 조망할 수 없다.

포이너의 분류 방법은 이에 반해 보다 설득력이 있다. 『6개의 키워드로 풀어본 포스트모던의 그래픽 디자인』에서 그는 포스트모던의 그래픽 특징을 6가지로 분류하고 '해체'를 독립된 한 장으로 구분하고 있다.3 그의 분류 방식은 미국과 영국 어느 한쪽으로 치우치지 않는 시각과 해체주의 타이포그래피가 처한 상황에 대한 비교적 정확한 이해를 통해서 중도적 입장의 객관성을 유지하고 있다고 판단된다.

이런 상황에서 이 책에선 여러 해체주의 타이포그래피 관련 문헌들에서 공통적으로 등장하면서 동시에 시대적으로 디지털이 등장하기 시작한 1980년대 중반 이후 매킨토시 컴퓨터의 영향을 작품에 반영했던 디자이너들을 중심으로 살피고자 한다.

해체주의 타이포그래피는 이런 것이라는 명확한 패러다임이

활자 이미지화와 매체미학과의 조우

정해진 것이 없는 과도기적 상황에서 아직도 해체주의 철학의 의미론적 개념들을 타이포그래피 작품에 직접 대입하여 해석하려는 예들을 어렵지 않게 만날 수 있다. 그런 시도들이 범하는 대표적인 오류는 데리다의 고유한 언어적 표현들인 해체·차연·흔적·보충·길내기 등의 일차적 의미를 타이포그래피 분석에 즉각적으로 대입하는 것이다. '해체'의 첫 음절인 'de-'가 주는 부정, 혹은 파괴의 연상을 이미지 해석에 직접적으로 반영하고자 하는 인상주의적 분석과 동일한 맥락이다.

예를 들어 여러 층으로 겹쳐진 몽타주의 복합적인 이미지 층들이 서로 다른 차이와 지연을 의미할 것이라는 점에서 '차연'에 대입된다. 활자들이 겹쳐지는 지점에서 발견되는 뚜렷하지 않은 이미지의 정체를 '흔적'과 연결 짓는다. 그리고 단일하고 매끈한 의미의 표면을 갖고 있는 텍스트를 균열시킨다는 의미의 '산종'을 '해체'적 타이포그래피의 단어나 문장이 흩뿌려져 있는 표현과 결부시키기도 한다. 그러나 관련 논문들에서 종종 발견되는 일견 세련되고 그럴듯한 이러한 분석은 잘라지고 변형되고 조각난 활자나 이미지를 '해체'와 결부시켰던 8, 90년대의 해석 방법과 조금도 다를 바 없다.

사실상 이 같은 인상 분석이 가능했던 밑바탕에는 당시로선 첨단 기술인 디지털 프로그램의 화려한 기능에 의해 그러한 이미지들이 가능했다는 사실이 감추어져 있다. 이러한 기술적 설명 없이는 소위 '해체'는 존재하지 않는다. 이제 '해체'를 뺀 이 타이포그래피의 기술적 형식, 즉 컴퓨터가 작업에 미친 표현 방식에 대해 살펴보기로 하자.

먼저 타이포그래피에 있어서 컴퓨터 개입으로 인한 가장 큰 변화는 활자가 이미지화된 것이다. 요컨대 '활자의 이미지화'이다. 이는 합리적이고 투명한 커뮤니케이션과는 정반대인 가독성의 침해이자 기존의 시각적 질서지향적 타이포그래피와의 부조화를 만

들어낸다. 실상 이는 초기 모던에서 시도되어온 타이포그래피 최대의 관심사이자 이른바 해체주의 타이포그래피를 하나로 묶는 연결고리이기도 하다. 보다 자세한 내용은 바로 다음 글에서 다룰 것이나 여기서는 현상적 특징에 대해 먼저 살펴보고자 한다.

　　컴퓨터 안으로 활자가 들어오게 된 이상 이제 활자는 맥루한의 표현을 빌자면, 핫 미디어(hot media)가 아니고 소프트웨어 안에서 언제든 변형될 수 있는 쿨 미디어(cool media)가 되어버렸다.[4] 따라서 활자의 윤곽선은 프로그램상의 변곡점의 집합으로 생성되어(created outline) 일일이 변형이 가능해졌다. 이 변곡점을 위치 이동시키거나 생략(delete)시키는 방식으로 활자는 쉽게 왜곡되거나 잘려져 나가게 된다. 최근에는 이런 과정도 필요 없이 아예 칼로 자르는 보다 단순한 방식이 개발되었다.

　　활자가 언제나 변형 가능하게 된 상황에서 활자는 이제 형상이자 이미지가 된다. 말 그대로 '활자의 이미지화'인 것이다. 이는 이미지를 다루는 방식이 그대로 활자에 적용됨을 의미한다. 활자 하나하나를 변형시키는 세부적인 이미지화도 가능하지만, 과거 이미지 다루기 방식처럼 원근법적 묘사나 왜곡에 따른 시점의 변화를 주는 이른바 3차원적 입체 타이포그래피 구성(three dimensional typography) 역시 별 어려움 없이 가능하다.

　　변곡점을 추가하여 외곽의 형태를 자유자재로 바꾸는 것은 활자뿐 아니라 그리드 형상에서도 아무런 제한이 없다. 이러한 기술의 진보로 인해 본문들이 제한 없는 자유 형태 속 안에 디자이너가 원하는 방식으로 채워지게 되었다. 따라서 적어도 기술적인 면에선 과거 모더니티의 미덕이라 믿어왔던 절제된 그리드 시스템은 붕괴된 것이다. 이러한 그리드 자체의 변화 말고도 기본적으로 유니트화해서 쓰

활자 이미지화와 매체미학과의 조우

였던 그리드의 숫자는 원하는 만큼 정할 수 있고, 그리드와 그리드의 겹침 역시 가능해짐으로 상당히 복합적인 공간 구성이 가능하게 되었다. 활자가 이미지화되고 그리드가 탈그리드화, 즉 제 자리를 벗어남으로써 초래되는 가독성의 문제는 포스트모던의 예술지향성을 허락받은 디자이너들에는 더 이상 장애가 아닌 도전 대상이 된 것이다.

　　마찬가지로 이미지 역시 기술적인 변화를 겪게 된다. 모던의 시대에 출현하여 포스트모던의 시대에 일상화된 몽타주(montage)는 본래 둘 이상의 대상을 하나로 합쳐서 예상치 못한 의외의 이미지나 분위기를 만들어내는 방법이다. 이 외에도 해체주의 디자이너들의 작품에선 화가 데이비드 호크니(D. Hockney)의 사진 콜라주처럼, 한 덩어리의 합성 이미지보다는 여러 장면을 모자이크하는 방식이 자주 등장한다. 한 대상을 여러 각도에서 짜깁기하는 이 방식은 서로 다른 상황의 이미지들을 무작위로 배치하여 상호 의미들이 충돌하게 되면서 결국 애매모호한 의미의 층위를 만들게 된다. 이러한 과정 역시 컴퓨터로 들어오면서 활자의 경우처럼 언제나 무한정 조작 가능하게 되었다. 또한 활자가 이미지의 자격으로 활자와 이미지가 몽타주되는 경우도 빈번하게 이루어졌는데, 이는 컴퓨터란 디지털 매체가 실현시킨 가장 포스트모던한 기술이면서 매력적인 기능이었다.

　　컴퓨터에서 대상 이미지는 화상의 최소 단위인 픽셀(pixel)의 집합체로 구현되고 일단 작업 화면상의 레이어에 놓이게 되면 그것은 작업의 재료(source)가 되어 크기의 축소 확대는 물론 형태의 왜곡, 필터링 등의 이미지의 무수한 기술적 변형 가능성 위에 놓이게 된다. 그리고 이미지는 저장되어 데이터 방식으로 압축되는 과정에서 해상도가 떨어지는, 즉 본질적인 이미지의 손상이나 변형에 노출된다.

컴퓨터는 합성(image compositioning) 기술을 이용해 포스트모던의 대표적 이미지 다루기 방식인 몽타주·콜라주·혼성의 방법을 쉽게 수행하게 된다. 이 과정은 단 한 번의 클릭으로 가능하기도 하고 경우에 따라 수십, 수백 번, 혹은 그 이상도 어렵지 않다. 합성의 경우에 적용될 수 있는 가장 기본적 기술은 레이어의 기능이다. 이는 이미지를 잠정적인 가능 상태로 유지하면서 수정, 변환, 그리고 복구가 가능하다.

또 하나의 중요한 이미지 처리 기술인 필터링(filtering)은 표면의 텍스추어를 다양하게 변화시킬 수 있는 기능으로 레이어와 달리 변화를 예상하기 어렵고, 이중 삼중 또는 그 이상의 필터링이 계속되면 원래의 이미지는 찾을 수 없는 상태로까지 변화된다.

그리고 평면적인 요소들만 갖고서도 간단한 원근법적 접근으로 시간과 공간의 동적인 운동감을 묘사할 수 있으며 때로는 실제 영상의 정지 화면을 옮겨서 다시 원근법적 처리를 가미해서 가상의 시간과 공간이 존재하는 새로운 차원의 공간을 재현하는 것도 가능하다.

해체주의 타이포그래피는 일견 디지털이 가져다준 모든 기술적 가능성을 최대한 실현시키고자 했던 실험 무대였다. 지금까지 살펴본 기술적 측면의 표현 특징을 통해 단연 주목할 만한 사실은 무엇을 표현하느냐 이전에 어떻게 다루느냐에 따라 활자와 이미지가 결정되는 작업의 질적인 변화가 이루어진다는 점이다.

포스트모던 시대의 활자 이미지

타이포그래피가 오늘날의 위치에 오르는 과정에는 초기 모던의 시

대 예술가들의 디자인 전 영역에 걸친 혁신적 실험들과 이를 전파하고자 했던 강한 신념이 있어서 가능했다. 그들의 예술적 이상을 알리는 데 있어 타이포그래피는 가장 효과적 매체 형식이었다. 예술 형식과의 일관성을 갖추기 위해 동일한 원리를 활자에 적용시킴으로 말미암아 활자는 전통적 공간으로부터 벗어나게 되고 제한적이나마 이미지의 고유 특성들이 더해졌다. 활자가 방향성을 갖거나 은유적인 형상의 재료로 사용되는 등 그간 이미지 다루기에서 보던 조형 방식이 활자 공간에도 등장했다. 이러한 실험들은 결과적으로 타이포그래피의 새로운 지평을 여는 중요한 계기가 되었다. 그런 의미에서 초기 모던의 타이포그래피는 본질적으로 예술지향적이었다.

디자인의 길지 않은 역사를 통해서 자주 타이포그래피가 논의의 중심에 서게 되는 것은 그 대상이 문자이기 때문이다. 디지털 매체의 발전으로 문자 문화에서 이미지 문화로의 이행이 가속화되고 있는 오늘날 오히려 타이포그래피의 역할이 다시금 조명되는 것 역시 활자가 기존 문자의 정형화된 개념에서 벗어나 '활자 이미지화'를 통해 이미지로의 인식 전환이 이루어지고 있기 때문이다.

이는 예술과 디자인의 경계에 대한 명확한 구분이 의미가 없어진 시대적 추이를 반영하고 있다. 예술과 디자인으로 나누던 이분법은 결과적으로 디자인의 예술적 잠재력에 대한 논의를 촉발시키는 결과가 되었다. 전후 시대에 등장한 대다수의 매체 중심의 예술들이 광고나 대중 매체의 표현들을 즐겨 사용하게 되면서 이런 이분법은 서서히 명분을 잃게 된 것이다. 예술계에서 시작된 포스트모던의 기운이 디자인에 영향을 미치게 되면서 포스트모던을 접두사로 내세운 디자인이 등장했으며, 점차 예술과 디자인의 경계가 서서히 그러나 꾸준하게 와해되고 있음에 대한 각성이 일게 되었다.[5]

타이포그래피에서 이러한 징후는 1970년대 전후 모던을 대표하던 스위스 타이포그래피에 반기를 든 볼프강 바인가르트(W. Weingart)의 타이포그래피에서 나타나기 시작했다. 그의 작품은 개인의 주관을 강조한 것으로서 기능을 배제한 보다 회화적인 접근을 시도함으로써6 초기 모던의 아방가르드들의 주관적 표현들을 떠올리게 하였다. 1980년대 초반 펑크 문화의 영향으로부터 디자인을 시작한 브로디는 이를 주류 문화로 승격시킴으로써 그래픽 디자인에 예술적 접근이 가능함을 강력히 시사하였다. 그는 '반디자인(anti-design)'의 입장에서 "스타일은 전통적인 구조의 붕괴로부터 시작되었다"7고 선언하고 그만의 독특한 활자의 추상적 이미지화를 전개해나갔다. 이런 일련의 예술과 디자인의 경계 무너뜨리기는 이른바 해체주의 타이포그래피에 이르러 집단의 성격을 띠게 되었으며 그 잠재력이 폭발하기에 이른 것으로 볼 수 있다.

　　예술지향성 측면에서 '활자 이미지화'는 초기 모던의 타이포그래피와 해체주의 타이포그래피의 간극을 좁히는 계기가 되었다. 전통적인 관점에선 활자는 활자의 물성과 알파벳의 선형성을 벗어날 수 없으므로 타이포그래피 역시 기능적인 측면에서 벗어나기 어렵다. 초기 모던 타이포그래피는 이러한 억압 구조의 전통을 근본적으로 흩트림으로써 비선형성을 얻고자 하였으며, 해체주의 타이포그래피는 디지털의 상상력 넘치는 프로그램을 통해서 이를 손쉽게 쟁취할 수 있었다.

　　초기 모던 시대에 '활자 이미지화'의 시도는 기술적 측면에서 제한적일 수밖에 없었다. 전통적인 활자조판의 환경에서 디자이너가 관여할 부분은 극히 제한적이었다. 그러나 디지털 시대에 들어서면서 이는 디자이너의 완벽한 통제가 가능한 영역이 되었다. 디지

활자 이미지화와 매체미학과의 조우

털 활자의 외형은 유동적이 되었다. 활자 하나하나는 0과 1의 디지트(digit)들의 집합체로서 언제나 조작이 가능한 데이터의 상태, 즉 비물질화되었다. 활자의 변형이란 이 숫자들의 가상적 조작의 결과이다. 따라서 기존의 활자와 이미지를 철저히 구분했던 이분법적 분류는 의미를 잃고, 활자와 이미지가 하나되는 통합적 사고방식이 출현하게 된 것이다.

　　디지털 테크놀로지의 적극적인 개입의 결과 '활자 이미지화'는 해체주의 타이포그래피에서 '활자의 디지털 이미지화'로 보다 구체화된다. 그렇다면 여기서 테크놀로지란 무엇인가? '테크노'는 '기술'이나 '기능'을 의미하는 그리스어 '테크네(techne)'에서 유래했고 여기서 '테크니컬(technical)', '테크닉(technic)'과 같은 현대어가 만들어졌다.[8] 그리스 어원에 따르면 테크네는 '예술(art)'과 밀접한 연관성이 발견되는데, 하이데거(M. Heidegger)는 그 밀접성이 여전히 사라지지 않았다고 보았고 따라서 이 관계성은 여전히 예술의 '본질'에 근본적으로 가까운 것이라고 생각했다.[9]

　　이는 하이데거의 주장이 아니더라도 시각예술에서 도구나 테크놀로지 등 매체와의 상관성은 불가분의 관계를 갖는다. 모든 예술은 기본적으로 정도의 차이는 있겠지만 "어느 정도 세련된 테크놀로지에 의존한다."[10] 이 같은 맥락에서 해체주의 타이포그래피에 개입된 테크놀로지의 역할은 결정적인가, 아니면 조건적인 것인가, 라는 의문이 든다.

　　이는 디지털 시대에 테크놀로지를 바라보는 다양한 시각에서 바라보아야 할 것이다. 디지털 혁명은 분명 결정론적 사고에서 나온 신조어임이 분명하다. 이에 반해 기어는 "디지털 문화가 디지털 테크놀로지의 산물이라기보다는, 디지털 테크놀로지가 디지털

문화의 산물"이라고 본다. 이를 설명하기 위해 "기계는 기술이기 이전에 항상 사회적"이라는 들뢰즈(G. Deleuze)의 말을 인용한다.[11] 디지털 이론가 피에르 레비(P. Révy) 역시 결정론을 부정하면서, 테크놀로지가 무언가 조건 지운다고 할 때, 그것은 "어떤 가능성을 열어놓는다는 점, 그로 인한 사회적, 문화적 선택들이 기술의 존재 없이 심도 있게 고려될 수 없음을"[12] 뜻하지만 여러 가능성은 모든 가능성을 의미하는 것은 아니므로 따라서 결정적인 것은 아니라고 본다. 그렇다면 다시 해체주의 타이포그래피는 테크놀로지에 의해 결정되어진 것인가, 아니면 조건 지워진 것인가? 이는 이 책에서 지속적으로 다루어야 할 과제이다.

문자 문화에서 이미지 문화로의 간략한 역사

앞서 본 해체주의 타이포그래피의 기술적 형식을 통해서 우리는 기술의 개념이 디자인 작업의 근본적인 목표라고 할 수 있는 디자이너의 창의성 발현에 깊숙이 관여하고 있음을 주목하게 된다. 이는 디지털에 대한 새로운 발견이며 가능성이다. 이렇게 매체에 대한 생각이 변화하게 된 바탕에는 맥루한의 기여가 크다고 할 수 있다. 그가 매체에 대한 새로운 이해가 있어야 함을 처음으로 촉구한 이래 디지털 세상을 맞이하면서 그 중요성은 더욱 부각되었다. 또한 매체에 관한 통찰과 사상은 그것에 머물지 않고 철학, 예술, 문학 등 다양한 영역의 관심 대상으로 확대되었다. 이제 매체는 단순히 기술적인 매개의 역할이나 대상에 그치지 않는, 그 이상의 개념으로 해석되기에 이른 것이다.

활자 이미지화와 매체미학과의 조우

이러한 기술에 대한 그 이상의 개념을 갖고서 미학의 새로운 접근을 시도하는 학문이 바로 매체미학이다. 디지털을 강조한다는 점에서 이를 디지털 매체미학이라고 부르기도 한다. 보다 자세히 보자면 매체미학은 매체에 따른 지각과 표현의 형식, 현상, 그 변화를 이론적이면서도 체계적으로 규정하고자 하는 미학의 한 분파이다.13 여기서 이미지는 아름다움의 본질을 논의하는 대상이 아니며 오로지 매체를 통해 지각되는 현상과 방식을 이해하는 통화구이다. 초기 기술매체에서 나타나는 이미지의 원본성과 이미지의 복제에 대한 문제가 제기되었다면 디지털 매체의 시대에는 디지털 기술의 영향으로 이미지의 속성이 어떻게 변화되었는가가 중심 화두이다.

더불어 매체미학에서 중요시되는 것은 문자에 대한 새로운 시각이다. 이는 인터넷의 출현에 기인한다. 컴퓨터 기술이 발전에 발전을 거듭하면서 등장한 인터넷은 곧 일상생활에 없어서는 안 될 매체가 되었으며, 곧 인간의 중요한 사유의 방식인 글쓰기와 이미지 생성의 방식에 큰 변화를 이끌어냈다. 문자 이전의 역사에서 인류의 사유는 그림의 형상, 즉 이미지로부터 시작되었다. 그러나 문자 발명 이래 문자는 인류의 대표적인 기록 방식으로 일상에 파고들게 되었고, 인쇄술 매체의 발전을 통해서 문자는 더욱 인간 사유의 방식에 절대적인 영향을 미치게 되었다. 그러나 이제 컴퓨터라는 새로운 매체가 출현함에 따라 기존의 문자 매체와는 다른 이미지 매체의 지배를 경험하기에 이르게 된 것이다.

컴퓨터 시대의 이미지는 이전 시대의 이미지와 무엇이 다른가. 매체 사상가이자 매체미학의 근거를 제공했던 빌렘 플루서(V. Flusser)는 이미지의 성격을 보다 분명히 하고자 서구 문명의 알파벳으로 대표되는 문자의 시대를 역사시대로 보고 그 이전

의 역사를 '전(前)역사적(vorgeschichtlich)', 이후를 '탈(脫)역사적(nachgeschichtlich)'이라고 규정하고 있다.[14] 즉 그의 분류에 따르면 문자의 전역사시대, 역사시대, 탈역사의 시대가 존재한다. 그는 다시 이미지의 구분에 이르러 탈역사시대에 컴퓨터와 같은 과학적 텍스트에 기반하는 장치를 통해 만들어진 이미지를 이전 시대의 기존 이미지 개념과 구분하여 '기술적 이미지(technisches bild)'[15]라고 정의한다. 각 시대의 특징과 기존의 이미지, 그리고 기술적 이미지에 대한 내용은 뒤에서 더 자세히 살펴보기로 하자.

　　타이포그래피는 글쓰기의 방식으로 매체를 통해 시각화된다. 간단히 말해서 글쓰기의 그래픽 형상화인 것이다. 플루서의 구분대로라면 알파벳의 역사시대의 특징인 문자의 선형성은 앞서 본바와 같이 19세기 말 등장한 상징주의 시문학의 영향으로 실험대에 오르고, 20세기 초반 모더니스트들이 주도한 활자의 실험에 의해 정면으로 도전받기에 이른다. 이들의 노력은 탈선형성을 향한 것이면서 동시에 '활자 이미지화'를 통한 형상화이기도 하였다.

　　한편 컴퓨터의 등장으로 말미암아 탈역사시대의 '활자 이미지화'는 이와는 다른 국면으로 나타난다. 활자는 그 한계를 넘어서 그 자체가 이미지 속성을 갖추게 되고 이 과정에 디지털 매체의 기술이 결정적 역할을 하게 되는 것이다. 따라서 활자는 기술적 이미지로 전환되고 타이포그래피는 그것의 생산자 역할을 담당하게 된다.

　　이는 플루서가 주장한 문자 문화에서 이미지 문화로 전환에 있어 타이포그래피가 그 중요한 단서가 되고 있음을 의미한다. 다시 말해서 타이포그래피의 역할이 과거엔 문자를 실어 나르는 운송 수단에 불과했다면 이제는 기술의 개념이 개입된 매체의 한 형식으로 매체미학의 주요 관심 대상이 될 수 있다는 것을 말한다.

활자 이미지화와 매체미학과의 조우

이제 매체미학에 대한 전반적인 이해를 바탕으로 논의를 더 확장시킬 필요가 있겠다. 이는 매체미학이 어떻게 시각대중매체를 중요한 분석 대상으로 삼게 되었는지, 그리고 이 시대의 대표적인 시각대중매체의 형식인 디자인, 그중에서도 타이포그래피가 어떤 의미를 갖고 있는가에 대해 질문을 던져야 하기 때문이다.

먼저 우리의 일상 문화가 시각대중매체의 문화적 파급 효과에 절대적으로 좌우되고 있다는 점을 상기하도록 하자. 시각대중매체가 이러한 사회적 소통의 역할을 담당하게 된 것은 기술의 발전 덕택으로 이미지의 대량 복제와 유포가 가능해진 것에 기인한다. 그 결과 이미지의 대중화가 가능해졌으며, 동시에 매체에 등장하는 시각 이미지의 언어가 점차 세련되면서 전통적인 예술의 위치는 위축되거나 위협받기에 이르렀다. 즉 시각대중문화가 대중들에게 새로운 미적 대상이 되기 시작한 것이다.

전통적인 미학은 아름다움과 예술 그 자체가 연구 대상이었으므로 매체의 문제는 그다지 중요한 것이 아니었다. 이러한 미적 전통으로부터 변화가 시작된 것은 복제 기술에 의한 예술 작품 재생산이 보편화된 20세기 초반 발터 벤야민의 문제 제기로부터 촉발되었다. 그는 이미지의 복제 개념을 통해서 전통 미학에서 중요시했던 이미지의 원본성, 즉 '아우라(aura)'가 붕괴되었음을 주장했다.[16]

최소한 19세기까지 기술은 예술의 완성에 있어서 부가적인 보조 수단에 불과했다. 그러나 사진, 영화와 같이 복제 가능한 새로운 시각대중매체들이 등장하면서부터 예술 작품에 대한 기존 관념들이 희석되었고 이와 동시에 예술 작품의 내적 기준을 규정하던 아우라 마저 사라지면서 매체는 기술과 예술을 매개하는 중요한 위치를 차지하기에 이른 것이다.[17]

복제기술이 확산되면서 작품은 기존의 미학적 기준에서 보는 예술 형식의 결과가 아니라 보다 기술의 개념이 개입된 시각적 형식의 의미가 강조되기 시작했다. 더불어 컴퓨터 기술의 발달로 인해 이미지의 통제가 가능해지면서 현대의 매체미학은 벤야민 시대의 이미지 복제 개념에서 한 걸음 더 나아간 이미지의 변형을 이야기하게 되었다. 그럼에도 1930년대의 벤야민 미학이 오늘날에도 변함없이 높이 평가받고 있는 이유는 기술 발전에 따른 매체의 질적 변화에 따라 매체가 변하면 사유 방식이 변화한다는 것을 밝힌 점이다. 이것은 오늘날의 매체미학에도 그대로 적용되어 예술의 수용과 사유의 방식에 있어서 여전히 중요한 좌표로서 유효하다.

따라서 시대가 바뀌면 예술의 형식이 바뀌고 그것에 따른 수용 방식과 지각 방식이 바뀐다는 이 같은 매체미학의 근본 개념은 각 시대를 대표하는 벤야민과 맥루한, 그리고 플루서와 볼츠 등과 같은 매체 낙관론자들 주장의 공통분모인 것이다. 여기서 그들과 각 시대를 대표하는 매체와 짝을 지어보면 초창기 벤야민은 사진과 영화, 맥루한은 텔레비전, 플루서는 인터넷, 그리고 볼츠는 비디오와 같은 디지털 매체와 컴퓨터 그래픽과 연결된다.

이미지에 대한 일반 논의에서 보는 '활자 이미지화'

이미지는 우리를 둘러싼 도처에 있다. '이미지의 범람'이라는 말조차 실감나지 않을 정도로 오늘날 우리의 삶은 시각대중매체가 쏟아내는 이미지들에 노출되어 있다. 그러나 그럴수록 이미지가 무엇인지 그 정체를 쉽게 파악하기란 쉽지 않다. 더욱이 활자가 이미지화

활자 이미지화와 매체미학과의 조우

된다는 것은 다소 생경하게 들릴 수 있다. 매체미학이 바로 이 이미지의 정체성을 규정하는 데 기여하고 있다면 '활자 이미지화'에 대해선 어떤 해석을 내릴 수 있는 것일까, 그것은 가능한 일인가, 나아가 이는 오직 매체미학으로만 가능한 것일까라는 질문들에 먼저 답할 수 있어야 할 것이다.

일반적으로 이미지라는 단어는 간단히 정의할 수 없을 정도로 쓰임새가 다양하고 용도에 따라 다른 의미들을 갖고 있다. 어떤 경우에든 공히 적용되는 적합한 정의를 내릴 수 없다는 사실은 이미지란 단어 자체가 내포하는 다의적 해석 가능성의 넓이와 깊이를 가늠하기 어렵게 만든다. 따라서 이미지가 무엇인가라는 질문에 대해 간단하게 대답할 방법은 마땅치 않다. 그것은 이미지가 단순히 형태적 의미 말고도 우리 일상생활 속에서 다양하게 이해되고 표현되기 때문일 것이다.[18] 그러므로 이미지의 개념 정의보다 이미지 해석이 필요한 개별적 상황과 더 밀접하게 관련되어 있는 다양한 층위에 대해 살펴보는 것이 논의를 보다 빠른 속도로 구체화시킬 수 있는 방법이 될 수 있을 것이다.

이미지는 일차적으로 실재가 존재한다는 것을 전제로 한 어떤 무엇의 반영이다. 즉 "이미지는 언제나 '그 무엇'의 이미지이다."[19] 플라톤은, "물 또는 불투명하나 매끈하고 빛나는 표면 위에 비치는 모습과 그림자, 그리고 그러한 모든 종류의 표상을 이미지라고 부른다."[20] 그의 정의에 따른다면 이미지는 물이나 거울에 비치는 재현의 모습을 갖고 있지만 이미지가 나타내는 본래의 대상과는 같지 않다. 즉 부차적인 대상이 되어버린다.

미술사가 W. J. T. 미첼의 경우 이미지를 각 학문마다 쓰이는 성격에 따라 그래픽적, 광학적, 인지적, 심리적, 그리고 언어적

유형으로 나누고 있다.[21] 이미지의 영역은 워낙 광범위한 나머지 하나의 통일성 있는 체계적 연구가 불가능한 상황이다. 따라서 이미지 관련 분야의 연구가들은 몇 가지 유형들을 교차시키면서 그 본질에 관한 이론을 제안하고 있다.

　　활자는 시각성과 공조를 이루긴 하지만 엄연히 글쓰기의 공식적인 가시화 형식인 일종의 매체이다. 즉 활자는 글쓰기의 그래픽화된 형식이자 표상인 것이다. 또한 그래픽 디자인은 기본적으로 언어 중심의 커뮤니케이션과 이미지 중심의 커뮤니케이션이 상호작용하면서 새로운 의미 체계를 구체화시키는 임무를 수행한다. 멕스는 『활자와 이미지(Type & Image)』 첫 장에서 디자이너의 임무는 말하고자 하는 언어 커뮤니케이션과 '공명(resonance)'을 이루기 위해 이미지나 활자와 같은 그래픽 요소들과 최상의 공조를 이끌어내는 것임을 확인시킨다.[22] 다시 말해서 활자는 말과 글의 언어적 커뮤니케이션을 시각화시키는 그래픽 요소이자 이미지인 것이다. 따라서 '활자 이미지화'는 이미지의 이미지화라는 중복되는 의미를 갖는 것으로 보일 수도 있다. 미첼의 표상 개념을 따르자면 이미지를 세분하면 이는 언어적 표상의 그래픽 표상화가 될 것이다.

　　상징주의와 미래파 시인들이 시도했던 초기의 '활자 이미지화'는 어떤 형태나 상황을 묘사하거나 공간의 문맥 속에서 활자를 비일상적으로 배치하는 정도에서 크게 벗어나지 못했다.[23] 이미지의 특성은 자연이나 인공물 고유의 특정한 형상, 또는 윤곽을 통해 드러나기도 하지만 바람이나 물, 태양의 빛 등의 자연 현상이나 대상의 운동성과 오감에 대한 느낌을 전달할 수도 있다. 즉 '활자 이미지화' 역시 단순히 의인화나 형상에 대한 묘사 그 이상일 수도 있다.[24] 예를 들어 이른바 해체주의 타이포그래피의 경우 그 전개

방식은 초기의 '활자 이미지화'와는 많은 차이가 있다. 그 지면 공간에 나타나는 활자들은 이미지들의 본래 특성처럼 잘려지거나 겹쳐지고 또 파편의 형상을 띠면서 세세한 질감을 나타내는 그래픽 이미지들로 나타난다. 예를 들면 묘사의 대상인 비나 우산, 인간과 동물의 형상을 직접적으로 그려내진 않지만 질감의 표현으로서 빗물의 세기, 굵기, 속도감, 우산이 닳거나 찢어진 모습, 노인의 주름과 같은 세부적 묘사를 실현하게 된 것이다. 말하자면 초기 모던의 '활자 이미지화'가 형상을 묘사한 것이라면 해체주의 타이포그래피에선 질감의 묘사가 가능해진 것이다.

미첼의 이미지 계통도에 따르면 '활자 이미지화'는 그래픽적, 광학적, 지각적 이미지에 해당한다. '활자 이미지화'는 그래픽 디자인 영역에 한정된 것으로만 보이지만 타 학문 분야에서 이를 두고 어떤 방식으로 접근이 가능한지, 어디까지 분석이 가능한지를 알아보는 일은 새삼 중요한 일이 아닐 수 없다. 활자나 이미지를 다루는 문학 이론, 철학, 언어기호학, 도상해석학 등이 그 대상이 될 수 있다. 아래 전개될 내용은 이들 학문에서 다루는 논의가 '활자 이미지화'와 어떻게 교차하고, 또한 그 어떤 다른 층위에 있는지를, 그리고 궁극적으로 매체미학이 문제 해결에 어떤 역할을 할 수 있는지를 가늠케 하는 기준을 제시하게 될 것이다.

먼저 문학 이론에서 보는 방법이다. 문학에서 문자의 형상화에 관심을 갖게 된 것은 프랑스 상징주의 시에서 시작된다. 문학의 상징주의에서 시각시, 또는 구체시 문학에 이르는 텍스트의 형상화는 문학 이론에서 이미지에 접근하고자 하는 학제적 연구의 대상이다. 텍스트의 형상화로 만들어지는 이미지는 문학 언어와 예술 형상이라는 상호매체성의 관계에서 "언어와 도상이라는 상이한 두 의미

론적 구조와 아울러 그 협동과 상호작용의 측면에서 분석된다."[25]
구체시는 1950년대 독일을 기점으로 전 세계로 전파되어 문자의 도
형성을 이용한 공간 구성이라는 독특한 영역을 구축했다. 구체시의
시각성은 단일한 매체의 제한된 표현 기능을 활성화한다는 점에서
그래픽 디자인이나 광고 분야에서 종종 응용되기도 했다.

그러나 이것은 어디까지나 문학이 다루는 말, 글, 텍스트
의 범주 안에서만 이루어진다. 따라서 이러한 구체시의 전통은 개념
적 형상을 만들어내는 이미지의 질료로서 문자에 주목하는 것이어
서 결과물로만 보면 그래픽적으로 보이더라도 그래픽 특성에 대한
논의는 관심의 대상이 아니므로 문자가 아닌 활자에 관한 한 거리
가 항상 존재할 수밖에 없다.

이미지와 텍스트의 관계에 있어서 데리다는 "언어를……근
원문자(écriture)의 일반적 가능성에 입각한 하나의 가능성으로"[26] 만
들 수 있는 그래픽적 표지, 부호, 기호 등의 형식으로 대체하고자 한
다. 미첼은 데리다가 고안한 이 그래픽 기호의 체계 안에서 이뤄지는
것은 "의미 작용의 끝없는 연쇄"[27]일 뿐이라고 본다. 그는 이 같은 언
어의 과정은 마치 차창 밖에 펼쳐지며 지나가는 정경이 해석의 작용
을 지속적으로 요구하는 것과 다를 바 없다고 보고 이는 인식의 유희
이자 허무주의적인 전략에 불과한 것이라고 지적하였다. 데리다가 언
급한 이 구절은 크랜브룩 아카데미나 디자인 이론가들에게 일견 타
이포그래피의 '해체'와 해체주의 철학 개념들이 서로 연관 있는 것
으로 오인하게 만들 여지가 있었다. 그러나 해체주의의 텍스트가
근원문자에 한정되는 한 "텍스트 중심주의에 함몰"[28]됨으로써 궁극
적으로 이는 이미지와 텍스트의 단절을 의미하는 것이 된다.

1960년대 시작된 이미지 기호학은 기표(signifiant)로서 이

활자 이미지화와 매체미학과의 조우

미지가 의미를 전달하는가라는 롤랑 바르트의 '전이'의 개념에서 출발해서 시각적 메시지에 어떤 특별한 언어가 사용되는지 그렇다면 그 구성은 어떻게 이루어지는가라는 기호학적 접근의 방식을 보여준다.[29] 그가 관심을 집중했던 분야는 광고의 이미지 분석이다. 여기서 그는 시니피에의 성격을 규정하고자 함에 있어 소쉬르의 언어학적 기호인 기표와 기의(signifié)의 관계라는 큰 틀을 유지한다.

그의 분석 방법은 시니피앙인 이미지를 언어, 도상, 조형 기호로 구성해서 기의로부터 출발해나가는 것이다. 이것이 롤랑바르트 자신이 명명한 '이미지의 수사학'이자 후기구조주의 이미지 기호학에 대한 간단한 해설이다.

그는 광고 이미지를 주요 관찰 대상으로 삼았다. 이는 광고로 대표되는 시각대중매체 이미지가 대표적 원형성을 갖고 있어 분석에 적합하다는 이유에서였다. 이미지는 다의적 해석의 가능성을 갖고 있는 반면, 광고는 언어적 메시지가 비교적 강력하게 드러나기 때문에 해석이 비교적 용이했기 때문이다. 그는 이에 대한 접근으로 이미지와의 관계를 주도하는 언어적 메시지의 두 가지 기능인 '정박(anchorge)'과 '중계(relay)'의 기능을 고안해냈다.[30]

그의 광고 분석에서 타이포그래피는 중요한 요소이다. 서체의 선택, 레이아웃, 색채는 메시지에 대한 해석의 차별화에 개입하게 된다. 그 외에도 여러 분석 도구들을 통해서 도상, 조형, 언어 기호들 사이의 상호작용이 시각 메시지의 전반적인 의미를 구축하는데 어떤 영향을 미치는가를 분석한다.

바르트의 이미지 기호학은 이미지에 대한 심층적 접근이라는데 그 의미가 있다. 그러나 그의 방법론은 기본적으로 광고와 같이 언어적 의미가 주도하는 이미지 해석에 주로 기반을 두고 있기 때문

에 해체주의 타이포그래피의 활자들이 만들어내는 조형적, 혹은 회화적 이미지에 대한 해석에는 한계가 있다. 바르트의 광고 카피에 등장하는 단어들은 서체나 색이 어떻게 지정되었든지 의미 전달을 기본으로 하는 분명한 메시지가 있지만, '해체'의 활자들은 그 자체가 의미를 벗어난 지점인 이미지와의 활자의 경계선상에 있기 때문이다.

　　도상해석학(Iconology)은 역사적인 시각으로 도상의 이미지를 분석하여 작품이 만들어졌을 당시의 문화적 맥락에서 작품 내용과 작품 표현이 의미하는 바를 밝혀내는 학문이다.[31]도상해석학에서 차지하는 에르빈 파노프스키(E. Panovsky)의 위상은 조형예술 작품의 복잡하게 얽힌 의미들을 자신의 해석 틀로써 명료하게 구분하여 학문적 토대를 세웠다는 점에서 높게 평가되고 있다. 도상해석학의 분석 대상은 주로 문화사 측면에서 의의가 있는 비교적 상징성이 강한 도상들로 구성된 작품들로 제한되어있다. 반면에 입체파의 브라크(G. Braque)나 피카소(P. Picasso)가 작업했던 활자와 그림으로 구성된 콜라주와 같은 현대 작품들에 대해 분석을 시도하기도 했다. 실제로 그는 현대미술에서 글과 그림이 완전히 분리되는 문제를 해결하려는 다양한 시도를 하기도 했으나 그런 시도들은 글과 그림의 분리가 일어나지 않는 조건에서만 의미가 구축된다는 난관에 부딪혔다. 결과적으로 해석의 진술이 가능하기 위해서는 "먼저 형태적인 재현 요인들이 어떤 상징적 의미를 지니는 것으로 해석되어 있어야만 한다"[32]는 본래의 도상해석적 전제를 재확인하는 결과가 되고 말았다.

　　이 같은 내용을 통해 볼 때 해체주의 타이포그래피에 대한 도상해석학적 가능성의 기대는 브라크 콜라주(그림 7 참조)를 분석했던 그 정도에 지나지 않을 것이다. 또한 해체주의 디자이너들은

활자 이미지화와 매체미학과의 조우

포스트모던의 특징 그대로 지면의 활자에 어떤 상징성을 부여하지 않는다. 상징성의 부여는 초기 모던의 아방가르드들이나 시각시와 밀접한 연결을 갖고 있던 작가들에게서나 발견할 수 있는 것이다. '해체'적 활자와 이미지의 결합은 조형적인 주관성, 혹은 개성을 나타내는 작업이지 상징적 의미 부여라든가 문화사적 맥락과 연결해서 해석될 성격은 더더욱 아니다.

　　　　논의의 범주에는 들지 않을 수도 있겠으나 '활자의 이미지화'는 오히려 캘리그램(서예, calligrammes) 서법에서 유사성이 발견되기도 한다. 기호학자 김성도는 말과 그림의 상보성이라는 측면에서 캘리그램의 텍스트와 이미지에 대해서 다음과 같이 언급하고 있다.

> 문자가 언어 이외의 다른 차원에서 의미를 표현하게 된다. 텍스트는 오브제가 되며 다시 오브제는 텍스트가 된다. 캘리그램은 하나의 이미지로 쳐다보고 하나의 텍스트로 읽혀진다. 즉 캘리그램은 글과 그림의 병렬이 아니라 언어와 선들이 조형적 관계를 이루는 글쓰기이다. 캘리그램에서 기표는 형태를 취하고 '몸'을 만든다.……캘리그램의 차원은 지각 수준들의 풍성함과 변화무쌍함에서 온다.[33]

이 논의를 연장하면 '해체'적 활자는 상징의 텍스트라기보다 표현의 오브제로서 이미지에 더욱 가깝다. "기표가 형태를 취하고 '몸'을 만든다"는 것은 활자가 이미지화되면서 실제의 이미지들과 통합되는 과정이다. 이는 감성적 지각의 선택에서 직관에 따른 우연적 결과가 발생한다는 매체미학의 원리와 상당히 유사함이 발견된다. 그러나 동시에 캘리그램은 '읽기 어려운 와중에 읽힌다'는 점과 해체

주의 타이포그래피는 '읽히지 않기 위해 활자를 변화시킨다'는 점에서 분명한 차이가 있다.

매체미학의 태동

현대 시각 문화에 있어서 예술은 전통적인 예술의 개념과는 큰 차이가 있다. 기존 예술의 미라고 할 수 있는 아름다움의 개념에서 보면 오늘날의 현대미술은 반드시 아름답지도 않을뿐더러 때로는 추하고 개념적이어서 과거 미학에서 사용하던 해석의 기준으로는 정의내리기 곤란하다. 오히려 예술보다는 일상의 시각 문화, 즉 잡지나 광고, 옥외 간판들을 보면서 아름다움의 이미지들을 찾아보기가 쉽다. 이는 과거에 비해서 시각물의 노출 빈도가 비교할 수 없을 정도로 높아졌고, 이들이 만들어지고 소통되는 매체 역시 다양해졌기 때문이다.

미학은 전통적으로 아름다움과 예술을 대상으로 삼고 있다. 즉 미학은 아름다움에 대한 특별한 고찰을 통해서 예술의 개념을 설명하는 예술 이론으로 통용되고 있다.[34] 전통 미학은 아름다움의 철학이나 예술 철학 이론, 예술 작품의 철학적 분석 등 여러 방면으로 미의 본질을 밝히려는 시도를 줄곧 해왔다. 그러나 현대에 들어서 미의 생산 주체인 예술이 사회와 역사의 발전에 따라 그 정의가 달라지고 때로는 형식까지 바뀌게 되면서 다른 시각의 미학적 기준이 요구되는 상황이 된 것이다.

미학이 하나의 학문으로 자리매김 한 것은 그리 오랜 일이 아니다. 미학이라는 용어가 정식으로 등장한 것은 18세기 중반 독일의 철학자 바움가르텐(A. G. Baumgarten)에 의해서이다. 그는 감성

과 지각의 의미를 담고 있는 고대 그리스어 '아이스테시스(aisthesis)'에 기초해서 철학의 한 분과로서 미학을 창안했다. 그러나 이는 새로운 지각으로 재인식하고자 하는 노력이었다기보다는 독일 관념론 철학에 있어서 항상 부수적이고 종속적인 것으로 다루어졌던 감성과 지각을 철학 체계 내부로 끌어들이기 위한 시도에 불과한 것이었다.[35] 이렇게 미학이 "감성적 지각에 관한 학문"으로 정의된 후 실제 예술에 대한 접근은 없었으나 연이어 등장한 칸트와 셸링의 관념론이 부각하면서 미학은 비로소 예술 철학의 정점에 오르는 개가를 올리게 되었다. 이런 관념론적 접근은 수세기 동안 지속되면서 헤겔과 하이데거, 아도르노 등 여러 철학자들에 의해 계승되었다.[36]

예술이 미학의 핵심이며 예술 이론으로 제한되던 전통 미학의 개념은 현재까지 지속되고 있으나 이와는 다른 차원의 접근, 즉 "미학 밖의 미학"[37]이라는 새로운 관점으로 보려고 하는 시도 역시 꾸준히 진행되고 있었다. 그 대표적인 예가 바로 오늘날의 매체 미학이다.[38] 시각예술 영역에서 매체의 다양성이 본격적으로 주목되기 시작한 것은 산업혁명 이후부터이다. 기술 기반의 매체들이 예술에 적극 개입하기 이전 이미 기술이 일상을 재구성하는 데 있어 큰 영향을 미치게 될 것이라는 징후는 도처에 있었다. 증기기관을 이용한 육중한 터빈 기계들의 움직임은 지상과 해상, 그리고 공장에서 더 이상 낯선 풍경이 아니었다. 그 거대함과 상상치 못했던 속도는 미래파들에게 기술이 열어줄 새로운 미래에 대한 희망으로 전파되기도 했다.

새로운 기술들이 출현하면서 기술 장치들이 예술 표현에 직접 개입되기 시작했다. 빛을 이용한 광학 장치인 사진기와 영사기의 출현은 그 첫 신호탄이었다. 기술이 주도적인 역할을 하게 되고

서 만들어진 이미지들은 예술 작품의 내용이나 상상력에 영향을 미쳤을 뿐 아니라 마침내 예술에 있어서 고전적 미의 기준이었던 이미지의 원본성이 과연 진정한 의미가 있는 것인가에 대한 의문이 제시되기에 이르렀다. 예술가들에게 기술의 역할이 새로운 표현 형식을 추구함에 있어 색다른 경험과 영감을 불러일으키는 절대적인 것으로 받아들여지게 된 것이다. 이는 과거 기술이 예술의 본질에 큰 영향을 미치지 않는 종속적인 요소에 불과했던 것과는 큰 대조를 이룬다. 과거 예술에 매체가 없었다거나 그 역할이 과소평가되었다고 말하는 것도 아니다. 그보다는 기술의 개념이 바뀌었다고 보는 것이 더 정확한 표현일 것이다.

비디오 아트가 그 단적인 예라고 할 수 있다. 전통적인 시각 중심의 예술에 청각의 개념이 추가된 것이다. 특수한 장르도 아니고, 표현 기법도 아니며, 표현하고자 하는 작품의 개념도 아닌 비디오라는 도구가 예술의 중요한 한 부분이 된 것이다.[39] 다시 말해서 기술 매체가 예술의 본질이 되어버린 것이다.

오늘날 시각대중매체가 더 영향력을 갖게 되면서 전통 예술의 영향력이 점점 줄어들고, 컴퓨터 기반의 디지털 매체는 이런 시청각 효과를 더욱 대중화시키는 데 결정적인 역할을 담당하고 있다. 전통 예술이 부정되는 것은 아니지만, 매체가 적극적으로 관여하게 되면서 예술의 개념과 대상과 그것을 향유하는 계층 등 여러 측면의 다양한 변화는 예술의 본질에 대해 다시 한 번 되돌아보게 되었다. 이것이 '미학 밖의 미학' 중의 하나인 매체미학이 출현하게 된 결정적인 동기가 된 것이다.

현대 독일의 대표적인 매체미학자인 볼츠는 미학은 본래 의미했던 '아이스테시스' 즉, 감성적 지각임을 주장하면서 이는 전

통 미학과 구별됨을 강조한다.[40] 그 이유는 매체를 떠나서는 동시대의 예술 및 시각 문화를 제대로 해석할 수 없다는 매체미학의 특수성에 대한 그의 주장을 뒷받침하기 위한 것이었다.

볼프강 벨슈(W. Welsch)는 매체의 경험이란 측면에서 시각을 포함한 다양한 감각의 확장, 즉 총체적인 '감성적 지각'의 매체미학의 성격을 규정한다. 기존의 시각 개념은 매체가 지배하는 시대에서는 더 이상 통용될 수 없으며, 시각이 현상들을 감정 없이 제한하는 것과는 달리 감정의 계기들과 결합한다는 점을 강조한다. 벨슈의 미학은 전통적인 감각의 위계질서로부터 청각, 촉각과 같은 감각들을 새롭게 조명함으로써 '감성적 지각'을 다루는 새로운 미학의 분과로 자리매김함으로써 매체미학이 현대 시각예술 문화의 유형을 분석할 수 있는 동시대성을 확보하려는 의지의 반영이다.[41]

벨슈가 매체미학을 감각의 다양한 재구성이라는 측면에서 본다면 볼츠는 전통적인 철학의 미학이 아닌 지각의 측면에서 다음과 같이 강조한다.

> 매체미학은 철학적 미학이라는 이름으로 추구되었던 미학에 이제 미학의 본래 이름인 감성적 미학으로서의 이름을 되돌려 주어야 한다고 주장한다. 미학은 아름다운 예술들에 관해 이야기할 것이 아니라, 미학의 원래 의미였던 지각에 관하여 이야기해야만 한다.[42]

매체미학에서 중요시하는 또 다른 측면은 매체가 전달하는 내용에 따른 커뮤니케이션 과정에 대한 인식의 변화이다. 볼츠는 커뮤니케이션 대상에 매체가 개입되면서 지난 시대의 '합리적 커뮤니케

이션'은 '미학적 커뮤니케이션'으로 전환되어야 한다고 주장한다. 그의 저술『구텐베르그의 끝에서』초반부에 이 내용에 대해 다루면서, 그는 하버마스의 합리적 커뮤니케이션에 대해 강력히 반박하고 있다. 그는 독일의 사회학자 니클라스 루만(N. Luhmann)의 견해를 빌어 커뮤니케이션에 있어 의미의 "선택은 바로 그것의 우발성(emergence)을 통해 스스로를 관철시키고 확장될 수 있으며, 그것은 선택 방식으로서 동기화되어져야 한다."[43]고 말한다.

합리적 커뮤니케이션에서는 언어를 통한 합의 도출의 의사소통이 중요하지만, 감각에 의지하는 미학적 커뮤니케이션은 상호간섭이 이루어지는 다양한 의미의 변환에 열려 있는 표현 방식과 전달 형식에 의해 이루어진다. 또한 언어적 논리가 아닌 다양한 감성 매체에 의해 생산되는 이미지를 통해 매체의 특성이 드러나고 현상의 왜곡이 일어나기도 한다. 따라서 어휘는 해석상의 오류가 있음에도 불구하고 언어적 문법에 의해 의미 해석이 구체화되고 제한될 수 있지만, 이미지는 특정한 구속을 따르지 않으므로 해석에 있어서 열려 있어 다의적이다.[44] 즉 볼츠의 매체미학에서 다의적 해석이 가능한 미학적 커뮤니케이션이 하버마스적 의미에 관한 합의 도출의 커뮤니케이션을 대체한다.

그의 미학적 커뮤니케이션은 포스트모던 시대의 시각예술을 이해하는 중요한 단서이기도 하다. 그는 새로운 미학적 자유의 탄생이 매체미학의 등장을 알림을 의미하면서 포스트모던과 매체미학과의 관계를 아래와 같이 말하고 있다.

포스트모던은 이질적인 것과 유희한다. 그것은 '모던의 프로젝트'가 주장하는 진보에 대한 강제를 뒤흔들며 다양한

활자 이미지화와 매체미학과의 조우

선택 가능성을 지닌 하나의 문화를 창조한다. 많은 옵션들과 형식 언어들로 이루어진 그러한 문화는 절충주의라는 비난을 두려워하지 않는다. 심지어 그것은 절충주의를 문화적 진화의 도식이라고까지 생각하고……이러한 자의식 속에서 최초로 예술의 전체 역사에 대해 미학적 자유의 관계를 발전시키는 것이 가능하게 되었다.[45]

매체미학의 역사는 길지 않다. 앞서 본 바와 같이 사진과 영화를 비롯한 기술 재생산 시대의 매체에 대한 새로운 인식을 제공한 벤야민과 텔레비전의 등장을 통해서 매체 그 자체가 메시지가 될 수 있음을 설파한 매체 이론가 맥루한, 이 두 사람 모두 매체미학의 선구자적 인물들이지만 본격적인 미학의 입장에서 문제가 제기된 것은 1980년대에 이르러 독일을 중심으로 시작되었다. 이는 같은 범주 안에 포함되지만 매체미학이라는 큰 그림 아래 각각 조금씩 입장이 다른 매체예술론, 시각대중매체론, 문학 이론, 디자인 이론으로서의 매체미학을 포함한다.

　　매체예술론은 미학의 대상이 기본적으로 예술에 국한된다는 전통적 전제를 따르면서 매체예술 일반을 대상으로 삼고 있다. 피터 바이벨(P. Weibel)이 이를 대표한다. 그는 매체예술의 분석 대상을 비디오 아트와 같은 디지털 매체예술로 삼는다. 좁은 의미에서 매체예술은 디지털 매체로 구현되는 예술을 뜻하는 것으로 예술의 수용 측면에서 상호작용성을 중시하고 있다.

　　볼츠나 달리가 대표하는 시각대중매체론으로서의 매체미학은 대중문화의 발달로 시각대중매체 일반이 예술의 위치로 격상되어져야 함을 주장한다. 디지털 기술이 주도적인 영향을 끼친 영

상, 즉 영화를 비롯한 3D 컴퓨터 게임, 애니메이션, 컴퓨터 그래픽, 인터페이스 디자인 등이 시각대중매체론의 연구 대상이다. 이들이 중요시하는 개념은 문자 문화에서 이미지 문화로의 이행, 시각대중매체들의 예술로서의 가치 등이다. 벤야민의 아우라 몰락과 볼츠가 말하는 예술의 종말과 디자인 개념의 확장은 이러한 맥락에서 다루어진다.

문학 이론으로서 매체미학은 문학을 매체의 역사로 보는 관점에서 출발한다. 대표적인 인물로는 근대 초기 매체의 역사를 저술한 베르너 파울슈티히(W. Faulstich)이며 그는 매체를 통한 커뮤니케이션과 사회문화 구조에 대한 역사적 통찰을 통해 매체미학을 조망한다.

마지막으로 디자인 이론으로서의 매체미학은 디지털 매체예술이 결국 디지털 기술을 통한 컴퓨터 그래픽, 인터페이스 등과 같이 디자인과 밀접한 미디어 환경에 대한 문제이므로 디자인 이론 중심적 시각에서 보는 것이 타당하다는 관점을 갖고 있다. 볼츠는 이 범주에도 해당된다. 그는 예술 개념에 대한 의문을 제기하고 새로운 예술의 개념이 디자인으로, 기존의 미학 대신 디자인의 이론으로 대치될 것을 주장한다.[46]

이외에도 플루서나 폴 비릴리오(P. Virillio)와 같이 사상적, 현상학적, 철학적 담론으로서 매체이론적 경향 역시 매체미학의 큰 범주에 포함될 수 있다.

감성적 지각

매체미학은 변화를 이야기한다. 매체미학이 강조하는 매체의 기술

변화에 따라 감각의 지각 방식이 달라진다는 사실은 시각 중심적 사고에서 한 걸음 나아가 청각, 촉각 등 다양한 감각의 결합뿐 아니라 단일 감각에 대한 새로운 지각 방식에 대한 논의를 발전시키는 촉매가 되었다. 이것이 바로 감성적 지각의 이론으로서 매체미학과 기존의 미학을 구분 짓는 중요한 척도가 된다.

'감성적 지각'은 '감각'과 '지각'의 이중적 의미를 갖는다. 감성적 지각은 시각, 청각, 후각, 미각과 같은 감각 특성들을 통해 지각 가능하지만 반면에 감각이란 점에서 감성적 지각은 감정을 유발시키고 '쾌와 불쾌'의 평가를 내린다.[47]

벨슈는 전통적인 개념의 미 역시 감성적 지각 과정의 하나로 본다. 그 첫 단계는 감각과 거리 간의 관계 설정이다. 가까운 거리와 먼 거리에 대한 감각은 서로 다르게 나타나며, 이는 감각이란 대상과 직접적인 접촉에 의한 것이 아니라 거리를 두고서 대상을 확인하기 때문이다. 또한 이런 관계 설정은 감각으로부터 지각 과정이 일어나거나 혹은 지각이 분리되는 출발점이 된다. 그는 또한 먼 거리에 대한 감각의 경우, 의도적인 거리 두기를 통해 대상 자체가 지니고 있는 현상에 대해 보다 객관화되는 경향을 갖게 되므로 감성적 지각의 보다 높은 차원의 지각 형식이 될 수 있다고 본다. 이러한 맥락에서 '본래적 지각하기'라는 새로운 감성 지각의 유형으로 발전하여 감각과 결합된 지각의 층위를 넘어 심미적 감성으로 도달하게 된다.[48]

벤야민은 예술 작품이 지닌 독특한 현전의 존재감, 즉 아우라를 설명하기 위해 수용자와 대상의 공간적 거리를 자연의 거리로까지 확대시킨다. 그는 이를 대상의 거리와 상관없이 거리감이 만들어내는 "어떤 먼 것의 일회적 나타남"[49]이라고 정의하였다.

이런 자연이나 그림의 감상에 관계되는 거리감의 분위기

는 사진과 영화라는 새로운 매체의 기술의 출현으로 사멸하게 된다. 아우라의 죽음이다. 벤야민은 근대 시민사회 이후 전면으로 부상한 대중들의 특성을 관찰하면서 "사물을 공간적으로 또는 인간적으로 보다 자신에 가까이 끌어오고자 하는" 대중의 기호이자 욕망에 의해 아우라가 파괴된다고 보고, 이를 "대상을 감싸고 있는 껍질로부터 떼어내는", "현대의 지각 작용"이 작용한다고 보았다.[50]

영화는 사진보다 더 발전된 신기술을 이용해 대중의 욕구에 의해 적극적으로 반응을 일으키는 방식이다. 그래서 영화는 외과의사가 환자와 거리를 줄이면서 환자 내부 속으로 깊게 파고드는 것처럼, 그리고 화가와 달리 카메라맨이 대상과 자연스러운 거리를 두면서 "주어진 대상의 조직에까지 깊숙이 침투한다."[51]

'본다'는 것은 단지 망막 뒤편에 맺히는 광각적인 상(像)에 국한되는 것이 아니라 그다음 과정인 좀 더 복잡한 신경 조직들을 통해 전달이라는 역동적인 작용이 가해져 '보기'의 지각 과정이 일어나는 것을 말한다. 지각에 대한 최근의 연구에 따르면 '보기'란 지각과정과 주변 세계와의 기능적인 관계 속에서 어떤 완벽한 전체의 모습을 받아들이는 것이 아니라 가장 작은 지각 단위들이 중첩되는 마치 몽타주와 같은 과정인 것으로 밝혀졌다.[52] 이런 제한적 조건으로 인해 눈이 지각기관으로 기능하기 위해선 보다 다양하고도 복합적인 요인들이 관여하게 되고, 이는 청각의 경우에도 마찬가지이다. 이러한 감각의 시대적 변화에 대해 벤야민은 "위대한 역사적 시공간 내에서 인류 전체의 존재 방식은 그들의 감각적 지각의 방식과 방법들을 변화시킨다"[53]고 보았다.

지금까지 살펴본 감각과 지각의 관계, 감성적 지각에서 본 거리 두기의 심미성, 그리고 사진과 영화 등의 새로운 매체에서 일

활자 이미지화와 매체미학과의 조우

어나는 거리 두기 과정은 매체미학이 말하는 감성적 지각의 이론적 바탕이 되었다. 다음은 매체미학이 감성적 지각의 변천사라는 관점에서 벤야민의 사진과 영화 시대로부터 오늘날의 디지털 시대에 이르는 과정에 이르기까지 감각에 대한 해석이 어떻게 이루어졌는지에 대해 알아보고자 한다.

광학 장치의 기원인 카메라 옵스큐라(camera obscura)로부터 19세기 초기 음화의 개념을 이용한 사진기가 발명되고 20세기 말 영화 스크린의 시대가 시작되면서 고정된 이미지의 포착에서 움직이는 이미지의 포착이 가능하게 되었다. 전통적인 예술, 건축에서 사용되던 유클리드적 원근법은 '보기의 객관화'이면서 동시에 지각에 대한 주관적인 통제 도구이기도 하였다. 그리고 사진과 영화에서처럼 기술적 도구를 사용해서 지각 과정을 객관화한다는 것 역시 주관화함의 또 다른 모습인 바, 이는 지각의 주체가 시각적으로 지각하기를 바라는 것만 지각하기 때문이다.[54]

19세기 말 스크린의 발명 이래 사진의 고정된 이미지를 뛰어넘어 역동성의 감동을 주게 된 영화는 동시대를 대표하는 대중오락 매체가 되었다. 대중이 느끼게 된 영화의 시각적 파괴력은 가일층 거세졌다. 벤야민은 이런 새로운 지각은 예술 작품을 감상할 때 경험하는 몰입의 관조적 자세와는 달리 끊임없는 장면 전환에 따른 '충격 효과'[55]로 인해 정신을 차리지 못하는 상황에서 영화 장면의 스펙터클 속에 갇혀버리는 지각 상태로 설명할 수 있다고 보았다.

'계층의 차별 없는 무제한의 미디어'[56]인 텔레비전이 1960년대 본격적으로 보급되기 시작한 이래 오늘날엔 디지털 기술의 위력이 함께 결합되면서 텔레비전의 매체로서의 영향력은 날로 확대되고 있다. 이제 텔레비전은 이른바 대표적 대중매체이자 정보 매체이

기도 하고 커뮤니케이션 수단임과 동시에 오락 수단이기도 하다.

맥루한은 텔레비전의 등장을 기점으로 전자 매체의 시대가 시작되었음을 고하면서, 텔레비전 매체에 의해 재구성될 인간의 사고방식, 문화, 그리고 역사에 끼칠 영향에 대한 다양한 예언적 해석을 내놓았다. 그는 '미디어는 메시지'라는 관점에서 시대를 대표하는 지배적 커뮤니케이션 매체를 기준으로 4단계로 나누어 어떻게 시대가 변천해왔는가를 분석하였다. 이 분류에 따르면 첫 두 단계는 복수 감각이 지배하는 부족사회이고, 세 번째 단계는 구텐베르크의 인쇄술 발명에 따른 선형성 사고의 특징을 갖는 시각의존적 탈부족화 시대이며, 마지막 네 번째 단계는 전자 매체가 출현하면서 시각에서 다시 복수 감각화되고 지구촌이 재부족화되는 현상이 일어나는 시대이다.[57]

그는 1964년 저술한 『미디어의 이해』 곳곳에서 전자 테크놀로지가 서구 사회의 획일적인 시각 문화를 바꾸게 될 것이고 다시 공감각으로 복귀하면서 다양한 감각과 상호 관련을 맺게 되리라는 메시지를 전했다. 다양한 감각 중에서도 그는 특히 촉감을 지속적으로 강조하고 있다. 그가 말하는 촉감이란 단순한 피부와의 접촉을 뜻하는 것이 아니고 옛 그리스인들이 말했던 '결합 감각'과도 같다. 이는 감각의 통합으로서 일종의 신경조직의 역할을 하는 보다 상위의 감각으로서 "정신 속에서 물체가 갖는 생명 자체와의 접촉"[58]에서만 얻어질 수 있다고 설명한다. 이러한 논리를 견지하면서 그는 전자 매체인 텔레비전을 분석한다. 텔레비전의 시청자는 영상의 시각적 내용보다 빛의 충격을 강하게 받게 된다. 사진과 영화의 스크린에 비해서 확실히 엉성한 모자이크 방식의 텔레비전의 화면을 통해서 시청자는 매순간 그 비어 있는 그물눈 사이의 공간을 '채워나

갈' 것을 요구받게 된다. 여기서 맥루한은 앞서 언급한 결합 감각으로서의 촉감성(觸感性)이 개입된다고 확신한다.[59]

　　이상에서 본 바와 같이 영화 매체와 전자 매체를 대하는 지각의 새로운 방식, 즉 '시각적 촉각성'과 '결합 감각적 촉감성'은 디지털 매체 등장 이래 감성 지각의 재구성이 요구되는 시점에서 문화유형 해석의 중요한 단서가 되고 있다. 이는 전통적 시각 중심의 위계질서로부터 청각, 후각, 촉각, 그리고 새로운 개념의 신체적 촉각성 등 감각의 새로운 목록들이 새롭게 추가되고 위계질서 대신 감각의 평등, 혹은 특별한 상황에서 위계질서가 뒤바뀌는 등 지각 방식이 다양한 국면으로 재구성되고 있기 때문이다.[60]

매체미학은 디자인의 과학이다

매체미학은 매체의 변화에 민감하게 반응해왔다. 디지털 매체의 등장은 과대 광고처럼 보였던 '디지털 혁명'이 몰고 올 전지구적 변화만큼 기존 예술의 개념으로부터 탈영역화를 이끌어내기에 충분한 것이었다. 예술 영역의 전면적인 변화, 즉 예술 작품의 생산 방식이 변화하면서 그 자체의 성격이 달라지고 더불어 그것을 수용하는 방식과 지각 방식 역시 변화시키기 때문이다.[61] 그렇더라도 전통적 예술의 방식이 완전히 사라진 것은 아니다. 그러나 매체를 접근하는 방식이 근본적으로 달라지면서 기존 예술과의 대비되는 것에서 비롯된 예술의 정체성에 대한 의문이 제기된 것이다.

　　볼츠가 말한 '예술의 종말'은 실제 예술이 종언을 고했음을 의미하는 것은 아니지만, 이것은 미학이 다루어야 될 분석 대상

이 보다 확대되어 그로 인해 새로운 해석의 툴이 필요하게 되었음을 역설적으로 표현하는 것이다. 사실상 디지털 매체가 등장하기 훨씬 이전부터 사진과 영화, 텔레비전, 그리고 비디오 아트 등과 같이 기존 예술에 대해 위협이 되었던 매체들이 등장할 때마다 이 같은 예술의 위상에 대한 논의는 계속 진행되어왔다.

새롭게 등장한 매체들은 공통적으로 대중의 시각 문화와 밀접한 관계를 맺고 있음을 간과해서는 안 될 것이다. 대중 취향의 문화는 전통적 예술의 관점에서 보면 예술이 추구하는 지고의 경지와는 거리가 먼 지점에 자리하고 있다. 대중문화가 갖는 예술적 가치에 대한 논의는 영화에서부터 시작되었다. 대표적인 대중문화의 일부이면서 대중오락으로 영화가 상업화되었던 1930, 40년대에 아도르노(T. Adorno)와 벤야민이 대중예술을 어떻게 볼 것인가를 둘러싸고 첨예한 대립을 보였던 것은 이를 잘 말해주고 있다.[62]

벤야민은 기술 재생산 시대에 이르러 전통적 예술의 기준이었던 아우라의 주술적인 마력이 쇠퇴하면서 당시 새로운 매체였던 영화가 일종의 예술의 역할을 함으로써 대중 해방의 잠재적인 도구가 되었다는 사실에 주목하였다. 이에 대해 아도르노는 아우라의 상실에 대해서는 인정하지만 영화는 예술의 조건인 몰입과 집중, 즉 관조의 대상이 될 수는 없다, 곧 예술이라 볼 수 없다고 반박하였다. 또한 대중이 쉽게 접근할 수 없는 물신성을 강조함으로써 예술이 오락적 목적에 사용되는 것에 대한 부정적 입장을 피력하였다.[63]

시각대중매체의 문화를 통해 예술적 가치를 발견한 벤야민의 예술 이론은 오늘날 매체미학이 예술 작품뿐 아니라 시각대중매체 일반을 아우를 수 있는 근거를 제공했다는 점에 큰 의의가 있다고 할 수 있다. 벤야민의 관점을 따르자면, 예술은 제의적 가치를

상실하고 전시 가치를 가지게 된 상황에서 과거에 부여받은 임무에서 벗어나 대신 대중문화의 중요 가치인 향유의 임무를 수행하게 된다.[64] 이 같은 전환적 사고를 기초로 예술적 체험을 제공할 수 있는 것은 기존의 예술보다는 보다 대중친화적인 영화를 비롯한 광고, 포스터 등의 시각 매체인 것은 자명한 일이다.

시각대중매체 중 가장 최근의 형식이라고 할 수 있는 컴퓨터가 등장하면서 디지털 매체의 파괴력은 과거 그 어떤 예와도 비교될 수 없을 정도가 되었다. 컴퓨터에서 작동하는 화상 프로그램의 놀라운 기술력은 과거엔 상상하지 못했던 이미지의 변신을 이끌어내기에 충분했다. 또한 컴퓨터는 기존 매체들의 기능과 형식을 통합하였을 뿐 아니라 인터넷의 등장으로 말미암아 예술 형식의 배포, 수용의 방식을 완전히 바꿔버린 계기가 되었다. 이보다 더 혁신적인 변화는 시각예술 문화에 있어서 전자적 방식에 의한 민주화가 이루어졌다는 사실이다. 이는 바로 매체의 향유적 가치가 전시적 방식으로부터 상호반응(interaction)의 방식으로 바뀌었음을 의미한다. 이러한 가치 전환의 국면을 맞이하여 볼츠는 '아직도 예술인가?'라는 의문을 던지며 컴퓨터로 촉발된 새로운 예술의 가능성과 그 역할을 강조한다.

예술은 더 이상 사회와 유토피아적 기관으로 기능하지 않고 단지 삶의 자극소, 사회의 경보 체제, 그리고 현실 연구의 탐사 장치가 된다.–모던의 자율적 예술을 대신해서 미디어 환경에 의해 프로그래밍된 감성 작용이 등장하는데, 이것은 전자공학을 미디어적 현실의 생리학으로 경험 가능케 하고 있다.[65]

시각대중매체에 대해 가장 적극적인 태도를 보이는 매체미학자는 볼츠와 영국의 달리이다. 이들은 대중문화의 발달이 가져온 심미화 현상의 긍정적인 측면을 예술의 기능과 역할의 다원화로 설명하고 있다. 나아가 이러한 다원화의 중심에 디지털 매체가 사용되는 분야 중에서도 광고, 영화, 애니메이션, 그리고 뮤직비디오 등을 포함하는 시각영상 디자인을 위치시킨다. 특히 볼츠는 이들 장르에 필수적인 타이포그래피 부분에 대해 자주 언급하고 있다. 타이포그래피는 디지털 테크놀로지에서 생산된 이미지의 존재 방식과 그것의 수용 방식의 차원에서 매체미학의 관점이 적용되는 하나의 주요 영역이기 때문이다.

달리는 앞장에서도 언급했듯이 시각영상 디자인이 주도하는 시각대중매체가 보여주는 인상을 스타일과 스펙터클, 현기증이라고 규정하고 이러한 특성들이 기존의 모더니즘 예술과 비교할 때 열등한 것인지, 그렇다면 깊이가 결여된 예술은 필연적으로 미학적으로 허약한 것인가라고 반문한다.[66] 사실상 시각 문화의 모든 영역이 대중의 오락적 요구를 대변하는 것만은 아니다. 그러나 그의 연구는 대중매체의 대표적 특징이라고 할 수 있는 깊이 없는 오락성까지도 포용하면서도, 그것이 시각대중문화의 핵심이라면 매체미학의 대상이 될 수 있고 또한 당연히 그 매체의 지각 방식에 대해서도 연구할 필요가 있음을 주장하는 것이다.

오늘날 예술 개념의 확장이라는 측면에서 매체미학의 분석 대상에 올려야 되는 또 다른 항목은 상품 디자인, 즉 제품 디자인 분야이다. 시각 매체만큼이나 현대 사회에서 일반인들이 직접적으로 테크놀로지의 위력을 실감하게 되는 것은 하이테크로 무장한 제품들로부터 경험하게 되는 심미성이다. 오늘날의 소비자들은 기

능만을 충족시키는 제품들을 구매하지는 않는다. 기업들은 소비자 만족을 충족시키는 과정에서 제품의 차별화를 위해 필연적으로 기능을 넘어서는 테크놀로지의 심미적 형상을 만들어내야 하기 때문이다.

또한 디지털 매체의 테크놀로지는 디자인 영역과 예술 간의 간섭, 혹은 경계 없음을 촉진시키기도 한다. 새로운 가능성으로 부각되고 있는 인터페이스 디자인과 상호작용성, 가상현실의 영역에선 벌써 디자인과 예술의 구분 자체가 무의미한 일이 되어버렸다. 또한 디지털 매체 예술은 영상 디자인과 밀접한 관계를 맺고 있으며 실제 많은 디자이너들이 그 경계를 넘나들고 있다. 이는 테크놀로지에 대한 개념의 변화가 가져온 현상 중 일부에 불과하다.

옛 매체와 새로운 매체 간의 상호 간섭도 볼츠의 관심 주제이다. 백남준의 비디오 아트에 나오는 이미지들은 각각의 의미보다는 빛의 형상화라는 독특한 특징을 갖는다. 그는 오리지널 이미지의 형상에 충실하지 않는, 즉 전자적 영상들을 충실히 재현하기보다는 옛 매체에서 볼 수 있는 거친 이미지들을 사용함으로써 일종의 "낡은 기술에 대한 향수"를 일으킨다. 볼츠는 이를 "하이테크의 세계에 로테크의 효과"들을 더하는 것으로 포스트모던의 아방가르드적 실험이라고 해석한다.[67]

현대 시각 디자인에 있어서 전통적인 옛 매체 형식이라고 할 수 있는 출판 디자인에선 지면에 새 매체인 멀티미디어 영상, 혹은 컴퓨터 그래픽에서 만들어진 이미지들이 공간을 장식한다. 볼츠의 표현을 거꾸로 생각하면 이는 지면이라는 로테크의 세계에 하이테크의 세련된 이미지 효과가 더해지는 양상이다. 이는 디지털의 세계에는 한쪽 방향으로만이 아닌 쌍방향으로의 매체 접근이 언제나 가능함을 시사하고 있다.

우리는 종전의 문자가 지배하던 매체에서 디지털 이미지가 지배하는 매체, 즉 컴퓨터 테크놀로지가 지배하는 매체의 시대를 살아가고 있다. 사진과 영화, 텔레비전과 같은 과거의 매체들은 디지털 시대 컴퓨터가 몰고 온 시각 문화에 있어서의 일대 변혁을 예고하는 단지 신호탄에 불과한 것이다. 이제 디지털 매체는 우리의 주변 환경을 구조적으로 변환시키고 있다. 디지털 시대의 인상적인 변화를 주도하고 있는 것은 가상 실재, 텔레마틱 현존, 사이버스페이스와 같은 비물질적, 비현재적인 것을 가상 시각화하는 테크닉[68]이다. 여기서 디자인은 비대상적인 것의 시각화에 사용되는 기술적 개념을 이용하여 목적과 기능을 넘어서는 심미적 체험과 감성의 확장에 전면적으로 나서고 있다.

디자인의 역할이 과거 어느 때보다 강조되고 있다. 시각대중매체의 발달로 인해 예술의 개념이 바뀌고 디자인의 개념이 확장되는 효과가 현실로 나타나고 있기 때문이다. 이는 문화적 창조의 주도 세력이 종전의 예술가로부터 현재의 디자이너로 바뀌고 있기 때문이다. 이러한 추세는 여전히 가속화될 것이므로 디자인 현장에서 일어나는 다양한 변화, 사건들을 파악하기 위해 새로운 학문의 기준이 절실하게 필요한 상황이다. 이런 맥락에서 볼츠는 "완전히 새롭게 지향된 미학", 즉 아름다운 예술을 위한 미학이 아닌, "새로운 뉴미디어의 현실 이론"으로서 매체미학은 디자인의 미학이라고 주장한다.[69]

동시대의 미학이 스스로를 예술과 분리하려는 상황에서 디지털에 입각한 "그래픽 디자인은 현재의 예술"[70]이라고 감히 말할 수 있다. 이 점에서 볼츠는 모호이너지(L. Moholy-Nagy)의 바우하우스 프로그램을 통해서 예술과 디자인의 결정적 자리 바꿈의 증거

활자 이미지화와 매체미학과의 조우

들을 확보하고 전통적인 미학 이론을 대신한 "디자인 과학"[71]이 출현해야 될 필요성을 감지하고, 이러한 학문이 포스트모던의 세계에서 "주도 과학"[72]으로 격상되고 있음을 주장한다.

그가 주장하는 요지는 결국 포스트모던의 디지털 문화에 있어서 디자인은 예술을 대체하고 이를 다루는 학문은 디자인의 과학이며 이는 바로 매체미학이어야 한다는 사실이다. 즉 그는 디자인학으로서 매체미학의 가능성을 확신하고 있다.

이런 점에서 디자인의 과학으로서 매체미학은 또 하나의 선택이 될 수 있다. 그러나 이런 인식은 전환이 간단한 선택의 문제는 아니다. 디자인은 기능주의 미학 이래 게슈탈트 형태심리학, 조지 케페쉬(G. Kepes)의 시지각 이론, 커뮤니케이션론, 브랜드 마케팅, 감성 디자인공학, 정보 디자인, 그리고 최근의 경험 디자인에 이르기까지 다양한 학문적 모색들을 통해서 지금껏 독자적인 영역을 구축해오고 있는 중이다. 볼츠의 설득력 있는 논리에서 볼 때 매체미학을 디자인의 중심 이론으로 받아들이는 것은 분명 디자인에 있어서 하나의 가능성으로 비춰질 수 있겠으나, 앞서 언급한 현재 상황에서 그렇게 단순한 것만은 아닐 것이다.

그러나 적어도 이 책에서 매체미학은 '해체'를 떠나서 이른바 해체주의 타이포그래피를 제대로 평가할 수 있는 유일한 가능성이자 해결의 통로이다. 그것은 디자인학인 매체미학의 자격으로 디자인을 논하는 것이 보다 정당하고 정통한 방법론이 될 수 있다고 판단되기 때문이다. 여기에는 물론 이른바 '해체'가 사라진 해체주의 타이포그래피의 빈 공간을 매체미학의 논리를 통해 채워나갈 수 있으리라는 저자의 확신 어린 희망이 존재한다.

3.
문자와 이미지의
시대적 지형

그림의 전(前)역사시대

'미디어는 메시지다'라는 맥루한의 메시아적 선언 이래, 플루서는 디지털 코드로부터 매체에 대한 본격적인 사유를 시작한다. 그는 이미지와 매체의 상관관계에 주목하면서 디지털 매체 시대의 커뮤니케이션의 큰 변화를 일종의 '그림의 혁명'으로 파악하고자 했다. 이는 역사적으로 그림에서 문자를 거쳐 다음 단계인 그림의 혁명이 '기술 이미지의 발명'[1]에 의해 이루어졌음을 뜻한다.

플루서는 문자의 역사적 기록이란 관점에서 인류 문화의 전 과정을 선사시대의 전역사로부터 역사, 이어서 탈역사라고 구분하고 이를 다시 역사상 완벽한 표음문자라고 보는 알파벳을 중심으로 각각 알파벳 이전과 알파벳, 알파벳 이후의 코드의 역사로 정의한다.[2] 이 같은 문자에 대한 그의 사유는 인류 문화가 '마술적' 그림의 문자 이전 시대에서 알파벳의 선형적 텍스트 시대로, 그리고 컴퓨터 픽셀로 이뤄진 기술적 이미지의 시대로 이행되고 있다는 사실에 기초한다.

전역사의 특성을 살펴보기 전에 먼저 이러한 구분의 단서인 알파벳이 무엇을 의미하는지 명확하게 짚어볼 필요가 있겠다. 맥루한은 플루서와 동일한 관점에서 다음과 같이 말하고 있다.

표음 알파벳은 하나의 독특한 테크놀로지이다. 이제까지 역사상으로는 많은 종류의 상형문자와 표음문자가 있었으나, 어의상 아무 의미도 갖지 않는 글자가, 마찬가지로 어의상 아무 의미도 나타내지 않는 소리와 대응하여 사용되는 것은 알파벳뿐이다. 시각 체계와 청각 체계의 이 준

엄한 구별과 평행선은 문화에 관한 문제로 생각할 때, 거칠고 잔혹하다. 표음문자는 상형문자와 중국의 표의문자가 갖고 있는 의미화 관념의 세계를 희생시키고 있다.[3]

맥루한은 알파벳은 한자와 같이 의미와 관념의 세계를 담고 있는 문자들과 달리 전달하고자 하는 메시지를 통해 시각적인 획일성과 연속성을 확장시켰다고 본다. 이 연속적인 선형성을 통해서 알파벳 문화는 모든 종류의 경험을 각각 분절시켜 단시간에 효과적으로 지식의 형태로 바꿀 수 있었고 이는 서구 문명의 기저가 되었다.[4]

쿨(cool)과 핫(hot)으로 미디어를 구분하는 맥루한의 분류법에 따르면 상형문자와 표의문자는 쿨 미디어(cool media)이고 표음문자인 알파벳은 핫 미디어(hot media)이다. 말하자면 쿨한 문자는 모든 감각에 열려 있고 핫한 알파벳은 수용자의 시각에 국한된다고 볼 수 있다. 이 같은 논리에서 보면 플루서가 말하는 알파벳 이전의 역사에 있었던 '마술적' 그림은 쿨 미디어이다. 어떻게 쿨한 것인가?

먼저 그림은 4차원 상의 존재를 2차원의 평면으로 축소함으로써 비로소 어떤 현상을 묘사하게 된다. 즉 의미의 평면이라고 할 수 있는 그림은 이 4차원의 현상을 2차원으로 내려놓은 것이다. 이것의 의미를 해석하려면 상상력이 동원되어야 하고, 여기서 상상력이란 "시공간으로부터 평면으로 추상화시키고, 또 다시 시공간 속으로 환원시켜 다시 투영시키는 특수한 능력"[5]인 것이다.

표면화되어 있는 그림의 의미를 자세히 파악하려 한다면 표면 위를 탐색하는 스캐닝(scanning)의 과정을 거쳐야 한다. 그림의 의도하는 바는 두 가지이다. 즉, 그림이 말하고자 하는 것과 관

문자와 이미지의 시대적 지형

찰자가 의미를 부여하고자 하는 것 이 둘의 종합이다. 이는 해석을 요구하는 공간 안에서 다의적이면서 복합적인 상징성을 갖게 된다. 이 공간은 스캐닝에 의해 재구성되고 상호작용이 작용하는 의미의 공간이다.

이러한 시공간이 바로 플루서가 말하고자 하는 마술이 작용하는 세계이다. 모든 것들이 자체적인 순환 과정을 반복하고 복잡다양하고 충만한 의미들이 개입되는 이 세계는 시공의 "역사적 선형성의 세계, 즉 그 안에서는 어떤 것도 반복되지 않으며 모든 것이 원인과 결과를 지니는 그런 선형성의 세계와 구조적으로 구별된다."6

플루서는 『코무니콜로기』에서 선형성과 역사적 선형성의 여러 현상을 상징과 코드, 매체를 통해서 의미의 인과관계를 설명하고 있다. 여기서 상징은 사람들 간의 어떤 합의에 따른 현상의 종합이며, 코드(code)는 상징들의 조작이 정돈된 체계를 이른다.7 인간의 커뮤니케이션은 다수의 주관에 따르는, 즉 간주관적이어서 현상을 상징화하고 이 상징을 코드로 체계화하는 규칙을 수용하는 것을 전제로 함으로써 가능하다. 나아가 매체는 이런 코드들이 작동하고 적응해야 하는 구조, 이를테면 하드웨어인 셈이다.8 여기서 그림과 문자는 각각 전역사와 역사시대의 코드에 해당하며 선사시대의 바위나 동굴 암벽, 역사시대의 필사 문화에서 쓰이던 양피지나 종이, 그리고 인쇄 문화의 책이 하드웨어인 매체에 해당된다.

다음의 간단한 스케치에 나타난 그림 코드를 통해서 그는 전역사의 시대에 어떻게 코드가 상징화되는가를 다양한 상상력을 동원해서 설명하고 있다. 플루서가 제시한 이 도해는 전역사에서 역사의 시대로 어떻게 선형화되었는가에 대한 단서를 제공한다.

도해 1. 선사시대의 그림과 대상들의 선형화9

이 도해의 왼쪽 그림에서 네 개의 형상들은 명확히 알 수 없는 상상
적 관계로 코드화되어 있다. 이 상상은 유사한 의미 관계를 파악하
는 것이 아니라 대상들의 관계를 상상하도록 만든다. 4차원 상의
관계들이 2차원적으로 표현되었을 때 그 구체적인 관계들을 즉각
적으로 파악한다는 것은 쉽지 않다. 상상력은 차원 간의 공백에서
사라져버린 세계와 인간의 인식 사이에서 중재 역할을 한다. 구체적
인 상황에 대한 묘사가 아닌 이런 그림들은 상징들의 의미와 관련
된 합의에서 비롯된 것이므로 여기서 상상은 특수한 코드를 창조하
는 능력이다.[10]

　　　　선사시대에 인류는 4차원 시공간의 자연인 상태에서 벗어
나 주체가 되어 객체를 마주하면서 주변 세계와의 연결고리를 만들
기 위해 4차원의 관계를 2차원의 관계로 축소하게 되는 과정[11]에서
상징들로 채워진 평면의 그림인 '코드'를 창조해내게 된다. 여기서
상상은 구체적 관계 속의 상황에 깊이를 추상화시키는 역할을 담당
한다. 이 추상화는 그림의 상징들에 대한 합의를 기반으로 작동하
므로 예술가적 행위나 창의성과는 별로 무관한 특수한 코드를 만들
어내는 능력이 필요하다.[12] 이러한 합의는 선사시대의 순환하는 시

문자와 이미지의 시대적 지형

간을 내포하는 '마술적 의식'에 기초하고 있었다. 상상은 환상으로 전환되고 극단적으로 이는 나치즘 시대의 광기와도 같은 '우상 숭배(Idolatrie)'의 위협을 초래할 수도 있다.[13]

이 상황에서 알파벳과 같은 선형문자(linear script)가 발명된 것은 이 같은 위기로부터 구원받음을 의미하며 "마술의 순환적인 시간을 역사의 선형적 시간으로 코드 변환"[14]시키는 계기가 되었다. 도해 1의 오른쪽 그림은 동일한 상징들을 갖고 텍스트의 선형적 질서를 통해 의미를 순서화시킨 것이다. 각 개념적 코드에 명료한 차별성이 부여됨으로써 마술적 주문은 사라져버리지만 상대적으로 그 의미는 빈약하게 되어버린다. 이는 상징이 사라지고 텍스트의 선형적 명료성만이 남게 되는 알파벳 시대로의 전환을 의미한다.

여기서 플루서는 우상숭배보다 더 환각적이고 할 수 있는 '텍스트 숭배(Textolatrie)'를 경계하고 있다. 상상력이 개입될 여지가 없는 상황에서 인간은 의미를 재구성함에 빈곤을 경험하게 되고 결국은 더욱 텍스트에 의존하여 현상을 파악하게 되므로 인간은 텍스트의 기능 속에 갇혀버리게 된다.

텍스트의 역사시대

알파벳은 완벽한 표음문자로서 음가의 결합으로만 의사 전달이 가능하도록 고안된 것이다. 즉, 문자의 형상적 이미지에서 오는 다의성이 제거되고 어떤 연상도 필요 없다. 알파벳은 핫 미디어이며 상형문자나 표의문자와 같은 쿨 미디어와는 근본적으로 다르다. "알파벳이 강하게 추상화된 것이 바로 인쇄 문자이다."[15]

구텐베르크 은하계는 근세 서양의 세계를 상징한다. 이 은하계에서 파편화된 인간의 기억들은 집중화되어 지식의 형식이 만들어졌다. 이 지식은 탈지역화와 글로벌화에 결정적인 공을 세웠지만, 지식 기반 문화의 지배 방식은 질서와 명료성이라는 가치 아래 이 세계를 단순화하고 지배 가능한 구조로 만들었다.[16]

플루서는 이 시기를 그림의 우상숭배가 지나고 찾아온 텍스트 우상숭배의 시기라고 말한다. 알파벳 발명을 통해서 마술적인 환영의 위협에서 빠져나올 때 텍스트는 그림의 세계로부터 인간을 중재하는 역할을 시작했고, 이는 그림과의 완벽한 단절을 통해 가능했다. 다른 문자와 달리 알파벳 문화에 있어서 역사적 의식이 마술적 세계를 '추월'하기 시작한 것이다.[17]

알파벳 출현에는 전역사시대에 속하는 그림 문자, 표의 문자, 상형 문자, 자모의 형성 등과 다양하게 관련되어 있었다. 그러나 플루서는 알파벳은 역사의 어느 순간 완전히 독립적인 형식으로 차별화되었고, 그 결정적인 요소는 바로 알파벳의 선형적 코드라고 본다.[18]

도해 2. 선형성의 코드[19]

위 도해 2는 텍스트의 선형성에 대한 플루서의 묘사이다. 이 도해는 각 요소들이 상상의 관계에서 개념적인 관계로 대체되는 과정을 나타낸다. 왼편의 그림에서 각각 연결된 요소들은 그 관계망을 뚫거나, 혹은 단절되어 일정한 원칙에 따라 일선상으로 배열된다.

이것은 그림의 우상숭배가 초래한 위협적 광기에서 텍스트의 질서의 선형성으로 이행되는 과정의 도식화이다. 그러나 광기에서 해방되며 치러야 할 대가는 이 코드 속에서 사라져버린 상상력과 의미의 풍요이다. 이로써 상상력이 거세된 최소한의 의미만이 남게 된 것이다.

이 평면적이고 빈약한 상상력의 코드로는 의미의 재구성이 일어날 수 없다. 텍스트가 표상 불가능한 상황이 되면 인간은 텍스트의 기능 안에서 생활하게 되므로 텍스트의 숭배는 더욱 가시화된다. 이것이 플루서가 말하는 텍스트의 위기이자, 알파벳 문화의 위기인 것이다.[20]

이 위기는 알파벳 출현 후 갑자기 일어난 일은 아니고 구텐베르크 은하계가 시작된 이후에 촉발되었다. 구텐베르크의 인쇄술 발명 이전 3천여 년 동안 알파벳 사용은 극소수의 엘리트층에 한정되었다. 인쇄술 발명 이후에도 여전히 마술적 세계에서 살았던 대다수 문맹인들은 16세기에 이르러서야 탈문맹화 과정을 통해 인쇄된 텍스트 문화를 접하기기 시작했다. 그 이후 서구 문명은 "내적 분열성과 외적 역동성의 폭발"을 통해 과학과 기술을 발전시켰으며 마침내 세계를 자신의 영역화하면서 "역사의 절정기"를 맞게 된다.[21]

앞서 보았듯이 문자가 역사의 시대로 곧장 진입한 것은 아니다. 알파벳 출현에서 구텐베르크 은하계에 이르는 동안 문자 체계는 오랫동안 구술 문화의 형식을 유지하다가 인쇄라는 기술 매체

의 발명을 통해 비로소 기록의 역사를 시작하게 된 것이다. 구술 문화 시대의 기록은 필사 방식으로 이루어져서 그다지 체계적이지 못했다. 연속성이 결여된 짜 맞추기 방식이 일반적이었고, 성경은 이런 모자이크 방식의 대표적인 예이다.

매체 역사가 파울슈티히는 인쇄술 출현 이후에도 구술 문화와 문자 문화가 공존하는 다양한 매체 결합의 중간 과정을 통해 책 형식이 보편화된 것이지 인쇄 매체가 한순간 갑자기 우위를 점하게 된 것은 아니었다고 말한다.[22] 그 예로서 초기 인쇄 매체는 대체로 제의적 행사나 연극 등 공연 안내를 위한 낱장의 전단지 형식에 불과했다.

단순한 낱장의 모음이 아닌 모던한 책이라는 형식의 매체는 상상 이상의 노련한 글쓰기 방식과 정교한 인쇄 기술, 그리고 휴대가 용이한 편의성을 겸비한 인류의 위대한 발명품이다. 맥루한의 표현을 다시 빌자면 고도의 정세도가 개입된 핫 미디어인 것이다.

맥루한의 스승이었던 월터 옹(W. J. Ong)의 표현에 따르면, 인쇄는 구술 문화의 기억술을 기초로 한 수사학적 상호텍스트성을 학문적 중심으로부터 추방해버렸다. 인쇄는 언어를 텍스트화하는 과정에서 기술적으로 닫힌 공간인 책으로 형식화되었고, 그 결과 텍스트는 인식의 폐쇄를 촉발시켰다.[23]

월터 옹의 통찰을 빌어 볼츠는 인쇄된 말의 테크놀로지는 분할과 단편화, 분해성, 획일성, 연속성, 선형성, 재생산성, 중앙집중화라는 특징을 통해 근대 모더니티의 이상을 잘 담아낼 수 있었다고 분석하였다. 그는 또한 활판인쇄술은 "데카르트적인 합리성의 미디어적 도식화", "프로이트적인 무의식의 미디어적 도식화"라고 해석하고, 근대적 자아의 억압을 통해 질서화를 이끌어내었던 핵심

문자와 이미지의 시대적 지형

매체로서 그 진수가 무엇인지 정확히 보여주었다고 말한다.[24]

　　여기서 억압이란 텍스트의 선형성에 기인한 것으로 그 무엇으로도 보충되기 어려운 구속의 양상으로 나타난다. 텍스트의 구텐베르크 역학에 의해 인쇄 지면에 가해지는 프레스의 압력을 플루서는 "글쓰는 사람의 표현 압력", "출판인의 반대 압력", "독자에 대한 감명의 압력"이라고 풀이한다.[25]

　　정적인 글쓰기의 보편성은 의미의 폐쇄성, 혹은 고정의 대가로 주어진다.[26] 이를 타이포그래피 시각으로 보면 보편적 시각언어들은 정적인 타이포그래피를 통해 드러나고 이는 활자 공간의 폐쇄성이나 고정의 대가이다.

　　이 같은 텍스트의 폐쇄성에 대한 비판적 단계는 19세기 말 기술적 이미지가 출현하기 이전에 시작되었다. 이는 문학적 상상력에서 시작된 일련의 시도로써 프랑스 상징주의 시인들, 스테판 말라르메(S. Mallarme)나 기욤 아폴리네르(G. Appolinaire), 폴 클로델(P. Claudel)의 타이포그래피 실험에 보다 가까웠던 작품들을 통해 전개되었다. 말라르메는 활자 주변의 공간에서 일어나는 시각적, 혹은 동적 움직임에 대한 감각적 공명을 통해서 일상적 텍스트의 구조에서 벗어나고자 했다. 아폴리네르나 클로델은 시적 구성의 난해함보다는 활자를 통한 형상적 묘사를 통해 유희적 공간을 만들고자 시도했다.[27] 각각의 표현 방식은 조금씩 달랐어도 텍스트의 갇혀진 구조, 즉 선형성에서 벗어난 자유 추구라는 점에선 모두 공통적이었다. 클로델은 비개성적, 보편적인 선형성의 서구 텍스트 구조에 짜 맞추어야만 한다는 현실에 비판적 태도를 취했다. 그는 알파벳 텍스트의 선형성은 서구 기독교 문명에 국한되는 시간의 메타포이므로 지구심판의 날에나 사라질 것이라 역설하며 오히려 통합적,

비선형적인 중국 문자에 대해 관심을 표명하기도 했다.[28]

　　　　텍스트의 선형성을 벗어나고자 한 이런 시도들은 기술적 이미지가 출현하기 시작한 전자기적 문화로의 전환기인 20세기 초반 모더니스트들에게 실험적 타이포그래피의 선례이자 영감의 원천이 되었다. 초기의 기술적 이미지 생산 매체인 사진과 영화는 당시 그렇게 새로운 것이 아니었지만, 이미지 복제가 인쇄술에 실현된 것은 사진제판 기술이 개발되었던 1920년대 초반에 이르러서야 가능하였다. 그러나 사진제판 기술이 널리 보급되지 못한 상황에서 초기 모던 양식들, 즉 미래파나 절대주의(쉬프레마티즘, Suprematism) 영향으로 시작된 구성주의, 데스틸, 그리고 다다의 작품들은 여전히 사진의 이미지가 배제된 상황이어서 프랑스 상징주의 시인들의 작품처럼 활자의 비선형성 실험에 계속 머무를 수밖에 없었다.

　　　　그럼에도 불구하고 지면상의 구텐베르크적 보편성, 즉 선형성에서 벗어나고자 했던 이러한 시도들은 활자가 이미지화될 수 있다는 가능성을 포착했다는 점에서 그 의미를 찾을 수 있다.

기술적 이미지의 탈역사시대

플루서는 기술적 이미지의 출현을 알리면서 알파벳 역사의 마지막 단계, 즉 역사시대의 종말을 말한다.

　　　　역사란 그림에서 개념으로 이르는 진보적 코드 전환, 표상에 대해 선형적인 형태로 전개된 어떤 진보적인 설명, 하나

의 진보적인 탈마술화, 진보적인 개념화이다. 그런데 텍스트가 표상 불가능하게 된다면, 더 이상 설명할 수 있는 것이 존재하지 않게 되며, 역사는 종말에 이른다. 이 같은 텍스트의 위기 속에서 기술적 이미지가 발명된다. 즉 텍스트를 또 다시 표상 가능하기 위해서, 텍스트를 마술적으로 장치하기 위해서, 나아가 역사의 위기를 극복하기 위해서 기술적 이미지가 발명되었다.[29]

그의 주장은 역사의 종말에서 문자의 몰락으로, 그리고 책의 종말로 이어진다. 책의 종말은 역사의 시대가 탈역사로 이행되고, 문자 문화가 테크놀로지의 도움으로 다시 이미지의 시대로 전환됨을 의미한다. 책의 종말은 매체 환경이 큰 변화를 겪을 때마다 새로운 매체의 시대를 알리는 하나의 메타포로서 사용되었다.

　　책의 종말은 결코 완벽한 읽기의 종말을 의미하는 것은 아니다. 책을 대체할 수 있는 매체가 발달하면서 문자 의존적 상태에서 덜 의존적인 상태로 되는 것으로 이해할 수 있을 것이다. 그러나 책의 미래를 보장할 수는 없다. 알파벳이 계몽의 코드로 성공하기까지 3천년이 걸린 데 반해, 디지털 혁명으로 인해 디지털 매체가 일반화된 것은 불과 2, 30여 년밖에 걸리지 않았기 때문이다.

　　이제 이런 상황이 초래된 과정에 대해 알아볼 필요가 있겠다. 기술적 이미지는 사고를 작동시키는(simulation) 장치에 의해 만들어진 시각적 이미지이자 그림이고 형상이다. 장치란 과학 기술의 산물이며 기술적 이미지는 이 장치의 과학적 알고리즘에 의해 만들어진다. 플루서는 먼저 최초의 기술적 이미지인 사진에 대해 말하면서 이 기술적 이미지가 전통적인 그림과는 어떤 다른 차원에서 이

야기될 수 있는지 역사적, 존재론적 접근을 시도한다.

> 역사적으로 볼 때 전통적인 그림은 그것이 구체적인 세계
> 를 추상화시키고 있다는 점에서 제1단계의 추상물인 반면
> 에, 기술적 이미지는 제3단계의 추상물이다. 왜냐하면 그
> 것은 일단 텍스트로부터 추상화되었고, 다시 이 텍스트는
> 전통적인 그림으로부터 추상화되었으며, 그 그림은 구체
> 적인 세계로부터 추상화되었기 때문이다. 역사적으로 볼
> 때, 전통적인 그림은 전역사적이고, 기술적인 이미지는 '탈
> 역사적'이다. 존재론적으로 볼 때 전통적인 그림은 현상을
> 의미하는 반면에, 기술적인 이미지는 개념을 뜻한다. 기술
> 적 이미지를 해독하는 것은 결국 그 영상으로부터 개념의
> 위치를 간파해내는 것이다.[30]

기술적 이미지는 한편으로 비상징적이고 객관적이어서 수용자에게
이미지가 아닌 다른 대상으로 나아가는 일종의 창문으로 생각될 수
도 있다. 전역사시대 마술의 그림과 동일하게 작용하지만 한 가지
다른 것은 기술 매체가 관여됨으로써 존재의 차원이 달라진다. 따
라서 이전의 마술적 그림은 전역사적이고 기술적 이미지는 탈역사
적이다. 새로운 기술적 이미지의 마술은 바깥 대상의 세계를 향하
는 것이 아니고 세계와 관련된 인간의 개념 변화를 유도한다는 점
에서 결정적으로 다르다. 이 다른 차원의 마술은 그저 환영이나 환
각이 아닌 "추상적 환각 작용"[31]을 작동시킨다. 전역사가 제의적 마
술이었다면 탈역사는 기술의 관여라는 점에서 "프로그램의 마술"[32]
이 개입되는 시대인 것이다.

플루서의 논리는 작동하는 기술이 달라지면서 마술의 형식과 개념의 변화가 달라졌다는 것으로 요약된다. 디지털 매체의 이미지는 형식과 개념에 있어서 사진의 이미지와는 또 다르다. 바로 이 부분이 이미지에 관한 해석이다. 플루서가 탈역사시대의 이미지에 대한 큰 그림을 그렸다면 볼츠는 그 구도 안에서 달라진 이미지의 형식과 개념에 대한 세부적인 특징들을 배치하고 있다. 이미지의 해석학이라고 할 수 있는 이 영역은 컴퓨터가 만들어내는 이미지의 가장 큰 특징이라고 할 수 있는 이미지의 변형에 대해 중점적으로 다루고 있다. 이 책의 기술상 이미지 변형에 대해서는 다음 장에서 자세히 살펴볼 것이며, 여기서는 탈역사시대에 있어서 '활자 이미지화' 개념의 성립 과정을 먼저 살펴보기로 하겠다.

　'활자 이미지화'는 디지털 매체 출현을 기점으로 이전과 이후로 확연하게 구분된다. 이 두 단계를 구분하는 차이는 활자의 질료에 있다. 먼저 이전 단계는 볼츠가 프랑스 상징주의 시인 말라르메의 예를 설명했던 것처럼 "새로운 매체를 낡은 매체의 내용으로 만들기"[33], 즉 다가올 새로운 미래를 지금의 기술 수준으로 상상하고 표현하는 것이라고 말할 수 있다. 어디까지나 이는 당시 기술의 상상력 범주 내에서 이루어진 것으로 활자 자체는 변하지 않고 활자가 놓이는 방향이나 크기의 차이를 통해 개념을 묘사하는 것, 즉 활자의 비선형적 움직임을 통한 형상화에 머물 수밖에 없었다.

　탈역사시대의 '활자 이미지화'에 대한 매체미학적 시각은 다양한 방식으로 묘사되고 있다. 벤야민은 1930년대 거리의 포스터나 광고물을 통해서 새로운 그림문자의 출현과 그 읽기의 특별한 방식을 예견한다. 당시는 사진의 기술적 이미지 출현과 함께 초기 모던의 그래픽 디자인 운동이 유럽을 중심으로 활발하게 진행되

던 시기이다. 그는 책이 선형적, 수평적으로 읽히는 것과는 달리 거리의 광고물은 비선형적, 수직 배열로 지각된다고 보았다. 벤야민은 이 같은 당시의 그래픽을 '이미지 문서'[34]라고 규정한다. 이 '이미지 문서'는 일종의 그림문자로서 읽히는 방식에 따른 시각의 촉각적 수용[35]에 의해 대중들에 감성의 자극을 제공한다고 생각했다. 이는 비선형적 감성 지각에 의해 입체적으로 파악되는 방식이다. 그는 이러한 변화된 환경 속에서 "새로운 탈중심적 영상의 그래픽 영역으로 점점 더 깊숙이 파고 들어가는 하나의 변형된 문자"[36]가 출현했음을 알렸다.

　　볼츠는 벤야민이 제시했던 '이미지 문서'의 이상적 전형을 바우하우스 시절 모호이너지의 타이포그래피 프로젝트에서 발견한다. 이는 지면상의 대비 없는 단조로운 평면으로부터 이미지와 텍스트의 연속체가 서로 자리 바꿈을 하면서 새로운 시지각적 관계의 시스템을 이끌어냄으로써 타이포그래피가 공간의 지배적 기술이 될 수 있음을 모색하는 실험이었다. 볼츠는 이 둘의 절묘한 결합을 통해 시각적, 상징적, 개념적인 것들의 통합적인 연속성이 드러난다고 본다.[37] 또한 이렇게 타이포그래피의 진보된 방식을 통해서 활자는 서체의 기능만 갖고 있는 것이 아니라 지면상의 시각적인 조직화에 기여함으로써 텍스트의 의미 전달뿐 아니라 개념의 형상화에 있어서도 이미지와 대등한 관계를 만들어 나갈 수 있는, 즉 이미지와 활자의 단일한 형식화를 획득하게 된 것이라고 볼츠는 확신한다.

　　여기에 저자는 볼츠가 미처 찾아내지 못한 예를 하나 더 추가하고자 한다. 다름 아닌 러시아 구성주의 모더니스트 리시츠키이다. 모호이너지에 조금 앞서 타이포그래피의 미래를 예언했던 리시츠키는 새로운 매체 환경과 기술에 대한 기대와 상상력이 어디까

지 나아갈 수 있는가에 대한 중요한 족적을 남겼다. 아래 내용은 그가 1923년 잡지 『메르츠(Merz)』에 발표했던 「타이포그래피 지형학(Topography of Typography)」에서 열거했던 8개의 항목 중에서 발췌한 것이다.

5. 새로운 시각을 실현하는 제판 재료에 따른 서적 공간의 디자인. 완성된 지면이 주는 초자연적인 현실감.
6. 연속적으로 연결되어지는 지면의 흐름—영화와 같은 책.
7. 인쇄된 지면은 공간과 시간을 초월한다. 인쇄된 지면과 서적의 무한함은 앞서 나가야 한다. 전기도서관.[38]

그는 지면이라는 그래픽 공간에서 새로운 사진제판 기술 도입에 따라 이미지 복제가 만들어내는 감성적 테크놀로지가 제공하는 지각 방식의 변화(항목 5)와 영화 같은 새로운 매체 성격의 책이 출현할 것(항목 6), 그리고 지금과 같은 기술 수준의 디지털 현실에서나 가능할 인터넷 공간(전기도서관)의 하이퍼텍스트를 예견하였다. '활자 이미지화' 실험에 있어 당시 그 누구보다도 앞선 다양한 가능성을 제시했던 그의 타이포그래피적 성과들을 뒤돌아본다면 다가올 미래의 활자 공간과 매체 환경에 대한 그의 예지는 그렇게 놀라운 것도 아니었다.

새로운 매체 환경의 시작은 컴퓨터이다. 컴퓨터에서 이미지는 최소 단위의 점, 즉 픽셀들이 조합되어 만들어진다. 과거 사진 이미지가 입체의 추상화를 통한 방식이라면 디지털 이미지는 점들의 조합을 통한 방식이다. 플루서는 기술적 이미지는 점들 사이의 간격을 더 나눌 수 없을 정도로 미분화해서 계산된 점들이어서 그

조합이 모자이크의 방식과도 유사하다고 말한다. 이는 "무엇일 수 없으나 무엇이어야 하는"[39] 상상적인 방식이므로 전통적인 존재의 양식이 폐기될 수밖에 없으며 과학과 예술의 경계도 사라지게 만든다고 본다. 그래서 이 이미지를 통한 상상은 비판적 사고 기능을 뛰어넘는 혁명적인 사고방식인 것이다.[40]

디지털 글쓰기에서 하이퍼텍스트의 출현은 컴퓨터 기반의 활자를 사용한다는 점에서 타이포그래피를 바라보는 새로운 기준을 제공한다. 볼츠에 따르면 하이퍼텍스트는 일종의 각주[41]의 집합이다. 이 중층 구조의 텍스트는 문자열 내부의 다층적 복잡성을 풀어내는 가장 단순한 형식이다. 오직 시간적으로만 존재하는 양식을 취한다. 또한 문자 탈피의 논리가 비선형적 존재 방식으로 옮겨간 흥미로운 예이기도 하다. 디지털의 선구자 테드 넬슨(T. Nelson)은 하이퍼텍스트로 가는 여행은 링크라는 선택 과정에서 시작되는 "사람과 사물의 많은 계기, 국면, 측면으로 구성된 정보에 대한 상호작용적 불연속적 경험이다."[42]

하이퍼텍스트는 서체나 레이아웃 등 여러 가지 측면에서 타이포그래피의 옛 매체 모습을 간직하고 있다는 점에서 매체의 상호모사성을 강하게 드러낸다. 그러나 "그 생성의 방법은……2차원과 3차원의 프랙털 차원을 갖고"[43] 있으므로 이 전자적 문자 공간에 놓이는 활자들은 지면 공간의 활자들과 속성상 확연히 구분된다. 이 멀티미디어 타이포그래피는 물리학적 통일체가 아니다. 하나의 찰나적 시간성의 가상적 구조를 갖고 사용자의 의도에 따라 늘려지고 줄여지는 운동 구조를 갖고 있다. 이 전자적 문서는 옛 매체의 모습과 타이포그래피를 따르는 것처럼 보이지만 오직 그 생성된 시간 속에서만 존재하는 스크린 상의 기호들일 뿐이다.

문자와 이미지의 시대적 지형

탈역사시대는 사진과 영화의 기술적 이미지에서 시작해서 책의 종말에 따른 문자 문화에서 이미지 문화로의 이행, 디지털 글쓰기의 새로운 형식인 하이퍼텍스트의 등장으로 이어져 완전히 새로운 국면으로 전개된다. 타이포그래피 역시 '활자의 디지털이미지화'나 하이퍼미디어의 전자기호화 등의 다양한 모습으로 새롭게 해석되고 있다. 그럼에도 벤야민이 처음으로 언급한 책의 종말은 시대의 다양한 지점에서 다양한 방식으로 일관되게 강조되고 있다. 어떤 이유에서건 책을 파괴하려는 여러 각도의 시도들은 곧 달성될 포스트모던 시대의 대형 프로젝트인 양 그 실체가 드러나고 있다.

4.
디지털 이미지의
속성과
활자의
디지털 이미지화

이미지 변형과 불확정성

오늘날 시각대중매체에서 보는 이미지는 그것이 종이나 모니터, 스크린이건 어디에 놓이든지 거의 대부분 디지털 프로세스에 의해 만들어진다. 디지털 이미지는 원본보다 더 원본 같도록, 혹은 잘못된 결과는 원래 의도에 맞도록 수정되고 컨트롤된다. 시작부터 기존 이미지들을 이용해 제3의 이미지가 만들어지기도 한다. 이 기술적 이미지의 속성에 대해 논하기 전에 먼저 컴퓨터 이미지가 어떻게 출현하게 되었는지를 살펴볼 필요가 있겠다.

　　디지털 매체의 기초가 된 테크놀로지는 처음부터 심미성과는 무관한 기술적 측면의 연구로부터 개발되었다. 그러던 것이 1960년대 초반 미국에서 시작되었던 컴퓨터 인터페이스 디자인에 관한 연구가 계기가 되어 컴퓨터 이미지가 출현하게 되었다. 이 연구는 상호작용성(interactivity)과 다양한 감각의 활용(sensory richnesss)에 초점이 맞춰졌다.[1] 이 과정은 이후 20여 년이 지나도록 하나로 합쳐질 수 없었다. 당시로선 상호작용성에 대한 문제가 쉽게 해결되지 않자 다양한 감각 활용 연구로 방향을 선회하게 되었고, 따라서 이 부분이 상대적으로 앞서 발전하게 되었다. 최초의 이미지 기술은 전자 빔을 이용해서 선을 그리는 단계로부터 시작되었으며, 형태와 이미지를 그리는 단계까지 이르는 데 10여 년의 세월이 더 경과되었다. 형상을 묘사하기 위해서는 발상의 전환이 필요했다. 연구 초기에 선으로 묘사하던 방식을 대신한 형태지향적인 (shape-oriented) 접근 방식이 그것이다. 당시 제록스의 팔로알토 연구소(PARC)가 개발한 이 이미지 기술은 무수한 점들의 집합으로 이미지를 저장하고 그 상태 그대로 재생시키는 것이었다.[2] 이것이

바로 오늘날 컴퓨터 재현 이미지의 최소 단위인 픽셀(pixel)[3]이 탄생하게 된 배경이다.

이 과정을 통해서 이미지는 각각의 픽셀들이 결합된 모자이크 형상[4]으로 구체화되어 표현된다. 픽셀은 사각형이므로 그 형상의 가장자리 윤곽선은 톱날의 들쭉날쭉한 모습(jaggies 또는 aliasing)을 취하게 된다. 따라서 어떤 완벽한 이미지라도 그것의 원본처럼 매끄러울 수는 없다. 원본과 거의 가깝더라도 결국 원본의 모사인 셈이다. 또한 픽셀은 많은 저장 기억(memory)을 필요로 한다. 현실의 대상과 최대한 가깝게 보이고자 한다면 그럴수록 고용량의 메모리가 필요할 것이다. 이것이 해상도(resolution)를 결정하는 기준이며 해상도가 낮다는 것은 그만큼 이미지가 불분명함을 의미한다.

픽셀은 디지트(digit)로 구성된 데이터이다. 픽셀의 데이터가 변환된다는 것은 이미지가 바뀐다는 것을 의미한다. 이것은 일차적으로 인위적인 조작으로 가능하고 또한 기술적, 혹은 자연발생적으로도 언제나 가능하다. 따라서 픽셀로 만들어진 이미지는 변화무쌍한, 다시 말해서 언제나 불안정한 상황에 놓이게 된다. 사진이 만들어낸 이미지는 독립적인 객체이지만 디지털 이미지는 종속적인 변수로 존재하기 때문이다.

이미지의 인위적 조작은 1980년대 시각대중문화를 특징짓는 중요한 개념으로 등장하였다. 이 방법은 주로 동영상 작업에서 실사 이미지를 변형시키는 데 사용되었다. 이미지 조작은 크게 이미지 처리(image processing)와 이미지 합성(image compositioning)으로 나뉜다. 이미지 처리는 사진 합성이나 영화, 비디오의 기존 이미지를 디지털 기술을 이용해 특정 부분을 제거하거나 색조 보정, 부분적인 이미지 왜곡, 다른 장면과 통합 처리하는 것을 말한다. 그

리고 이미지 합성은 일종의 이미지의 혼합(image combination)으로 각각의 이미지들을 하나의 사실적인 이미지로 합치는 작업을 지칭한다.[5] 이 디지털 기술들은 영화에서부터 TV, 광고, 출판 등으로 광범위하게 퍼져 나갔고, 1980년대 후반 마이크로프로세싱과 컴퓨터 프로그래밍 등의 신기술들이 보급되면서 시각 문화의 지형을 뒤흔들 정도로 급격하게 일반화되었다.

　　이미지의 조작은 이미지에 대한 고정관념을 바꾸는 계기가 되었다. 이는 디지털 매체 등장 이전의 사진과 영화와 같은 기술적 이미지가 보여준 양상과는 확연히 달랐기 때문이다. 사진은 셔터를 누름과 동시에 렌즈를 통해 투영된 대상이 촬영되면서 실재화된다. 그 대상이 정지된 공간이든 움직이는 대상이든 현실 속의 객체이다. 따라서 사진은 현실의 기록이자 실재의 재현인 것이다.[6] 그러나 이 사진의 이미지가 컴퓨터 속으로 들어오는 순간, 디지털 이미지로 바뀌면서 그것은 더 이상 기록이나 재현의 대상이 아니다. 불안정한 상태에 놓인 일정한 해상도의 저장 데이터이고, 언제나 조작 가능한 프로그래밍된 숫자들의 조합일 뿐인 것이다.

　　이미지 조작의 가능성은 예전에는 예상치 못한 것이었다. 플루서의 표현을 빌면, "벤야민적 아우라로 혹사당하는 '예술'이라는 개념"을 떠나 "개별적인 인간들에 의해 개별적인 목적을 위해 프로그래밍되는 상황"이 전개되기 시작한 것이다.[7]

　　벤야민이 이미지의 원본성에 대해 문제를 제기했다면 디지털 매체 시대에 있어 제기되는 이미지의 문제는 대상의 원본성이다. 매체예술 이론가 윌리엄 미첼(W. Mitchell)은 디지털 이미지는 과거 사진처럼 네가티브 필름도 없을 뿐더러 데이터는 언제나 똑같이 복제될 수 있고, 원본과 복사본은 생성된 날짜로만 구분이 가능해서

원본이 없어진다면 복사본들로 충분히 대체할 수 있으므로 진정한 원본이란 결국 기하학적인 데이터베이스에 불과한 것인가라는 의문을 제기한다.[8]

이보다 더 복잡한 문제는 이미지 조작으로부터 생겨난 대상의 실재가 없는, 원본 없는 이미지들이다. 이들이 출현하게 된 데에는 세 가지의 가능성을 상정할 수 있다. 그 첫 번째는 셀 수 없이 많은 이미지들이 결합된 형상으로부터 대상을 찾을 수 없거나, 화상처리의 결과 대상의 성질이 사라져버렸거나, 마지막으로 아예 원본이 없이 만들어졌을 가능성이다.

이 가능성들은 오직 디지털 테크놀로지 속성에 대한 설명으로만 해석이 가능하다. 첫 번째의 경우, 컴퓨터 합성은 저장 용량의 문제일 뿐 그 횟수와 무관하다. 무한정한 합성을 통해서 원본 대상은 확인할 수 없게 되고, 따라서 화면에서 대상은 중첩된 색채의 효과로만 남게 된다. 두 번째의 경우, 컴퓨터 화상 프로그램의 이미지 중첩 방식인 레이어나 부분 이미지 변환 기술인 마스킹, 더 결정적으로 표면 이미지 효과 기술인 필터링으로 나아가면 대상의 형체는 단 한 번의 효과로도 사라지고 만다. 끝으로 처음부터 원본이 없는 경우는 특정 이미지에 의존하지 않고 철저히 컴퓨터로만 제작되었기 때문에 애초부터 원본은 존재하지 않는다. 오직 프로그래밍으로만 제작된 프랙탈 이미지가 바로 그런 예이다.

이 같은 상황에서 대상의 본질과 실재를 구분하는 것은 의미가 없다. 볼츠는 이에 대해 "이런 예기치 못한 현상은 순수한 디지털 형식들의 유희의 결과"[9]이며, 디지털의 "표면과 깊이, 가상과 진실 사이의 긴장이 더 이상 존재하지 않기"[10] 때문에 나타나는 상황이라고 본다. 보다 개념적으로 접근하자면 디지털의 가상성은 현실

의 상실[11]이고 가상의 실재화인 것이다. 가상의 실재화란 실재보다 더 실재 같은 현상이며, 후기구조주의 철학자인 장 보드리야르(J. Baudrillard)가 디지털 매체 시대의 특성이라고 말하는 "시뮬라시옹(simulation)"이자 "원본도 사실성도 없는 실재"[12]인 것이다.

　　기술적 이미지는 작업자의 의지와 상상력에 따라 자유자재로 끝없이 형태가 바뀔 수 있다. 이미지의 불확정성(indeterminacy)은 앞서 살펴본 픽셀의 불안정한 상태로부터 시작되고 이미지 조작의 한계가 사라지면서 이미지의 표면은 점차, 또는 어느 한 순간에 대상이 없는 상태로 나아간다. 이것이 컴퓨터에 의해 비로소 가능하게 된 '이미지의 변형(Image Transformation)'[13]이다.

　　이제 이미지로서 활자의 변형의 문제에 접근해보자. 앞서 타이포그래피의 '활자 이미지화'에 대한 맥락을 기억한다면 이미지의 개념의 변화가 어떻게 활자에 적용될 수 있을까라는 의문이 생길 수 있다. 이는 오랜 문자 문화의 불문율이었던 선형성과 가독성에 길들여진 고정관념으로부터 활자가 이미지화한다는 상상을 쉽게 수용할 수 없기 때문이다.

　　이미지의 원본성과 활자의 물질성은 흥미로운 비교가 될 것이다. 구텐베르크 은하계로부터 전해져온 인쇄 프레스의 압력은 작업의 효율을 위해 직선형으로 조판된 금속 활자들에 가해지면서 지면에 압력의 흔적을 남기게 된다. 20세기 초반 텍스트 숭배에 대한 견제로서 활자의 비선형성에 대한 실험이 있기는 했지만, 이는 기계적인 압력으로부터 벗어난 것은 아니었다. 사진 보급에 따른 엄청난 파급 효과와 비교할 것은 아니지만, 활자의 압력은 1950년대 개발된 사진식자기가 보편화되면서 서서히 사라졌다. 압력은 없어졌지만 활자 원본을 담고 있는 카트리지나 최종 인화지라는 매개를

통한 물질성은 그대로 남아 있었다.

　　비로소 디지털 혁명의 영향으로 이제 활자가 컴퓨터 안에 내장되면서 조판과 사진식자의 물질성은 역사 속으로 사라지고 저장 데이터로서 탈물질화가 이루어지게 된 것이다. 이는 이미지가 디지털화한 것보다 어떤 측면에선 더 큰 변화라고 할 수 있다. 이미지는 그 상태에서 언제든지 수정되고 보완될 수 있었지만, 한번 완성된 활자는 금속이나 돌덩어리처럼 닳아 없어지지 않는 한 그 상태 그대로이기 때문이다. 그런 활자가 움직이게 된 것이다.

　　정교한 활자의 변형은 기본적으로 이미지를 표현하는 픽셀 조합의 래스터 디스플레이(raster display)와 달리 활자는 선 그리기 방식의 프로그램을 통해서 가능하다. 여기서 활자는 앵커 포인트(anker point)라는 꼭지점들이 연결된 것으로 철저한 연산 프로그래밍에 의한 수치의 개념이다. 데이터로서의 활자는 이 수치를 변경하여 윤곽선이 바뀌게 된다.

　　이미지를 주로 다루는 화상 프로그램과 달리 활자는 그간의 조판 기본 원칙에 따른 고유한 편집디자인 프로그램을 갖고 있었다. 이 프로그램은 자간이나 행간, 변형체를 활용해서 어느 정도 활자의 변형이 가능했지만 정교한 이미지 처리가 필요한 타이포그래피는 주로 전문 화상 프로그램을 통해서만 가능했다. 그러나 최근의 추세는 하나의 프로그램에서 모든 것이 제작 가능한 프로그램의 통합화이다. 여기서 중요한 사실은 이미지와 활자가 서로 다르게 다루어졌던 오랜 전통에서 벗어나 이제는 프로그램 기술을 통해 비로소 동등한 관계와 방식으로 '활자 이미지화'가 실현되고 있다는 점이다.

창의성은 선택 테크닉의 결과이다

디지털 이미지는 무한하고 복잡한 조작 가능성 속에서 변형의 순환을 반복한다. 이 과정이 결과 그 자체를 의미하지는 않는다.[14] 디지털 이미지는 최종 단계의 이미지가 아니기 때문이다. 작업 과정이 정지되는 어느 한 순간 남게 되는 최종 선택의 결과로 창의성을 결정하게 된다.

볼츠는 이 과정을 카오스(chaos)의 개념으로 설명하고 있다. 그는 현실의 상황, 멀티미디어 그리고 포스트모던의 트렌드에 이르는 복잡한 사회 체계들의 현상을 물리학의 카오스 개념과 복잡성 이론을 끌어들임으로써 매체미학과 연결시키고자 한다. 또한 여기에 개입되는 커뮤니케이션 과정을 설명하기 위해 사회철학자 니클라스 루만의 사회 체계 이론을 도입한다.

루만은 뉴미디어의 사회적 영향에 대해 논할 때 위르겐 하버마스와 함께 빼놓을 수 없는 중요한 인물이다. 하버마스가 의사소통 지향적인 이성적 커뮤니케이션을 특권화시킴으로써 다른 모든 커뮤니케이션의 방식들을 철저히 평가절하하고 있다면, 루만은 언어는 그 자의성으로 인해 사회적인 상황이나 체계를 구조화하기에 불충분하므로 단지 '베리에이션의 메커니즘', 다시 말해 변용된 사회를 반영하는 것으로 보았다.[15] 이 같은 루만의 입장은 그의 체계 이론의 핵심이라고 할 수 있는 '복잡성의 감축(감소)'의 개념을 기초로 하고 있다. 이 개념은 현상적인 사회란 복잡성으로 가득한 체계이므로 이 복잡성의 부담을 덜어주는 것은 동시에 의식의 부담을 감소시킴으로써 의식과 우연적이고 경이로운 어떤 것과의 새로운 관계를 맺게 해주는 것이라는 다소 난해한 내용을 담고 있다.[16]

루만의 이 같은 진보된 커뮤니케이션 방식에서 이론적 연계성을 발견한 볼츠는 여기에 동시대의 기술적 매체, 즉 디지털 매체에 대한 적절한 연결고리가 없음을 알고 이론적 보충을 시도한다. 이 시도는 몇 단계를 거치면서 의식의 지각에 대한 커뮤니케이션으로 발전하기에 이르고, 이는 곧 그가 생각하는 매체미학의 핵심 개념인 감성 지각의 과정을 설명하는 하나의 가설로 자리 잡는다. 그는 또한 정보 이론을 미학에 접목시킨 막스 벤제(M. Bense)의 견해를 빌어 정보는 취사선택의 자유에 따라 측정된다고 밝히고, 정보 산출의 불확실성으로 인한 결단의 상황을 다음과 같이 이야기한다.

> 우리는 산출의 불확실성으로부터 결단의 자유를 추론할 뿐이다. 조정이란 저장 데이터들 및 명령들과 어떤 투입을 비교한 근거 위에서 가능한 산출물들 사이에서의 결단에 다름 아니다……자유는 선택의 자유이고, 선택의 자유는 스스로를 조정의 문제임을 가리키고, 조정은 결단이며, 결단은 스스로를 계산 과정으로 자동화시킨다. 즉 프로그램들은 결정하는 결단들에 의해 컨트롤된다.[17]

볼츠가 벤제의 견해를 빌려온 이유는 루만 이론이 뉴미디어의 테크놀로지와의 직접적 논쟁을 피하고 있음에 따른 빈 공간을 직접 이론적으로 보충하기 위함이었다. 이런 과정을 거쳐 그는 디지털 매체의 테크놀로지에 있어서 "선택은 바로 그것의 우발성을 통해서 스스로를 관철시키고 확장될 수 있으며, 이는 선택 방식으로서 동기화되어져야 한다"[18]고 결론짓는다. 요약하면 선택은 곧 직관적 우연에 의한 결과이다.

디지털 이미지의 속성과 활자의 디지털 이미지화

그는 마지막 단계에서 서구의 표음문자와 구텐베르크 세계 안에서 "탈동시발생화(desimultaneousness)"와 "연속화(sequentiality)"의 방식을 통해 커뮤니케이션과 의식의 지각 과정이 분리되어왔음을 지적하고, 뉴미디어 안에서 이들의 구조적 결합은 하나의 가능성이자 의식의 탈동시발생화에 대한 보완, 혹은 보충일 수 있다고 보았다.[19]

지금까지 살펴본 다소 난해한 논리적 전개는 그의 책 『컨트롤된 카오스: 휴머니즘에서 뉴미디어의 세계』에서 말하고자 하는 "창의성은 선택 테크닉들의 한 이펙트"[20]에 대한 배경 설명이자 기초 개념이다. 책 제목에 보이는 '컨트롤된 카오스'란 볼츠의 말대로라면 조정된 혼돈이고, 이는 새로운 매체인 컴퓨터의 커뮤니케이션 테크닉에 의해 조정되고 창의성은 이에 따라 결정된다. 그가 공식화하는 C2K2, 즉 카오스(chaos)와 컴퓨터(computer), 창의성(kreativitat)과 커뮤니케이션(kommunikation)의 밀접한 관계 속에서, 새로운 형태의 창의성이란 뉴미디어의 커뮤니케이션 테크닉으로부터 분리될 수 없는 것이다.[21] 다시 말해서 복잡성의 카오스가 작동하는 뉴미디어를 통한 새로운 창의성의 개념은 뉴미디어 고유의 커뮤니케이션 테크닉과 별개로 생각할 수 없는 것이다.

컴퓨터라는 뉴미디어의 이미지 생성 과정을 이해하기 위해 볼츠가 만들어낸 '선택 테크닉의 한 이펙트로서 창의성'의 개념은 아래 두 가지 측면에서 의미를 갖고 있다.

그 첫째는 창의성에 대한 성격 규정이다. 창의성의 역사에 있어서 그의 시각은 18세기까지 예술의 창의성은 미메시스라는 보편적 자연 묘사에서 결정되다가 칸트에 이르러 자기 자신의 직관에 의해 조절, 유지되는 "진화적 자기조직의 이펙트"[22]로 지각되었다고 본다. 그리고 모던 시대의 예술가들에게 창의성은 주관성, 즉 자기

자신 속에서 예상치 못했던 형상들을 찾아내는 것[23]으로 옮겨갔다. 그리고 마지막 단계인 오늘날의 창의성은 프로그램의 테크놀로지가 만들어내는 우연적 과정에 의해 만들어진 이미지들로부터 드러나기 시작했으며, 따라서 곧 이는 포스트모던 예술 체계의 순수한 기술 형식들이 만들어낸 유희의 결과라고 그는 해석한다.[24]

　　　이런 기계화된 창의력을 어떻게 이해할 수 있을까? 프로그래밍이 지속되어 복잡성의 단계에 다다르면 이 프로그램의 설계자도 프로그래머도 이 복잡성으로 인한 결과를 예상하지 못하는 단계로까지 나아간다. 이 단계에서 만들어지는 이미지는 컴퓨터가 만들어내는 기호와 숫자의 알레고리가 되어버리고 디자이너의 작업은 예측불허의 프로그래밍이 만들어내는 메뉴에 의해 창의성이 결정되는 것이다.

　　　그런 이유로 볼츠는 창의성은 창발성(emergence)으로 대체되어야 한다고 말한다. 창발성이란 창의적 잠재력이 외부의 우연적 상황에서 자극받아 겉으로 드러나는 것으로서, 이는 독특한 복잡성에 의해 결정된다. 따라서 창발성은 우연적이고 표피적인 요소들에 좌우되므로 그 깊이를 헤아릴 수가 없다. 그러므로 이렇게 선택된 이미지들은 "순수한 기술 형식들이 만들어낸 유희"[25]의 결과가 된다.

　　　둘째는 작업자의 주관성에 대한 인식이다. 창발적 상황이 유희의 과정이라면 작업자가 사전에 생각해둔 창의적 과정은 계획에 불과한 셈이다. 그것은 창의적 과정이 작업자가 최종적으로 현실화되길 원하는 아이디어에서 비롯되는 것이 아니라 미처 예상치 못한 창발적 상황에 의해 좌우되기 때문이다. 이렇게 해서 대부분의 작업자들은 컴퓨터에서 실행 가능한 구상력을 기반으로 "절차적인 베리에이션의 테크닉"[26]에 의해 작업을 진행한다. 때로는 경험을 통해 습

디지털 이미지의 속성과 활자의 디지털 이미지화

득한 특정 효과를 예상하고 작업을 시작하지만 과정이 점점 복잡해질수록 작업 전의 아이디어나 예상 효과와는 다른 혼돈의 '미적 미궁'으로 빠져들게 된다. 이런 상황에서 작업자의 주관은 어느 한순간 멈추어야 할 선택 행위로 축소되고 만다. 이는 루만에게서 학습한 '선택 테크닉의 동기화가 직관적 우연성'에 의해 실현되기 때문이다.

이런 창의성의 탐구를 통해 볼츠는 이 창발적 동기화를 감각으로 지각 가능하고 구상화될 수 있는 것으로 결론짓는다. 이 개념은 18세기 말 프랑스 낭만주의 소설가 노발리스의 신화적 상상에서 비롯된 것이다. "감각으로 지각 가능하고 기계로 변화된 구상력(형상화의 힘)이 세계"[27]를 구성한다라는 테제를 차용해서 볼츠는 매체미학의 정의를 보다 공고히 하고자 한다. 그에 따르면 '아직도 예술인가?'라는 반문 속에서 21세기의 예술은 소프트웨어의 알고리즘에서 만들어지는 이미지의 형상화 방식을 따르고 이를 통한 미적 경험은 매체의 테크놀로지에 대한 감수성에 의해 지각되는 것이다. 이 기준으로 볼 때 미학은 아름다운 예술들의 이론이라기보다는 근본적으로 지각의 이론, 곧 감성 지각의 학문인 매체미학이어야 하는 것이다. 이것이 볼츠가 전개하는 디지털 매체 시대의 지각 이론임과 동시에 매체미학의 핵심 개념으로서 선택의 결과로서 창의성이 창발성으로 발현하는 과정을 설명할 수 있는 유일한 해답이다.

비대상성과 활자 이미지화

"아날로그 모사 대신 디지털적 모사, 미메시스 대신 스캐닝"[28]의 계산된 프로그래밍 언어들은 디지털 매체의 이미지들을 지배하고 있

다. 기술재생산시대 벤야민이 제기한 작품의 원본성의 문제는 디지털 시대에는 이미지에 대한 다른 차원, 즉 대상의 원본성에 대한 문제로 전환되었다. 이미지의 불확정성에 따른 변형의 결과로 인해 이미지 구현 대상 자체가 있고 없음은 보다 심각한 존재론적 국면으로 발전하였다. 여기선 볼츠가 말하는 카오스적 복잡성 속의 대상성과 보드리야르의 가상 실재인 '시뮬라시옹', 그리고 이 연장선상에서 타이포그래피의 지시성에 대한 문제에 대해 논의해보고자 한다.

볼츠는 대상성을 이야기하기 위해 말레비치의 절대주의 회화를 끌어들인다. 말레비치 회화의 특징인 완벽한 비대상성은 그에게 디지털 시대의 이미지를 설명해주는 일종의 메타포이다.

> 쉬프레마티즘적 프로그램은 회화적 추상이라는 하나의 파벌을 목적으로 하는 것이 아니라, 지금까지 예술 저편에 있었던 어떤 대상 없는 세계에 대한 경험을 추구한다. 그 점에서 다음과 같이 말할 수도 있겠다: 즉 말레비치에게서는 또한 하나의 순수한 미적 무대상성 역시 여전히 너무나도 '대상적'이다.[29]

절대주의의 대상 없음은 대상에 대한 직관에서 비롯된 순수 의식의 최고조 상태인, '무(無, 러시아어 НОЛЬ)'의 도달을 목표로 한다.[30] 그의 회화에 등장하는 기하조형 그중에도 사각형은 형태적 의미보다는 전통 회화의 미메시스에 대한 부정과 세잔이 추구한 기하 조형성을 극적으로 발전시킨 것이다.[31]

볼츠는 두 가지 관점에서 이 주관적 비대상성의 공간이 오늘날 사이버스페이스와 교차하는 지점을 찾아낸다.[그림 4 말레비치]

디지털 이미지의 속성과 활자의 디지털 이미지화

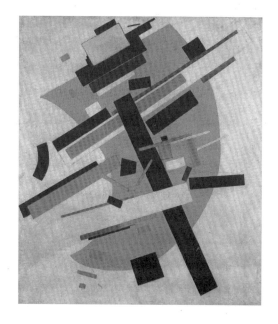

그림 4 K. 말레비치의 「붉은 사각형(Red Square)」(1915)과 「절대주의(Suprematism)」(1916)

의 공간은 첫째, 여전히 유클리드적 기하학에 의존했던 큐비즘에서 완전히 벗어난 것이며, 둘째는 미래파적 기계 문명의 찬양에 대한 고전적 형상으로써 텔레마틱 공간의 속도와 움직임, 즉 시공간의 동적인 움직임을 표현했다. 볼츠는 후자로부터 말레비치의 공간이 컴퓨터가 만들어놓은 시뮬레이션 공간과 유사함을 발견한다.[32]

그가 찾은 것은 카오스적 예술 형식과의 교차를 통해 말레비치의 순수 기하 구성의 대상성과 거기에 더해진 형상이나 색채들이 대상의 완전한 제로 상태로 도달하는 과정이다. 형식의 대상 없음이 아니다. 이는 벤제의 미시적 미학 관점에서 볼 때 점묘화법에서 유기체적 형상화가 단절되는 상황과 비교된다.[33] 여기서도 역시 대상성은 존재하지 않는다.

컴퓨터 프로그래밍에 의한 프랙털 이미지는 절대주의 형식과 카오스 예술 형식 간의 실체적 대비 관계를 뒤집는 단적인 예이다. 이 프랙털 기하 형태는 단순한 순환의 방정식들로 만들어진 것으로 기하학과 카오스가 결합된 독특한 미적 형식이다. 이 컴퓨터 기반의 프랙털 이미지는 유클리드적 감수성과의 단절을 의미한다.[34]

이렇게 볼츠가 절대주의 회화를 끌어들이면서까지 비대상성을 설명하고자 하는 의도는 의외로 간단하다. 이는 비대상의 역사를 통해 볼 때 절대주의 방식의 비대상이 결과적으로 오늘날 디지털 매체에서 보는 대상 형식과 다르지 않고 연계선상에 있음을 지적하기 위함이다. 그는 컴퓨터 화면 공간 속의 화면 영상에서 보는 프랙털 기하의 미학적 대상성에 대해서 다음과 같이 부연 설명하고 있다.

화면에 도대체 무엇이 나타나느냐는 상관없다……나타나는 것은 숫자로 구성된 화면들이며, 그것들은 그 정의상

디지털 이미지의 속성과 활자의 디지털 이미지화

단지 가상적 실재들만을 나타낼 수 있다. 재현과 모사는 단순히 스크린 위의 모든 화소가 개별적으로 계산되어졌고 조작 가능하게 되었기 때문에 불가능하게 되었을 뿐이다. 그래서 합성적·문자적 화면들의 홍수 가운데서 하나의 새로운 형상 없음이 나타난다.[35]

지금부터 논의하고자 하는 시뮬라시옹은 절대주의의와 프랙털 기하조형의 비대상성의 문제와는 다른 차원이라고 할 수 있는 대상의 실재에 대해 다루고 있다. 이미지를 통해 디지털 시대의 제 현상을 통찰하는 보드리야르는 디지털 이미지가 조작되고 변형됨에 있어 본질이나 실재가 될 수도 있고, 나아가 실재보다 더 실재 같은 이미지가 될 수도 있다고 본다.[36] 이것이 그가 생각하는 시뮬라시옹이다. 좀 더 구체적으로 말해서 이는 "이미지나 기호가 지시하는 대상 또는 어떤 실체의 시뮬라시옹"이 아닌 "원본도 사실성도 없는 실재", 즉 "파생실재(초실재, Hyperreal)"의 출현을 의미한다.[37]

　　시뮬라크르(simulacre)는 실제 존재하지 않는 대상을 존재하는 것으로 만드는 가상의 복제물을 말한다. 이 복제는 흉내나 모방할 대상이 따로 없다. 보드리야르가 말하는 제1, 2열의 시뮬라크르는 재현과 모사의 시뮬라크르이지만 제3열의 시뮬라크르는 흉내 낼 대상이 없는 가상의 실재적 이미지이다. 이는 원본 없는 상태에서 그 자체가 현실이며, 현실이 이미지에 지배받게 되므로 더욱 더 현실적인 것이다. 여기서 시뮬라크르를 만드는 과정이 시뮬라시옹이다.

　　초실재는 재현과 묘사의 착시가 남아 있던 유클리드적 환영이 사라지면서 비로소 시작된다. 시뮬라시옹 이후 모든 지시 대상은 사라지게 되고, 그 즉시 사라진 지시 대상들이 기호 체계 안에서

인위적으로 부활하면서 시뮬라시옹은 보다 더 강화된다. 이때 실재보다 더 실재 같은 초실재가 등장하게 된다.[38]

이미지 범람의 시대에 각종 매체를 통해 이미지들의 합성을 통한 새로운 이미지가 생성되고 조작되는 시뮬라시옹은 우리 문화 현상의 한 부분으로 자리 잡고 있다. 보드리야르는 가상 이미지들이 만들어내는 새로운 실재성, 즉 초실재가 만들어지면서 현실의 실재보다 더 중요하게 생각되는 상황에 다다랐다고 본다. 따라서 시뮬라시옹은 이미지에 의해 좌우되며, 이미지 또한 시뮬라시옹의 순환 과정 속에서만 존재하므로 바야흐로 이미지가 주도하고 모든 것을 지배하는 이미지 우위의 시대가 열리고 있음을 목도하게 되는 것이다.[39]

그렇다면 활자가 디지털 이미지화되는 상황에서 이미지의 비대상성과 시뮬라시옹은 어떤 맥락에 놓여 있는 것인가? 이 문제는 여기서 간단히 짚고 갈 문제는 아니지만, 하나의 가능성을 열어놓고 있다는 점에서 의미를 찾을 수 있을 것이다. 이미지에 있어 대상이란 재현이나 묘사되어야 할 실재이다. 활자의 대상은 의미가 전달되어야 할 그 무엇이다. 여기서 활자는 문자의 대체적 표현으로서 통상 하나 이상의 연결, 즉 단어가 되었을 때 어떤 의미, 즉 기의에 대한 기표가 될 수 있다. 따라서 활자는 기의적 지시성의 단위라고 할 수 있다. 따라서 활자 하나만으로도 최소한의 의미 작용이 발생하고 그것은 기호의 역할을 지탱할 수 있다.

저자는 이런 가설을 통해서 이미지의 대상이 사라진다는 것은 활자에 있어서 지시 대상이 사라짐과 같다고 보려 한다. 이는 활자가 이미지화된다는 전제하에서 벌어지는 현상이다. 그렇다면 활자의 지시 대상이 없어질 정도로 활자가 손상 혹은 변형된다는 것은 무엇을 의미하는가, 이 상황에서 활자가 끝까지 무언가를 지시해

야 하는 존재론적 의미는 무엇인가? 그것은 활자다움의 형상이다. 활자가 지시하는 의미나 상징도 아니고, 활자의 형태가 남아 있는 활자임을 말해야 하는 상황이다. 즉, 이는 기의와는 이미 상관없는 활자 형상의 최소한의 기표적 흔적이 남아 있어야 함을 말한다.

이러한 그래픽의 가능성을 '활자성'[40]이라고 정의해보자. 활자는 그 고유의 제작 과정을 통해서 형상의 상당 부분이 손상되더라도 최소한의 부분으로서 전체를 연상시킬 수 있다. 활자의 존재 양식은 최소한의 활자성을 유지한 상태라야 그 존재 이유가 있다. '활자의 디지털 이미지화'에 있어서 활자는 이미지만으로는 충분하지 못한, 혹은 그 이상의 표현을 보충하기 위한 것이므로, 그마저 완전히 이미지화해버릴 이유는 처음부터 없다.

활자가 대상성, 곧 활자성을 완전히 잃어버렸을 때 활자는 더 이상 활자가 아니며 그저 이미지가 되고 만다. 이 같은 상황은 어떤 경우에도 가능하다. 화상 프로그램에서 왜곡의 정도를 원하는 이상으로 조정하면 되기 때문이다. 그러나 활자와 이미지를 동시에 다루는 디자이너들에게 활자가 완벽하게 이미지가 되는 상황은 결코 일어나지 않는다. 그것은 관심 밖의 이야기이며 그럴 필요가 없기 때문이다. 디자이너들은 그래픽 표현의 한 방법으로 '활자 이미지화'에 접근하는 것이지 이미지 그 자체가 되어버린 활자로부터 더 이상 활자성을 기대하지 않는다. 그리고 이는 활자와 이미지가 차별화되는 상태에서만 이 '활자 이미지화'의 시각적 효과가 증대하는 것을 의미한다. 따라서 타이포그래피에 있어서 활자의 완벽한 비대상성은 결코 의도되지 않는다. 이는 동시대의 타이포그래피에서 활자의 디지털 이미지 변형이 갖는 의미이면서 동시에 최소한의 요건이 될 것이다.

하이테크에서 로테크로의 재매개화

전자책(e-book)의 새로운 대안들이 속속 소개되고 있는 지금, 책의 종말은 얼마 남지 않은 미래에 실제 이루어질 일인지 모른다. 그러나 1960년대 TV가 등장하면서 신문의 위기가 있었듯이, 인터넷의 등장과 더불어 전자책이나 최근의 아이패드(iPad)와 같이 책의 대체 매체들이 속속 등장하면서 책의 위기를 말하고 있지만, 또 다른 책의 형식이 추가되는 것인지, 진정 책의 운명을 좌우할 것인지 아직 쉽게 판단 내리기는 어렵다.

디지털 매체 시대에 들면서 인터넷, 디지털 아트, 컴퓨터 그래픽, 그리고 가상현실과 같은 새로운 매체들이 나타나면서 옛 매체들이 위협받고 있음이 사실이다. 반면에 새로운 매체들이 옛 매체들을 개조, 개선함으로써 서로 보완적인 역할을 하는 경우들도 자주 볼 수 있다. 흥미로운 현상은 그 어떤 매체도 다른 매체와 완전히 분리되어 문화적 임무를 수행하지는 않는다는 것이다. 이러한 상호관계성은 새로운 매체가 새로움의 영향력으로 옛 매체를 개조하게 만들거나 옛 매체가 새로운 매체의 위세에 대응하기 위해 스스로를 개조해내는 방식으로 나타난다.[41]

유비쿼터스 시대를 맞아 전자 매체의 맏형 격인 TV는 이미 디지털화되어 인터넷과 멀티미디어 기능이 보강되는 등 새로운 주도 매체로 변신을 진행하고 있다. 또한 영화는 3D 영상 등의 컴퓨터 그래픽과 가상현실의 노하우를 기반으로 실제 촬영에 의지하지 않고 가상의 장면에서 가상의 배우가 출연하는 노하우를 발전시켜가고 있다. 반면에 개발 초기에 하이퍼텍스트는 지면상의 그래픽 디자인이 지면 위에서 쌓아온 타이포그래피와 이미지에 대한 선행

연구를 바탕으로 만들어졌다. 그리고 최근의 전자책은 책장 넘기기나 잉크 효과 등 책의 고유한 물성까지 재현해내고자 한다.

　　이런 서로 다른 매체 간의 보완적 관계에 대해서 볼츠는 '로테크와 하이테크 효과들의 유희'42라는 해석을 내리고 있다. 여기서 로테크는 옛 매체, 하이테크는 새로운 매체에 적용된 테크놀로지를 말한다. 하이테크 매체를 사용해서 로테크 매체의 거친 이미지들을 차용한 대표적인 예는 앞서 언급했던 백남준의 비디오 아트라고 할 수 있다. 이러한 이미지들은 MTV로 대표되는 각종 뮤직비디오에서도 흔히 볼 수 있다. 그는 이 같은 특성을 포스트모던 시대에 흔히 볼 수 있는 문화의 상호교차적 현상 중의 하나로 보고 그 이유를 낡은 기술에 대한 향수와 기대라고 보면서 다음과 같이 설명한다.

> 포스트모던적 예술가는 일상적 관습의 사소한 욕구들과 교양 있는 미학적 의식의 세련된 요구들을 동시에 이용한다. 따라서 예술가는 오늘날 미학적 향수의 이중적 에이전트이다. 찰스 젱크스는 이런 맥락에서 분명히 이중적 코드화라는 것에 관해 이야기하고 있다. 즉 포스트모던의 예술 작품들은 E-컬처(엘리트 문화) 뿐만 아니라 U-컬처(언더그라운드 문화)에도 속한다. 전문가적인 비평과 대중적인 산만한 향수가 하나의 예술 대상에서 만난다는 것이다.- 포스트모던의 문화는 예술과 과학 그리고 라이프스타일의 공동 유희를 목표로 한다.43

동일한 연장선상에서 이른바 해체주의 타이포그래피 디자이너들역시 이 '이중적 코드화'를 이용하고 있다. 그러나 이것은 정반대의

경우이다. 즉, 로테크의 지면 매체에서 하이테크의 디지털 테크놀로지를 향유하는 것으로 이는 낡은 기술에 대한 향수가 아닌 '새로운 기술에 대한 환상'이 작용하는 것이라고 할 수 있다.

이 같은 매체의 상호 영향에 대한 본격적인 분석은 1990년대 중반 조지아텍(Georgia Institute of Technology)의 문학·커뮤니케이션·문화 대학의 제이 데이비드 볼터(J. D. Bolter)와 리차드 그루신(R. Grusin)이 시도한 뉴미디어 디지털 미학과 미디어 계보학에 대한 연구에서 출발하였다. 이들의 연구는 매체의 시각성을 중심으로 매체 상호 간의 관계성과 역사적 맥락을 살피면서 컴퓨터 그래픽, 디지털 아트, 가상현실, 웹, 유비쿼터스 컴퓨팅과 같은 새로운 매체가 회화, 사진, 영화, 텔레비전과 같은 기존 매체를 인정하거나 경쟁을 통해서, 혹은 영향력을 통해서 스스로 문화적 존재 가치를 획득해나간다는 논리를 펴고 있다. 그들은 이러한 상호관계성을 "재매개(remediation)"라고 규정하고 이 재매개의 과정을 투명성의 비매개(transparent immediacy)와 하이퍼매개(hypermediacy)로 구분한다.[44] 투명성의 비매개란 수용자가 미디어의 존재를 의식하지 못하고 자신이 대상물의 존재 속에 있다고 믿게 되는 것으로 회화, 사진, 가상현실 등이 이에 해당한다. 이에 반해 하이퍼매개는 중세의 채색 서적이나 포토몽타주, 멀티미디어처럼 수용자에게 매체의 존재를 환기시킬 의도를 갖고 있는 시각적 표상의 방식을 말한다. 이들의 연구는 재매개의 상호성을 통해서 매체에서 수용자의 존재가 어떻게 투영되고 규정되는가를 매개를 통한 자의(self)의 개념으로 다루고 있다는 점에서 주목받고 있다.

여기서는 이른바 해체주의 타이포그래피가 중심이 되는 논리 전개의 특성상 뉴미디어를 통해서 보는 재매개의 관점을 뒤집

어 거꾸로 지면의 매체를 중심으로 재매개의 상호관계성이 갖는 의미를 분석해보기로 하겠다.

지면 매체는 앞서 잠시 보았듯이 다양한 경로를 통해 재매개의 영향을 주고받고 있다. 그래픽 디자인과 타이포그래피의 다양한 전통과 규범들은 웹의 하이퍼텍스트와 멀티미디어 형식을 구축하는 방식에 그대로 전해지며 오늘날의 형식을 갖추게 되었다. 한편 1980년대 말 크랜브룩 아카데미에서 수행되었던 복합적인 정보의 중층적 구조, 수용자 중심 텍스트와 이미지, 텍스트의 비선형성에 대한 실험은 멀티미디어 형식의 본보기로 제시되기도 했다.[45]

투명성 비매개에 해당하는 회화, 사진, 영화는 과거 지면 매체의 발전 과정에서 다양한 경로를 통해 영향을 주었다. 투명성 비매개는 서로 다른 시대, 다른 집단들 사이에 서로 달리 표현되었던 일련의 신념과 관행들을 표상함에 있어서 표상하는 대상과 표상이 반드시 동일한 것이라는 단순하고 신비스러운 믿음을 보는 이들에게 갖도록 하는 것만은 아니다. 이 모든 형식들의 공통점은 매체와 그것이 표상하는 것 이외에 그 둘 사이의 접촉점이 반드시 있다는 점이다.[46]

하이퍼매개는 매체에 대한 자기차별화를 통해 표상하는 관습과 문화적 의미를 갖는 것으로 웹페이지나 멀티미디어 프로그램, 비디오 게임 등의 이질적인 윈도우 양식에서 뚜렷하게 드러난다. 1970년대 더글러스 엥겔바트(D. Engelbart)와 그의 동료들이 발명한 이 윈도우 방식은 크기 조절과 스크롤이 가능한 사각형 형태의 사용자 인터페이스(GUI)를 통해 수용자로 하여금 정보의 창(window)임을 인식하도록 투명성을 강조하였다.[47] 이에 대응해서 애플사는 1980년대 말 사각형이 아닌 독특한 형태를 개발하고자 시도한 적이 있었으나 이미 익숙해진 윈도우 인터페이스의 투명성

으로 인해 제대로 실현되지는 못했다.

　　뉴미디어가 아닌 기존 매체에서도 하이퍼매개가 적용될 수 있다. 볼터와 그루신은 『와이어드(Weird)』나 『USA 투데이』 같은 잡지, 신문 등을 통해서 하이퍼매개가 일어난다고 본다. 『와이어드』는 팝아트나 포토몽타주, 정보 등을 차용했던 그래픽 디자인 전통에 의해서, 그리고 『USA투데이』는 웹사이트의 사용자 인터페이스에서 빌어온 인상적 표현을 통해서 하이퍼매개가 나타남을 지적했다.[48] 이런 맥락에서 본다면, 이른바 해체주의 타이포그래피 작품들에서도 역시 포토몽타주나 MTV영상이나 영화적 효과를 빌어온 하이퍼매개의 사례들을 쉽게 찾아볼 수 있다. 관련 작품들에 대한 하이퍼매개와의 연계성에 대해선 다음 장에서 다시 살펴볼 것이다.

　　이제 투명성의 비매개와 하이퍼매개의 차이를 알아 볼 차례이다. '창문'의 개념으로 이 둘을 비교해본다면, 비매개의 창문은 창문 너머 다른 세계로 나가는 통로라는 개념에서 창문 자체가 드러나지 않는 반면, 하이퍼매개의 창문은 오로지 창문 그 자체를 통해서 인간 경험의 풍부한 감각 체계를 재생산해내는 것이다.[49]

　　디지털 영화에서 보는 비매개화의 시도는 이 차이를 보여주는 예이다. 여기서 투명성 비매개의 개념은 배우와 화면 배경을 모두 완벽하게 창조해서 현실과 이질감 없도록 하나의 투명한 창을 통해서 다른 대상, 즉 영화의 플롯을 완성한다는 점에서 잘 드러난다.

　　하이퍼매개는 매체에 다른 매체, 혹은 같은 매체라도 동떨어진 특징을 대입시킴으로써 매체 자체의 표현을 풍부히 하려는 의도를 갖고 있는 것이지 다른 어떤 것을 지향하는 것은 아니다. 예를 들면 테마파크에 멀티미디어 공간을 만들었다고 해서 테마파크의 본질이 바뀌는 것은 아니며, 단지 매체를 정확히 인식하도록 해주고 비

매개에 대한 수용자의 욕망을 환기시켜주는 역할에 불과한 것이다.

독창성 측면에서 보면 투명성 비매개는 형태 자체로선 독특하지도 않고 오히려 존재감이 없는 반면, 하이퍼매개는 독창적인 표현 자체가 목적이므로 도드라지게 보인다. 또한 매체 자체만 보면 투명성 비매개는 동일한 매체 안에서만 이루어지지만 하이퍼매개는 표현상의 문제가 중요하므로 동종뿐 아니라 이종 간의 매체적 특징이 개입될 수 있다. 따라서 이른바 해체주의 타이포그래피에 드러나는 초기 모던 시대의 특징은 하이퍼매개의 개념으로 해석될 수 있다.[50]

하이퍼매개는 표현 행위가 뚜렷이 드러난다는 점에서 항상 재매개적이다. 반면에 디지털 매체는 투명성의 비매개를 추구하면서 한편으로 재매개도 가능하다. 그 예로 디지털 하이퍼미디어는 다중화된 매개를 통해서 실재를 추구하기도 하는 반면, 경험이나 표현을 충분히 드러냄으로써 이를 실재라고 간주할 수 있도록 만드는 양면성을 보이기도 한다. 이상의 두 가지 목적 모두 재매개의 전략이 될 수 있다.[51]

볼터와 그루신이 말하는 이 전략은 아래와 같은 세 가지 명제를 통해서 더 분명해진다.

첫째, 재매개는 매개의 매개이므로 상호의존적이다.[52] 볼터와 그루신은 서로 다른 매체 간의 매개성을 말하지만 같은 매체 내에서 이루어지는 매개의 매개 가능성도 열려 있다고 본다. 즉, 재매개의 상호관계성의 맥락에서 서로 다른 스타일이어서 영향을 미칠 수 있는 조건이 있을 경우이다. 예를 들자면, 브로디의 추상적인 표현과 디지털 매체 특성의 영향이 소위 해체주의 타이포그래피에 동시에 재매개된 경우에 매개의 매개 가능성도 성립한다고 볼 수 있다.

둘째, 재매개는 실재와 분리할 수 없다.[53] 보들리야르는

'실재와 같은 실재', 즉 모조의 실재를 말하지만 재매개 이론에서 모든 매개는 그 자체가 실재적이라는 점이 다르다. 현재의 디지털 문화 내부에서 모든 매체가 실재적인 것을 재매개화한다는 점에서 보면 보들리야르의 실재도 실재와 분리할 수 없다고 보기 때문이다.

셋째, 재매개는 개혁이다.[54] 재매개의 맥락에선 모든 매개가 실재적이고 동시에 실재적 매개이므로 재매개는 다른 매체를 개조하거나 복구를 단행함으로써 실재를 개혁하는 과정인 것이다.

이상의 재매개의 특징들을 통해 볼 때 재매개는 자아를 향한 종착지로 향한다. 여기서 자아란 매체가 아닌 수용자의 자아인 것이다. 인터넷의 가상 커뮤니티는 이를 설명하기 좋은 예로, 수용자인 공동체의 개인은 다양한 통로로 자아를 실현하게 된다. 이런 점에서 가상공동체는 재매개 과정의 주체이자 객체로서 공동체이다. 다른 한편으로 재매개가 일종의 역사적 맥락의 연구임에도 수용자의 입장을 고려한다는 것은 볼츠나 벤야민의 매체미학에서 매체를 통한 수용자의 지각 방식의 변화를 주목하는 것과 동일한 맥락이라고 보겠다. 그러나 다른 점이 있다면 재매개는 구체적으로 자아로서 수용자의 시대적 정체성을 언급하지 않는다는 점이다.[55]

이상에서 본 재매개 이론은 이른바 해체주의 타이포그래피를 규명하는 또 다른 경로의 매체미학적 가능성이란 점에서 의미가 있다고 할 수 있다. 사실상 이 책에서 바라보는 재매개의 관점은 막연히 매체미학과의 연결을 시도하는 것이 아니라 같은 매체나 기존 매체와 새로운 매체를 포함한 다른 매체 간 상호관계성을 통해서 구체적으로, 혹은 입체적으로 이른바 해체주의 타이포그래피를 바라볼 수 있는 하나의 '창문'이라고 본다. 특히 하이퍼매개는 작가의 주관적 표현이나 그래픽 완성도를 위해 초기 모던 타이포그래피

디지털 이미지의 속성과 활자의 디지털 이미지화

의 표현 형식에 영향을 받았다거나 이종 매체의 매개가 관여되었다고 판단되는 다수의 해체주의 타이포그래피 작품들을 분석하는 데 있어 매우 중요한 해석의 틀이 될 수 있을 것이다. 이 점에 대해선 실제 많은 이론가들이 초기 모던의 시대와의 관계성을 피력하고 있는 바, 재매개의 관점은 이른바 해체주의 타이포그래피를 체계적으로 또 매체미학적으로 분석할 수 있는 하나의 가능성일 수 있다.

활자의 디지털 이미지화의 다양한 층위

문학과 예술의 매체화 경향에 따라 텍스트의 형상화는 학제 간 연구의 방법론이면서 동시에 매체미학의 주요한 주제임을 2장에서 살펴본 바 있다. 이 주제는 언어의 형상화나 형상의 언어화라는 표현이 모두 가능하며 어느 쪽으로 보는가에 따라 매체 비교의 관점이 달라질 수 있다. 다양한 매체들의 출현으로 말미암아 말과 형상이라는 복합적인 주제는 1980년대 초부터 유럽과 미국의 매체 관련 다양한 분과에서 지속적으로 논의되고 있다.[56] 이 주제는 매체형식이 상이한 언어와 도상이라는 두 의미론적 구조들 간의 협동과 상호작용에서 출발해서 "둘 이상의 매체가 서로 합침으로써 매체의 경계가 와해되는 현상",[57] 즉, 상호매체성으로 발전해나가고 있다.

　　　텍스트의 형상화 문제는 낭만주의 시대에 문학과 미술의 만남으로 비로소 시작되었다. 예술통합 관점에서 보면 각 예술의 개체들 간의 벽을 허무는 것이고, 문학 입장에서 보면 문자 표현의 한계와 선형성의 딜레마를 극복하는 방법이었다.[58] 이러한 매체 간 융합은 19세기 말, 20세기 초 프랑스의 상징주의 및 미래파, 입체

5

6

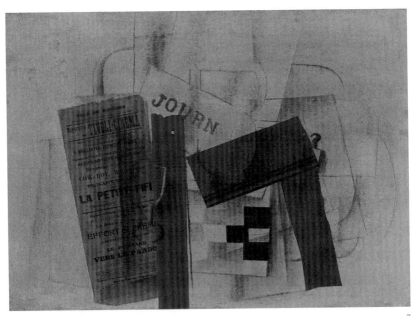

7

그림 5 G. 아뽈리네르, 「칼리그램(Calligrammes)」, 1918

그림 6 S. 말라르메, 「주사위는 예상을 저버리지 않는다(Un coup des jamais n'abolira le hasard)」, 1914

그림 7 G. 브라크, 「체커판: 티볼리시네마(Checkerboard: 'Tivoli-Cinema')」, 1913

파, 러시아 절대주의와 구성주의, 그리고 다다 등 유럽의 아방가르드 예술에서 고조되었다.

프랑스 상징주의 시인인 보들레르, 아뽈리네르의 「칼리그램(Calligrammes)」그림 5, 말라르메의 인쇄형 서정시그림 6, 클로델의 형상시는 시각문학의 원형을 제시하는 대표적인 초기 작품들이다. 이런 문학의 실험적 전통은 다시 구체시의 모습으로 1950년대 독일을 중심으로 전 세계로 파급되었다.

피카소와 브라크는 캔버스에 신문에서 잘라낸 활자들을 이용한 콜라주 작업그림 7을 통해 텍스트를 시공간의 형상화를 위한 기호로 사용하기도 했다. 문자의 친숙한 특징을 이용해 일종의 기호적 역할을 부여함으로써 활자들의 일부만 보고도 수용자는 '단어의 표상(word-idea)'[59]임을 인식할 수 있었다.

1909년 마리네티의 미래파 선언은 문학에 있어서 '말의 해방'인 동시에 타이포그래피에 있어서 '활자의 해방'을 의미하기도 했다. 미래파 회화는 형상의 묘사를 통해 시간을 주제로 삼음으로써 정적 요소와 동적 요소의 동시성을 실현시켰으며, 이는 시간과 공간의 구분을 파기함을 의미했다.[60] 미래파의 활자 해방은 타이포그래피에 있어서 활자의 시각성이 부각된 첫 계기가 되어 데스틸, 구성주의, 다다 등의 타이포그래피 표현 형식에 직접적인 자극제가 되었다.

이런 시각에서 1922년 러시아 구성주의자 리시츠키가 발표한 「두 개의 사각형에 대하여(About Two Squares)」는 텍스트의 형상화를 뛰어넘어 현대적 타이포그래피의 전형을 제시하는 대표작이라고 할 수 있다. 이 작품에서 활자는 이태리 미래파, 말레비치 회화의 영향과 러시아 미래파 시문학의 독특한 형상언어의 철학이

반영되었다. 그러나 무엇보다 이 작품의 의의는 당대의 얀 치홀트나 데스틸 타이포그래퍼들에게 직접적인 영감의 원천이 되었다는 점이다.

여기서 「두 개의 사각형에 대하여」에 영향을 미친 당시 러시아 미래파의 '활자 표상화' 경향에 대해 좀 더 살펴볼 필요가 있겠다. 미국의 타이포그래피 이론가 조안나 드루커(J. Drucker)는 20세기 초 러시아 미래파의 시각시를 포함한 실험적 전통에 나타나는 타이포그래피의 시각성에 대해 언어기호학과 타이포그래피 측면에서 해석을 시도한 바 있다. 그녀는 기표인 문자를 형상화의 내재적 가능성으로서 물성(materiality)[61]의 관점에서 바라보았다.

러시아 미래파의 실험은 동시대 시인과 화가들의 협동 작업으로 이루어졌다. 즈다네비치(I. Zdanevich)를 비롯한 브를류크(D. Burliuk), 벨르이(A. Beluy), 흘레브니코프(B. Khlebnikov), 크루체니흐(A. Krychenyk), 카멘스키(B. Kamensky) 등의 시인들과 라리오노프(I. Larionov), 곤차로바(N. Goncharova), 그리고 말레비치 등이 러시아 미래파의 일원이었다. 그들은 형태적 측면에서 언어와 형상의 일반적 결합 이외에 문자와 소리(sound)에 주목하여 의미를 상징화하는 접근을 시도하였다. 또한 그 구체적 방법론으로 음절과 단어를 조합하고, 초이성적인 신조어 형식인 '자움(Zaum)'[62]을 창조하여 언어의 순수 추상적 사고를 시각화시키고자 했다. 여기에 더해 플라톤의 대화, '크라틸류스(Crattylus)'[63]에 근거한 자소의 소리에 부여하는 문자의 형상화 개념은 벨르이, 흘레브니코프, 나중에 리시츠키에 이르기까지 영향을 미쳤다. 예를 들어 러시아어의 'P'[64] 발음이 속도, 운동감, 견고함을 연상시키듯이, 각 문자의 소리는 어떤 특정 성질과 유사한 대상과 동일시할 수 있다는 논리이다.

브를류크와 카멘스키의 형상시 그림 8, 그림 9의 영향으로 리

8

9

10

11

그림 8 D. 브를류크, 「철로시(Train Poem)」, 1914

그림 9 V. 카멘스키, 「K Stone」, 1918

그림 10 E. 리시츠키, 「두 개의 사각형에 대하여(About Two Squares)」, 1922

그림 11 A. 크루체느이흐, 「F/nagt」, 1918

시츠키가 「두 개의 사각형에 대하여」 첫 페이지에서 보여준 커다란 'P'그림 10는 바로 이 플라톤적 개념으로 해석되어야 한다.[65] 또한 1910년대 중반 비장식성과 그래픽적인 선(궤선)의 도입이라는 특징이 두드러지는 크루체느이흐의 언어 시각 실험은 리시츠키에게 타이포그래피적 영감을 주었으며 스스로 "러시아 미래파로부터 시각적으로 가장 훌륭한 아이디어들을 빌려왔다."[66]고 직접 언급한 바 있다.

그래픽 디자인에 있어서 기념비적 가치를 갖고 있는 이 작품은 드루커나 인문학의 러시아 미래파 연구에서 직접적으로 언급이 되지는 않고 있다. 이는 그가 러시아 미래파의 주요 일원이 아니었던 이유도 있겠으나, 언어기호학에서 이미지의 특성은 분석 대상이 아닐 뿐 아니라 문학적 측면에 있어서도 이 작품은 저자성이나 텍스트의 형상성화보다는 그래픽 디자인의 특성이 보다 강조되었기 때문에 언급이 불가했을 것이다.

반면에 「두 개의 사각형에 대하여」를 기점으로 그래픽 디자인은 활자를 어떻게 이미지화할 것인가에 보다 관심을 갖게 되었다. 이는 텍스트의 형상화가 매체 간 실험의 일부가 아닌 타이포그래피 내부의 문제로 진입했음을 의미한다. 다시 말하자면 드루커가 말한 물성이 아닌 시각성(visuality), 그래픽적 조형성을 향한 이동이다.

여기서 우리는 텍스트의 형상화는 문학이나 기호학적 용어이고 '활자 이미지화'는 타이포그래피 용어로 쓰이고 있음을 역시 주시해야 할 것이다. 타이포그래피가 바라보고자 하는 것은 형상화의 내재적 언어나 문자, 텍스트가 아니고 그것이 지면화된 활자의 구성 형식이다. 그리고 그것은 은유적인 형상화가 아닌 실질적인 이미지의 조형 원리에 따라 구체화되었다는 사실이다.

근본적으로 언어적 기호를 다루는 기호학 관점에서 타이

포그래피는 기표의 시각적 조정에 불과하다. 반면에 바르트의 기호학에서 이미지는 언어적·도상적·조형적 기호로 나누고, 이 기호들은 함축적인 의미를 형성하는 데 기여한다.[67] 바르트의 기호학적 분류에 따른다면, '활자 이미지화'는 '언어적 기호가 도상적 기호화'하는 과정이나 현상이라고 말할 수 있겠다. 그러나 앞 장에서 보았듯이 바르트의 이미지 수사학은 광고처럼 언어적 의미가 강한 분석에 머문다는 점에서 어쩔 수 없는 한계를 갖고 있다. 다만 범위를 넓혀 조형성을 해석할 수 있는 방향으로 보다 발전된다면 그래픽 특성이 강한 해체주의 타이포그래피에 대한 새로운 관점의 해석도 기대해 볼 수 있을 것이다.

「두 개의 사각형에 대하여」를 비롯한 리시츠키의 다양한 '활자 이미지화' 시도들은 얀 치홀트의 절제된 시각적 질서와 활자의 명료성을 특징으로 하는 타이포그래피에 영향을 미쳤다. 이 시각적 명료성은 스위스 국제 타이포그래피 양식에 있어서도 유지되었으며, 결코 실험적인 것은 아니었지만 이는 후기 산업사회의 합리적 기능주의와 잘 맞아떨어지는 것이었다. 1980년대 이전까지 '활자 이미지화'는 커뮤니케이션의 투명성을 저해하지 않는 범위에서 다양한 접근 방식들이 개발되었으나 소통의 합리성이라는 불문율은 점점 타이포그래피의 자유를 구속하고 제한하게 되었다. 비로소 다시금 변화의 조짐이 나타나게 된 것은 그래픽 디자인과 타이포그래피가 포스트모던 문화의 영향권에 본격적으로 접어들면서부터이다.

1970년대 말 볼프강 바인가르트(W. Weingart)가 선보인 일탈적인 타이포그래피그림 12는 포스트모던의 영향이라기보다는 모던 타이포그래피의 구속에서 벗어나려는 성격이 짙은 최초의 시도였다.

그는 먼저 스위스 타이포그래피의 가장 억압적인 구조라고

생각되었던 그리드 시스템의 와해를 시도했다. 그리드는 합리적이긴 하나 여러 가능성 중의 하나일 뿐 모든 상황에 똑같이 적용될 수는 없다는 판단에서 그는 디자인의 특수성에 있어서 최선의 체계를 결정하는 데 있어 중요한 것이 상황과 맥락임을 보여주고자 했다.[68] 이 실험은 초기 모던의 시대 이후 비로소 디자이너가 다시 자기 목소리를 낼 수 있음을 환기시켜주는 신호탄이었다.

그리드의 한계에 도전했던 바인가르트의 실험이 '활자 이미지화'와 조금 거리가 있는 것이었다면, 1970년대 영국 펑크 문화의 영향 아래 도발적인 실험 정신을 그대로 지면의 그래픽으로 옮겼던 브로디는 명백하게 활자를 이미지화하고자 했다는 점에서 높이 평가받을 만하다. 그래픽 공간에서 개인적인 예술성의 자유를 추구하고자 했던 그는 단계적인 실험을 통해 활자의 추상화를 실현시켰다.

1984년 아트 디렉터를 맡았던 잡지, 『더 페이스(The Face)』에서 그는 목차(content)라는 단어 자체를 6개월간의 기간을 두고 매호마다 점차 기하학적으로 단순추상화시킴으로써 최종적으로 기하조형만의 형상화를 실현시켰다.[69] 이것은 몬드리안이 여러 단계를 거쳐서 나무를 완전 추상화시켰던 것과 동일한 방식이었다.

타이포그래피 역사에서 브로디의 작업이 갖는 의미는 초기 모던 타이포그래피 이후 단절되었던 진정한 실험성의 부활이자 예술적 감수성으로 타이포그래피의 새로운 장을 개척했다는 데 있다고 본다. 당시는 시기적으로 디자인에 컴퓨터가 막 도입되던 시기여서 그의 '활자 이미지화'의 전 과정은 수작업을 통해 이루어져야만 했다.

디지털 매체 시대의 도래는 '활자 이미지화'의 포문을 여는 기폭제가 되었다. 몬드리안처럼 수직, 수평의 방향성에 대한 종교적, 우주론적 의미[70]를 덧붙이면서까지 공간을 주관적으로 해석할

디지털 이미지의 속성과 활자의 디지털 이미지화

그림 12 W. 바인가르트, 『타이포그래피의 오늘(Typography Today)』, 1979

그림 13 N. 브로디의 『페이스』의 1984년 목차 부분들에서 발췌

필요도 없어졌고, 브로디처럼 개인적인 암호 문자를 만들어서 그 의미를 따로 부여할 이유도 없어졌다.

디지털시대의 활자는 형상의 내재적 가능성으로서의 물성과 물질의 질료로서의 물성의 한계를 단숨에 뛰어넘었다. 앞서 이미지 변형과 불확정성 부분에서 설명했듯이 활자는 완벽하게 탈물질화되어 디자이너 개인의 영역으로 들어가버렸다. 디지털 테크놀로지를 통해 활자를 이미지화하는 데 기술적인 문제나 장애는 사라졌다. 활자가 완벽하게 이미지가 될 수 있다는 것이 오히려 위험한 일이 되었다.

해체주의 타이포그래피에서 더욱 주시해서 보아야 될 것은 이미지와 활자, 활자와 활자의 자유로운 결합이다. 이제 리시츠키가 활자와 이미지를 동일한 원리에 의해 다루려 했던 것처럼 이미지를 다루었던 조형 원리가 어떻게 동일하게 활자에 적용되는지를 면밀히 살펴볼 필요가 있다.

레이어의 중층구조와 비선형성

포토몽타주는 서로 다른 성격의 이미지들을 한 화면에 겹치거나 대입시킴으로써 만들어진 제 3의 낯선 이미지를 통해 이질적인 느낌, 기이한 상상을 불러일으키는 의외의 효과를 위해 사용된다. 오늘날 이미지 합성은 컴퓨터 작업에서 일상적이 되어 특별히 몽타주 효과를 의식하지는 않게 되었지만, 컴퓨터 그래픽 개발 초기 집중적으로 연구되었던 분야가 바로 이 이미지 합성이며 레이어(layer)는 이를 바탕으로 개발된 핵심 기술이다. 프로그램이 통합되고 있는 상황에

서 거의 모든 화상 프로그램은 레이어 기술을 기본적으로 채택하고 있으며 디자이너의 일상 작업에서 반드시 숙지해야 할 기본 테크닉이 된 것은 이미 오래전 일이다.

사진의 몽타주 역사는 1850년대 당시 초보적인 단계였던 합성인화 기술이 개발되었던 시기로 거슬러 올라간다. 당시 비평가들은 몽타주를 이미지의 대상성에 있어서 정상적인 사진의 엄격함, 즉 아리스토텔레스적 시간과 공간의 통일성을 해친다는 이유로 사진의 파괴라고 간주하였다. 이런 맥락에서 보면 사진은 하나의 고정된 시점에서 관찰된 것이고 몽타주는 여러 시점이나 확실히 다른 상황의 장면들을 하나의 이미지로 조합시킨다. 따라서 몽타주는 서로 다른 시간과 공간에서 일어났던 이미지들을 하나로 조합해서 본질적으로 다른 시간과 공간의 차원을 만들어낸다. 다시 말해서 몽타주는 대상의 공간적 위치와 발생 시기의 개념을 무너뜨리는 것이다.[71]

그래픽 디자인에 몽타주가 본격적으로 소개된 것은 1920, 30년대 러시아 구성주의 리시츠키와 로드첸코(A. Rodchenko)에서 시작해서 모호이너지에 의해 본격적으로 포스터나 출판물에 등장하게 되었다. 이후 몽타주는 디자이너의 작업에서 빼놓을 수 없는 중요한 그래픽 기법으로 정착하기에 이르렀다.

과거 물리적인 방법으로 제작된 몽타주는 합성의 거친 흔적이 남을 수밖에 없었으나 디지털 매체 기술의 발전하면서 전통적인 사진술에선 기술적 난제이자 오랜 희망이기도 했던 이미지 자르기, 붙이기, 마스킹, 에어브러싱, 다중 노출 등이 자연스럽게 해결되면서 서로 다른 이미지들을 동일한 시공인 것으로 착각할 정도의 이음새 없는 가상 이미지가 제작 가능해진 것이다.

1983년 매킨토시 등장과 더불어 컴퓨터 그래픽의 개인화

시대가 열리면서 맥페인트(McPaint), 포토샵(Adobe Photoshop)과 같은 화상 전용 프로그램들이 속속 개발되기에 이르렀다. 이 프로그램들은 팔레트 원리의 인터페이스 개념을 갖추고 있어서 필요한 이미지를 띄우려 할 때마다 하나씩 작업 창이 추가되는 방식이었다. 이 하나 하나의 창이 레이어이다.

초기의 픽셀 방식 프로그램들은 고용량의 메모리를 필요로 했기 때문에 개인 단말기로 할 수 있는 작업의 한계가 있었다. 그러나 초집적 메모리, 멀티프로세싱(multi-processing), 멀티태스킹(muti-tasking)과 같은 테크놀로지의 발전으로 고용량 워크스테이션에서나 가능했던 이미지 합성 기능이 개인 단말기에서도 점차 가능하게 되었다. 레이어 기능은 현재 포토샵을 기반으로 일러스트레이터(Adobe Illustrator)를 비롯한 다양한 멀티미디어 프로그램에 이르기까지 광범위하게 확대되어 가장 핵심적인 화상 이미지 기술로 자리 잡게 되었다.

레이어 기능의 메커니즘은 간단하다. 일단 프로그램이 열리면 곧 오른쪽으로 보조메뉴 창들이 위에서 아래로 정렬된다. 이것들은 작업자 의도에 맞춰 이미지가 변형될 수 있도록 명령이 내려지기만을 기다리는 인터페이스이다. 미리 준비해둔 작업 아이디어에 맞추어 필요한 이미지들을 올리면서 일련번호와 함께 레이어 메뉴에 하나둘씩 창들이 아래로 계속 늘어나기 시작한다. 여분의 이미지들을 한꺼번에 올리기도 하고, 작업 중간의 잠정적인 이미지들을 그대로 보관하기도 하면서 레이어의 수는 열 개 이상에서 많게는 수십 개를 넘는 경우도 흔히 있는 일이다.

과거 수작업의 경우에는 복구의 가능성이 거의 없었으므로 작업자는 아이디어와 최종 결과물의 오차를 최대한 줄이기 위해

디지털 이미지의 속성과 활자의 디지털 이미지화

사전에 정교한 스케치를 해두는 것이 필수적이었다. 실제 작업 과정에서는 이 오차 범위 내에서 작업하는 것이 무엇보다 중요했으므로 작업의 전 과정은 투명하게 진행되어야만 했다. 레오나르도 다빈치의 작품 스케치를 보면 꼼꼼한 스케치를 준비해서 예상 결과치와 얼마나 근접하게 작업이 이루어져야만 했던가를 알 수 있다.

레이어 등장에 따른 큰 변화는 작업의 유동성이다. 미리 생각해두었던 아이디어는 레이어 효과에 따라 쉽게 변형되므로 작업이 진행되면서 점점 아이디어는 불투명해지고 유동적이 되어버린다. 상황에 따라 레이어 창의 순서를 바꾸게 되면서 잠정 결정했던 중요한 이미지는 언제든 보조적인 이미지로 내려앉게 된다. 우선순위가 없어진 것이다. 레이어의 인터페이스는 편의상 상하 배열을 따를 뿐이다. 레이어가 늘어날수록 점점 혼돈의 미궁 속으로 빠져들게 된다. 카오스의 시작이다.

이와 더불어 효과주기(effect) 메뉴의 다양한 필터링을 비롯해서 이미지 형태와 색채 변환과 같은 과정이 더해지게 되면 프로그램을 만든 사람도 결코 예상치 못했던 '복잡성의 이펙트'[72]들이 시작된다. 이것은 작업 방식의 변화 이전에 작업 의식의 변화를 가져온다. 기존에 갖고 있던 아이디어는 시시각각 변화되는 디테일한 이미지 변화에 따라 직관적으로 변하게 되고, 이런 카오스적 상황이 계속되면서 최종 결과의 선택은 인식적 판단보다는 감성적 직관에 맡겨지게 된다. 볼츠는 이 과정을 모던의 시대 '휴머니즘적 교양으로부터의 전환'[73]에서 비롯된, 인식에 앞서는 감성의 복귀로 보고 작업자의 사고 과정을 다음과 같이 묘사한다.

그러나 그들은 전승되어온 저작물들의 시혜를 한 구절 한

구절 더듬거리지 않는다. 그 대신에 그들은 형상 인식을 향상시키는 훈련을 수행하고 있다. 휴머니즘적 교양으로부터의 이 같은 전환은, 세계에 대한 완전히 다른 형상에 대응하고 있다. 더 이상 실제를 믿는 것이 아니라, 기능 작용들 속에서 대응하고 있다. 원인-결과의 인과관계를 대신해서 피드백 프로그램과 재귀 작용이 등장하고 있다. 효과들이 '의미'보다 더 중요하게 된다. 그리고 인간의 사고는 미세조정(fine tunning)에 국한된다. 왜냐하면 변증법적 통일과 종합이라는 것은 더 이상 믿을 수 없는 것이기 때문이다.[74]

디지털의 영향으로 기술적, 물리적 한계가 사라지면서 디자이너의 작업 의식이 바뀌었을 뿐 아니라 더불어 이미지에 대한 기존 관념의 변화가 시작되었다. 디지털 매체에 관한 한 이미지는 최선의 선택을 통해 예상되는 최고의 정점을 지향되어야 될 형식미의 결과가 아니게 되어버린 것이다. 이미지는 언제나 변형의 가능성에 노출되어 있고, 작업자의 관찰자적 시선의 흐름에 따른 직관적 선택이 이미지 그 자체보다 더 중요하게 되었다. 이미지의 숭고미가 사라진 것은 오래 전 일이지만 이미지 작업의 엄격한 지위 역시 사라진 것이다.

　　파일(file) 메뉴에서 새로운 파일을 지정하면 새로운 작업창이 뜨면서 동시다발적인 선택의 범위가 생기고, 이 층위 구조는 작업창들뿐 아니라 프로그램 내부의 메뉴창으로 그대로 적용된다. 눈에 보이는 메뉴는 평면적인 모습이지만, 작업은 하나의 표면에서 이루어지는 것이 아닌 2차원과 3차원의 프랙털 차원의 구조를 오가는 '깊이'의 탐색 과정이 된 것이다. 이러한 하이퍼미디어 공간에서

디지털 이미지의 속성과 활자의 디지털 이미지화

이미지는 중층구조 속에 떠 있고 작업 과정은 메뉴를 오가는 선택 사항을 따른다. 이것은 플루서가 말했던 "머릿속에서 맴돌면서 순환하는 사유의 형태"[75]가 비로소 레이어와 같은 하이퍼미디어 테크놀로지를 통해 이미지로 형상화되는 순간인 것이다. 이런 의식의 순환현상이 프로그램에서 현실화되면서 작업 과정은 비선형성을 드러내게 된다.[76]

　　　이런 탐색과 선택의 방식은 보는 이의 이미지 수용 태도에도 크고 작은 영향을 미치고 있다. 오늘날 많은 매체미학자들로부터 빈번히 인용되는 MTV의 그래픽 동영상은 그 단적인 예이다.[77] 뮤직비디오에 등장하는 이미지들은 마치 물세례나 폭포수같이 정신 차릴 틈 없이 쏟아진다. 특정한 플롯이 없는 이미지들의 흐름을 따라잡을 여유조차 없게 만듦으로 인해 이미지의 지각은 극히 분산적이 되고, 결과적으로 스토리가 아닌 비선형적 이미지의 순환 구조가 만들어내는 분위기가 느껴질 뿐이다. 플루서의 말대로라면 배후에 어떤 것을 의미하는 그 어떤 기호들도 존재하지 않는 모자이크들로써 "완전한 무의미로 투사해야만 되는"[78] 상황과도 일치한다.

　　　이렇게 예상치 못했던 이미지들의 출현은 테크놀로지가 지배하는 유희적 결과인 셈이다. 여기서 창의성의 완결은 최종적으로 현실화될 이미지로 나아감이 아니고 일종의 유희적 공간에서 일어나는 이미지의 끊임없는 자동 발생 과정 그 자체이다.

　　　볼츠는 자동 이미지 발생의 극단적 형식인 프랙털 기하학을 예로 들면서 이를 심미적 개입이 배제되고 전적으로 프로그래밍에 의지하는 것이라고 본다. 그는 "컴퓨터의 구상력은 그럼으로써 절차적 베리에이션의 테크닉들에 따라 진행된다. 컴퓨터는 하나의 다양한 콤비네이션을 무궁무진하게 확장시킨다. 이때 과학자나 예

술가의 '주관성'은 선택 행위로 축소된다"[79]고 역설하였다.

따라서 창의성의 형식을 바꾸는 것은 테크놀로지이며, 결과적으로 이미지 생성의 변화된 방식이 창의성의 개념을 바꾸어놓는 것이다. 다시 볼츠의 정의를 빌자면 이는 우연적 직관에 따른 창의성이 아닌 '창발성'의 결과이며 '선택적 테크닉의 한 이펙트'[80]라고 규정하게 된다. 즉, 작업자인 디자이너는 변화무쌍한 이미지의 순환과 의식의 순환 구조들 사이의 교차 지점에서 우연성이 개입된 직관을 통해서 최선의 창의적 이미지를 최종적으로 판단하게 되는 것이다. "사고들은 따라서 두뇌 속에서 우연적 출렁거림의 선택적 강화작용을 매개로 생성되는 상태들이다. 즉 사고들은 놀랄 만큼 질서적이만, 그런 사고 밑바닥의 신경 과정들은 카오스적이다. 뉴런들의 우연적 '점화'인 카오스는 피드백 작용을 한다. 그리고 질서의 모범이 생성된다. 그런 현상들을 '창발적(emergent)'이라고 한다."[81]

하이테크의 디지털 테크놀러지는 이 같은 레이어의 속성, 즉 중층구조화를 통해서 로테크 매체인 이른바 해체주의 타이포그래피 지면의 활자와 이미지 표현 형식에 절대적인 영향을 미치게 된다. 이는 '의식의 순환 현상'이 프로그램에서 현실화되는 작업 과정의 속성인 비선형성으로 인해 결과물인 조형의 지각 방식에도 변화를 초래함을 의미한다. 이 변화는 디지털 매체의 공간에서 조형의 구체화가 결정되는 과정, 즉 창발성을 기초로 하는 외부적 표출 방식의 총체적 변화인 것이다.

이런 작업환경의 급격한 내적 변화를 근간으로 이른바 해체주의 타이포그래피는 그간 모던의 시대에 확립되었던 시각적 명료성과 질서와는 확실히 다른 무엇으로 규정될 수 있었다.[82] 관습으로서의 모던 타이포그래피가 강조했던 합리적 소통의 시각적 형

디지털 이미지의 속성과 활자의 디지털 이미지화

태가 만들어지는 과정이나 그 결과에 큰 의미를 부여했던 것과도 분명한 대조를 보인다.

그 차이는 디지털 매체에서 나타나는 시각성의 내적 속성인 비선형성으로 모아진다. 초기 모던의 타이포그래피에서 이 비선형성은 작위적 혹은 자기지시적인 일탈의 형태를 보이는 것에 그쳤지만, 이른바 해체주의 타이포그래피의 활자들은 디지털 기술에 의거한 작업 방식의 변화에 의해 형태가 결정되었다. 다시 말해서 기술에 대한 근본적인 개념의 변화를 통해서 활자 이미지의 형식 변화가 일어난 것이다. 이것은 작업의 비선형적 과정을 통해서만 가능하다. 활자의 기존 위치나 방향성에서의 탈피가 일차적인 비선형 형식이라면 레이어의 창발적 중층구조화에 개입되는 비선형성은 보다 변화무쌍하면서도 예측 불가능한 비선형 형식을 표출해낸다.

이러한 비선형적 특성들은 모니터가 아닌 최종의 지면 공간으로 옮겨지면서 이 공간의 성격 역시 비선형적 해석의 차원으로 옮겨 놓는다. 이렇듯 비선형성은 활자의 물리적 비선형성, 작업과 관련된 인식 과정의 비선형성, 그리고 지면 공간의 비선형성이 만들어내는 순환 구조를 통과한다.

지면 공간의 비선형성에 이르는 과정에 대해 매체미학의 감성 지각과 연결해서 부연 정리하자면 다음과 같이 정리될 수 있다. 먼저 벤야민은 주변에서 마주치던 초기 모던의 비선형적 그래픽 광고나 포스터를 '이미지 문서'[83]라 이르고 이를 지각하게 되는 신체적이고 시각적인 감촉을 '시각적 촉각성'이라고 정의한다. 그리고 디지털 시대 작업의 인식 과정은 플루서의 "머릿속에서 맴돌면서 순환하는 사유의 형태"에서 시작되어 볼츠가 말하는 "우연적 출렁거림의 선택적 강화 작용"과 "뉴런들의 우연적 '점화'인 카오스"에 의

한 "피드백 작용"을 거쳐 마침내 작업의 결과가 선택된다. 결과적으로 작업물은 이 비선형적 사유와 감각 지각 과정의 반영이 된다.

여기서 끝이 아니다. 이 책은 이른바 해체주의 타이포그래피를 통해서 한 걸음 더 나아가려고 한다. 그것은 곧 활자의 비선형성과 작업의 비선형적 인식 과정의 단계를 거쳐서 표현된 타이포그래피 지면 공간의 비선형성에 대한 해석을 시도하고자 하기 때문이다.

디지털 이미지의 속성과 활자의 디지털 이미지화

5.
해체주의
타이포그래피를
다시 보다

작품 보기에 앞서

해체주의 타이포그래피에 나타난 표현들을 매체미학 관점에서 어떻게 해석할 것인가? 이는 이 책이 지금껏 지나온 여정의 마지막 관문이기도 하다. 앞서 우리는 매체미학이 바라보는 이미지의 존재론적 특성과 수용 방식, 그리고 매체 공간에서 이미지의 속성들에 대한 분석을 통해 불확정성의 이미지 변형에 따라 창의성이 발현되는 과정, 즉 선택의 결과로서 창발성에 대해 알아보았다. 그리고 이는 이미지만이 아닌 활자에 동일하게 적용되면서 지면 공간에 나타나는 활자의 디지털 이미지화를 통해 드러나는 여러 속성들에 대한 큰 그림을 그려보았다.

　　　작품 해석에선 이런 개념 분석에서 드러난 특징들이 어떻게 실제 작품에 나타나고 있는지를 살펴보고자 한다. 이는 매체미학의 핵심으로부터 얼마만큼의 반경에서 이루어졌는가를 파악함으로써 이른바 해체주의 타이포그래피 다시 보기의 가능성을 타진해보는 것이다. 이는 이 책의 목적인 해체주의 타이포그래피에서 '해체'를 벗겨내는 일이다. 그것이 지금까지의 여정을 끝내는 최종 목적지이다.

　　　반면에 작품 해석의 처음부터 문제가 있을 것임은 앞서 밝힌 바 있다. 그것은 이른바 해체주의 타이포그래피 구성원에 대한 분류의 어려움이다. 이 책에선 비교적 객관적인 입장을 취했던 포이너의 분류에 따르되 몇몇의 작가군을 추가하였다. 작품 해석의 대상은 크랜브룩의 실험적 작품들과 덤바 스튜디오, 와이낫어소시에츠, 데이비드 카슨, 조나단 반브룩, 에미그레와 같이 포이너가 실례로 삼았던 작가군과 그 외에 해체주의 표현 특성이 강하게 나타난

다고 보는 작품들이 포함된다. 그리고 여기에 에이프릴 그레이만을 추가로 선정했다. 그녀를 포함시킨 이유는 포이너 분류에는 속하지 않지만, 척 번과 같은 미국 이론가들에게 공통적으로 언급되고 있을 뿐 아니라, 그녀의 작품에는 매체미학에서 말하는 디지털 이미지 속성이 잘 반영되어 있다는 판단에 의해서이다.

어떤 이론가들은 소위 해체주의로 분류되는 디자이너들의 작품에 초기 모던, 즉 1920, 30년대의 영향이 나타남을 지적하기도 한다. 크랜브룩 출신의 제프리 키디는 이러한 취향을 "과거의 향취"로서 좋았던 날들에 대한 노스탤지어라고 보고 이를 "스타일로부터의 후퇴", 혹은 "자신의 고유 스타일로부터의 도망"이라고 말한다.[1] 그러나 해체주의 건축이 새로운 형식의 모범을 초기 모던의 러시아 구성주의로부터 찾고자 했던 것처럼, 전통이 단절된 상황에서 타이포그래피 역시 과거에 의지한다는 것이 반드시 지적당할 만한 것은 아닐 것이다. 키디 역시 일시적 만족을 위한 과거의 재활용과 현재의 이상적 모델을 찾기 위한 과거의 재창조 사이의 질적인 차이에 대해 언급한 바 있다.

디지털 테크놀로지는 로테크이자 옛 매체인 지면 공간에 하이테크의 새로운 매체 속성을 부여한다. 많은 디자이너들이 초기 모던의 형식으로부터 받은 영감으로부터 하이테크 방식으로 변주하여 자기 목소리를 내고 있다. 여기에는 상호매체성 맥락에서 하이퍼매개, 즉 독창적인 자기표현을 위한 동종간, 혹은 이종 간의 재매개 원리가 작동한다. 그러나 이들에게 더 이상 초기 모던 예술가들이 경배하던 예술의 철학이나 신념은 의미가 없으며, 단지 그것은 새로운 형식을 싣고 나르는 플랫폼 정도의 역할에 불과하다.

아이러니컬하게도 포이너로부터 해체주의 근본 개념에 대

해체주의 타이포그래피를 다시 보다

한 오해에서 비롯된 것이라는 지적을 받았던 멕스가 내린 '해체'의 정의, 즉 '통합된 전체를 따로 떼어내기 또는 그래픽 디자인을 하나로 묶는 기본 명령을 파괴하기'는 '해체'를 떠나보내는 이 시점에서 이른바 해체주의 타이포그래피의 형식과 성격을 재조명해볼 수 있는 기준이 될 수 있을 것이다.

그는 한때 디지털의 등장을 통해서 그래픽 디자인의 새로운 현상이 일고 있음을 주목하면서 이에 대한 부정적인 시각으로 이른바 해체주의 성향의 작품들의 과오에 대해 언급했다. 그는 먼저 컴퓨터는 잘만 쓰면 고상한 타이포그래피 기계가 될 수도 있으나 당시 작품들은 아름답거나 표현력 있게 만들 의도도 없으면서 이미 잘 만들어진 서체들을 마구 훼손하고 있는 "타이포그래피의 음란행위"[2]를 경계해야 할 것이라고 경고했다.

이런 도발적이고 실험적인 서체 개발에 앞장섰던 에미그레는 대표적인 공격의 대상이다. 유럽 모더니즘의 전도사라고 불렸던 마시모 비넬리(M. Vignelli)로부터 '쓰레기'라는 비난을 받기까지 했다. 디자인 이론가 스티븐 헬러(S. Heller)조차 한때는「추함의 숭배」라는 글에서 그래픽 역사의 흐름 속에 일시적인 현상이 될 것이라고 단언한 바 있다.[3] 그런 이유에서 에미그레와 같이 '해체'의 선봉에 섰던 젊은 디자이너들이 만들어낸 새로움의 방식들은 그래픽의 이단 행위로 받아들여졌다. 좋게 말해서 세대 차이에서 올 수 있는, 혹은 한때 왔다 가버릴 유행을 마주해야 하는 불편함으로 받아들여졌던 것이다.

그러나 그 기간이 길어지면서 이들의 접근 방식은 새로이 도래한 디지털 세상을 제대로 표현해내고 있는 새로운 방식으로 재평가 받게 되었다. 이론가들의 태도는 달라졌고, 변방에 머물렀던

이들의 성공을 통해서 주류 디자인계는 다방면으로 '해체'적 취향들을 흡수하기 시작했으며 결과적으로 이러한 방식은 모던 타이포그래피의 접근과는 전혀 다른 새로운 커뮤니케이션 형식을 개척했다는 점에서 긍정적 평가를 받기에 이르렀다.

그럼에도 불구하고 이론가들이 문제시한 것은 바로 가독성이었다. 제프리 키디는 이에 대해 "투명한 형태의 타이포그래피라는 신화를 버리고 형태가 의미를 전달한다는 것을 이해함으로써"[4] 형태에 대한 인식을 바꾸어야 한다고 반박했다. 이는 고정적, 경직된 것이 아닌 가변적이며 다중적인 의미의 가능성으로 독자들을 설득하여 다의적 해석이 가능한 메시지를 만들어가는 데 동참하도록 해야 한다는 논지이다. 이 같이 수용자가 개입하는 다의적 해석 공간의 필요성에 공감하는 견해는 네빌 브로디로부터 시작해서, 데이비드 카슨, 조나단 반브룩에 이르기까지 일관되게 개진되어왔다.

지면의 카오스적 복잡성에 이르는 '해체'의 형식은 '통합적인 전체를 낱낱이 분해하기'로부터 출발하고 있다. 그것이 가능해진 것은 디지털 프로그램의 절대적 조력을 통해 활자가 모든 제약으로부터 자유로워지면서 이미지의 표현 방식을 따를 수 있었기 때문이다. 결국 활자와 이미지의 경계가 희석되면서 활자는 가독성의 한계까지 치닫는다. 그리고 이것은 최소한의 '흔적 남기기'를 통해서 이미지나 활자 공간 속에서 스스로를 드러내게 된다.

이미지화된 활자는 때로는 이미지의 변형, 즉 디지털 몽타주와 혼재하면서 지면 공간에 섞이게 된다. 이는 프로그램 속성을 따르는 겹겹의 레이어 구조 안에서 소소한 분자로 분해(disassembling)되어 재배열되는 과정의 결과이다. 따라서 지면 공간에 프린트된 최종의 이미지는 작품이 만들어질 때까지 겪어야 되

는 작업 과정의 카오스, 작업자의 카오스적 사고 과정을 한 컷으로 응축시킨 찰나적 정지 화면이 옮겨진 것이다.

이제 지금까지 정리했던 '해체'의 성격을 기억하면서 매체 미학이 밝혀낸 이미지의 특성들을 통해 실제 작품들을 필터링해야 될 상황에 이르렀다. 작품들을 본격적으로 해석해 들어감에 앞서 비선형적, 동시다발적, 복합적으로 등장하는 여러 특징을 아래와 같이 네 개의 큰 카테고리로 나누어 보았다. 이는 어디까지나 편의상의 분류이므로 한 작품이 하나의 카테고리에만 속하는 것이 아니고 경우에 따라 여러 카테고리에 걸쳐 해당될 수도 있음을 미리 밝혀둘 필요가 있다.

먼저 활자와 이미지의 탈경계화이다. 디지털 데이터로서 이제 활자는 과거 조판공이나 오퍼레이터의 소유물이 더 이상 아니다. 이미지에 적용되던 조형 원리가 활자에 그대로 동일하게 적용된다. 이제 지면은 텍스트와 문자의 공간이 아니고 이미지와 이미지화된 활자의 공간이다.

그리고 '이미지의 뒤섞임'이다. 이는 레이어의 중층구조화를 통해 발생 가능한 공간의 특징을 이르는 편의상의 신조어이다. 여기서 뒤섞임이란 디지털 몽타주가 될 수도 있고 활자나 그 밖의 여러 요소들의 복합적인 층위에서 일어나는 일종의 합성 과정이다.

탈그리드화는 활자 변형에 뒤따르는 그리드의 유동적 변형 현상에 대한 분석이다. 디지털 지면의 그리드는 기존의 경직된 구조에서 벗어나 활자와 이미지가 넘나드는 지면 공간의 완충 지대인 셈이다.

끝으로 지면 매체 공간의 속성으로서 비선형성과 분산지각화이다. 위의 세 가지 특성을 조망하는 넓은 개념의 공간에 대한 새로운 인식으로서 이제 디지털 지면은 새로이 생성된 관계성의 원

칙인 비선형으로 설명되어야 하고, 기존의 지면과는 다른 분산 지각에 의한 접근을 통해 해석이 가능하다.

활자와 이미지의 탈경계화

철학적 의미의 '해체'가 아닌 말 그대로의 활자의 '해체'를 시도한 최초의 실험은 브로디로부터 시작되었다고 할 수 있다. 디지털 테크놀로지의 혜택을 누릴 수는 없었지만 기존의 활자 다루기에서 볼 수 없었던 색다른 시도임에는 틀림없었다. 앞서 본대로 단계별로 '해체'되어가는 제호의 암호문자화 과정은 결국 독자들을 자신의 추상적 공간의 유희에 동참시키려는 계산된 프로그램이었다. 그러나 혁신적 실험들로 넘쳐나던 그의 잡지, 『페이스』를 좇는 스타일이 영국 내외로 순식간에 퍼져나가면서 "산채로 잡아먹히는 비극을 피하기 위해 자기 작품의 스타일을 바꾸어야만 했다."[5]

　　'해체'적 '활자 이미지화'의 선견지명을 보여주었지만, 브로디는 일반적으로 '해체'의 범주에 포함되지 않는다. 그의 작업을 해체주의 타이포그래피의 원형으로 보려는 필립 B. 멕스나 이전의 포스트모던과 해체주의 타이포그래피의 중간 과정으로 보는 찰리 기어와 같은 이론가들의 견해가 있기는 하다. 그러나 당시 이른바 해체주의 타이포그래피라고 불리웠던 것은 디지털의 영향으로 출현한 독특한 표현을 일갈하는 것이었음으로 소위 '해체'의 기준은 디지털이 기점이 된다. 이런 관점에서 브로디의 작품은 여러 표현상의 공통점과 의의에도 불구하고 디지털의 지형에서 벗어나 있는 것이다.

　　한 개인의 센세이셔널한 영향력에서 본다면, 데이비드 카

슨은 브로디에 버금가는 경우라고 말할 수 있다. 카슨 역시 스타일의 노출이란 점에 있어서 예외는 아니었다. 그의 표현은 보다 복합적이고 다층적이며 개념적인 형식미를 강하게 드러났다. 그의 '그림문자'는 독자들로부터 큰 반향을 일으켰으며, 가독성의 한계까지 밀고 간 나머지 이미지가 되어버린 활자를 보고 있다는 강한 인상을 주기에 부족함이 없었다.

크랜브룩의 후기구조주의 실험 성과가 조금씩 유럽으로, 그리고 미국 내로 대중적 융화를 시작하는 시점에서 카슨의 『비치 컬처(Beach Culture)』는 누구도 생각지 못한 곳으로부터 한 시대를 규정하는 타이포그래피 스타일의 출현을 알리는 강력한 것이었다. 한정된 독자층만이 보는 한낱 서핑 잡지가 타이포그래피의 혁신을 이끌 것이라곤 아무도 예상치 못한 것이었다.

그는 스위스 등지에서 경험한 단기간의 타이포그래피 수업을 통해서 버내큘러 형태가 갖는 힘과 추상화된 활자가 어떤 파괴력을 갖고 있는지 잘 알고 있었다.[6] 그림 14에서 활자들은 주사위 던지듯이 지면 위에 무작위하게 배열된 것으로 보이지만, 사실은 예리하게 잘리고 지워지고 숨겨진 활자들의 구성을 통해 그렇게 보일 뿐이다. 정교하게 분할된 공간 안에서 행간은 무시되고 때로 글줄은 겹쳐지며 활자들은 재단선 끝까지 나가버리는 과감한 평면 구성 밑에 파도를 가르듯 공간과 합류하여 역동성을 그려낸다.

활자에 초점을 맞춘다면, 독자가 내용을 짜 맞추어야 되는 복잡한 게임의 룰처럼 구문법은 무시되고 활자들은 떨어져나가기도 하고 고의적인 자간의 불규칙함에 지배된다. 그림 14의 오른쪽 목차 페이지는 단적인 예이다. 여기서 content의 마지막 t는 좌측 하단에 뚝 떨어져 있고 끝자리 g가 빠진 falling으로 추측되는

그림 14 D. 카슨, 『비치 컬처』, 1990
그림 15 D. 카슨, 잡지 『레이건』의 내지 , 1994

단어는 그 옆을 맴돌면서 가벼운 헛갈림의 즐거움을 준다.

　　1995년, 『비치 컬처』 후속작인 대중문화지 『레이건(Ray-gun)』에 실린 내용들로 재구성한, 「인쇄의 종말(The End of Print)」 서문에서 자신의 작업은 "사고의 논리적·이성적 중심을 지나쳐버리고 아무 생각 없이 곧장 도달할 수 있는 그런 수준에서"[7] 커뮤니케이션하는 것이라고 밝혔다. 이는 마치 볼츠가 말했던 '직관적 우연에 의한 선택적 효과로서의 창발성'을 연상시키는 또 다른 표현으로 해석된다.

　　일반 대중지 『레이건』에서 동적인 느낌은 잦아들었으나 그의 그림문자는 보다 추상적이며 개인의 감성적 직관에 많이 의지하게 된다. 그림 15에서 펼침 페이지의 오른쪽을 넓게 차지하는 여인의 나신 이미지는 반대편의 무너져 내리는 듯한, 자칫 알아보기 힘든 활자들의 결합과 조응한다. 거칠게 디지털 처리된 활자들은 읽히지 않는 이미지에서 오는 추상적 상징성을 내포한다. 잡지 내용과 맞추어 어렵게 이 단어를 맞춰보면, "HOT FOR TEACHER"[8]라는 해독이 가능하다.

　　그림 16은 한눈에 음악 밴드의 노래 제목인 「넘치는 기쁨(Too Much Joy)」을 연상시킨다. 가사 내용을 허공에 퍼부어놓은 양, 빼곡한 활자들이 사진 아래의 밴드 일원들의 입가에서 흘러오면서 감정의 묘한 리듬을 타고 빠른 속도로 퍼져나가는 휘파람 같이 형상의 음성적 이미지를 시각화하고 있다. 컴퓨터를 이용하지 않고는 절대 불가능한 이 카오스적 활자 겹침의 타이포그래피는 독특한 표현임에 분명하나, 반면에 비교적 따라 하기 쉬워 1990년대에 이르러 대표적인 '해체'적 유형이 되어 아류작들이 양산되었다.

　　1996년 『레이건』의 편집자였던 루이스 블랙웰(L. Blackwell)은 영국 디자이너들인 닐 플레처(N. Fletcher)와 크리스 애쉬워스(C. Ashworth)가 디자인을 담당한 『블라 블라 블라(Blah Blah

Blah)』를 창간했다. 매호마다 제호 디자인이 바뀌는『레이건』방식을 따르되 플레처의 테크노 스타일, 즉 그림 17의 비디오 화면을 사용한 몽환적인 이미지들과 그림 18의 표지의 TV주사선을 연상시키는 바탕의 그래픽 처리 방식을 통해『레이건』과는 또 다른 분위기를 만들어냈다. 여기서 활자들은 무작위하게 겹쳐진 레이어 위를 부유한다. 그림 17의 사진 위에 떠 있는 매끄럽지 못한 윤곽의 알파벳 C는 거친 동영상 캡처 이미지와 결합해 감성적 목소리로 서로 공명하는 듯하다. 여기서 주목할 것은 디지털의 세련됨과는 거리가 먼, 복사기나 팩스를 이용하는 거친 기존의 그래픽 방법을 접목시켜 '하이퍼매개'적 접근을 시도하고 있다는 점이다. 디지털과는 어울릴 것 같지 않은 이런 거친 질감에서 오는 원시적 인상은 보는 이에게 '낡은 기술에 대한 향수'를 불러일으키기에 충분하다.

가장 디지털의 영향을 많이 받았다고 할 수 있는 서체 제작 분야를 보도록 하자. 개인이 직접 만든 암호문자 같은 서체를 사용하는 경우가 많았으나 디지털 서체 프로그램의 발전으로 서체 제작이 용이해지면서 일반 서체 개발에 있어서도 대체로 개성이 강하게 드러나는 경향이 지배적이었다. 그 대표적인 예가 에미그레이다. 카슨도 종종『비치 컬처』초반기에 사용한 바 있다고 언급한 에미그레 서체들은 이미지들과 잘 조합될 수 있는 특성들을 갖추고 있었지만, 포이너가 디지털 시대의 서체 디자인을 정의한 바에 따르자면 "변덕스러움과 개인적 주관성"[9]이 가득한 것들이었다.

소위 해체주의 타이포그래퍼들은 모던의 시대에 사용되었던 서체들의 명료함이나 정숙한 느낌보다는 모호하고 다양하면서도 시시때때로 변화하는 시각적 뉘앙스를 표현해낼 수 있는 활자들을 선택하는 경향이 강했다. 잡종을 의미하는 하이브리드(hybrid)

그림 16　　D. 카슨이 아트 디렉션하고 브라이언 숀이 디자인한 『레이건』의 본문 디자인, 1992

17

18

19

그림 17, 18 C. 애쉬위스와 N. 플레처가 디자인한 잡지, 『블라 블라 블라』의 펼침 페이지(위)와
표지(아래 왼쪽), 1996

그림 19 E. 얼스, 「디스페지아 (Dysphasia: 부전실어증)」, 1995

개념의 포스트모던의 정신을 잘 표현해냈던 서체들이 대세를 이루었던 것이 이를 잘 말해준다. 멕스 키스만(M. Kisman)의 '후도니 볼드 리믹스(Fudoni Bold Remix)' 서체는 '푸투라(Futura)'와 '보도니(Bodoni)'를 서로 결합한 것이고, 반브룩의 '프로토타입(Prototype)'은 열 개 이상의 서체에서 고른 부분 부분들을 골라 콜라주한 것이었다. 이렇게 개발된 서체들은 읽힐 수는 있었지만 전통적인 서체 제작 방식과는 판이하게 다른 것이어서 지면 매체에 적용되면서 상당한 이질감을 만들어냈다. 그리고 처음부터 의도적으로 형태감을 부여해서 이미지화된 활자임을 보여주는 서체들도 등장했다.

'활자의 이미지화'를 잘 보여주는 예로는 서체 프로모션용 포스터인 「디스페지아(Dysphasia: 부전실어증)」그림 19이다. 이 포스터는 디지털 기술의 속성을 살려 이미지화된 활자의 조형성의 극대화를 추구했던 플라즘(Plasm) 서체 회사가 제작한 접두어 'dys−'로 시작되는 시리즈 중 하나이다. 엘리엇 얼스(Elliott Earls)가 디자인한 이 작품을 대하는 척 시선은 외곽선이 으깨어진 활자들의 파편 조각들에 멈춘다. 활자들의 조합은 무중력 공간 어디선가 흘러나와 우주인 얼굴 위로 오버랩되고 우주인은 해독하기 어려운 외계 문자와의 소통을 시도하는 것처럼 보인다.

이와 대조적으로 와이낫어소시에츠의 잡지 『대소문자(Upper and Lower Case)』의 펼침 페이지 디자인그림 20은 활자들이 만들어내는 유쾌한 유희의 공간을 연상시킨다. 활자는 잘라지고 변형되며 활자들끼리 겹겹이 붙여지면서 하나의 조형이 만들어진다. 기존 서체 중에서 선택한 한 가지 서체만을 사용해서 만들어진 독특한 조형성을 과시한다. 과거 이미지가 했던 역할이 여기서는 활자로 대치되어 이미지처럼 실제로 원형의 회전을 하면서 비어 있는 공

그림 20 와이낫어소시에츠의 잡지『대소문자(Upper and Lower Case)』의 펼침 페이지 디자인, 1996

간의 존재감을 채워나간다. 아폴리네르의 형상시처럼 비교적 구체화되어 있지만, 특정한 형상이라기보다는 디지털 프로그램이 보여줄 수 있는 역동적인 운동성의 표현을 보여주는 데 집중한다. 실사이미지의 도움 없이 활자들의 조합은 축제 분위기를 만들어감으로써 그림 19와는 판이하게 다른 분위기에서 극명한 감정의 대비를 만들어낸다. 활자가 읽히지 않는 상태에서 이런 감정을 표현한다는 것은 '활자의 디지털 이미지화' 측면에서 활자에서 이미지로의 전이 가능성을 보여주고 있다.

그 밖에 카오스적 프랙털 차원의 가능성을 실험한 서체들이 등장하기도 했다. 에릭 반 블록랜드(Erik van Blokland)가 그의 동료들과 함께한 아이디어를 기초로 제작한 서체 프로젝트는 획기적인 것이었다. 이는 같은 형태의 활자가 두 번 다시 사용될 수 없도록 고안된, 전혀 예측 불가능의 무작위성(randomness)을 원칙으로 설계된 프로젝트로서 컴퓨터의 디버깅(debugging)[10]을 교묘히 이용하여 활자 매체의 '창발성'을 모색했다는 점에 의의가 크다고 본다. 이와 유사한 사례는 반브룩이 개발한 '버로우(Burroughs)' 서체이다. 이 서체는 서체 제작 프로그램을 통해 활자들이 출력되어 본문이 만들어질 때 이미 세팅이 끝난 본문의 자리를 침범하도록 만들어진 것으로 '우연적 기호의 레퍼토리'를 연상시키는 창의적 접근으로써 매체미학의 기술 개념과 정확히 교차하는 예라고 말할 수 있다.

레이어의 중층구조화와 '이미지의 뒤섞기'

디지털 매체 시대에 들어와서 포토몽타주는 '계산된 프로그래밍의

스캐닝'을 거쳐 합성의 과정을 거치게 된다. 혼성적이고 모호한 표현, 불확정성의 의미 수용이란 측면에서 포스트모던 시대 시각예술의 특징을 잘 반영하고 있는 이 기법은 바야흐로 디지털 이전의 개념과 비교할 때 괄목상대할 표현 영역의 확장을 이루어냈다.

수작업 시절의 거친 표면은 레이어를 이용한 합성을 통해 보다 정교하고도 매끄러운 표면을 갖추게 되었다. 이같이 거친 표면이 사라지고 이음매 없는 표현이 가능해지면서 가상의 실재, 혹은 그것의 환영들이 지면 공간에 실재 존재하는 것 이상으로 자연스럽게 드러난다. 와이낫어소시에츠의 전시 디자인 그래픽 중의 일부인 그림 21에서 관람객은 몽타주라는 사실은 잠시 잊은 채 가상의 미래공간에 부유하는 아기의 환영과 마주치게 된다. 여기서 사진 이미지는 물론 활자들 역시 몽타주의 훌륭한 재료로서 바코드를 연상시키는 줄무늬 망 속에서 서로 뒤엉켜서 하나의 큰 이미지를 만들고 있다.

이와 정반대로 과거 포토몽타주의 버내큘러한 느낌을 살리기 위해 디지털 이전의 '옛날'보다 더 거칠고 과도한 표현을 의도적으로 사용한 예들도 있다. 『레이건』의 본문 디자인 중의 하나인 그림 22에서 손의 테두리는 괴팍할 정도로 둔탁하게 잘려 있고 동시에 이런 솜씨 없는 투박함은 큰 형체를 파고드는 상대적으로 조밀한 알파벳들과 엉겨 붙어서 기묘한 대조와 의미의 충돌을 의도해낸다.

오늘날의 디지털몽타주는 순수미술보다는 시각대중매체에서 더 많이 사용되는 기법이 되었다. 광고나 인쇄 매체의 경우 글과 결합되는 방식이 보통이다. 특히 '해체'적 타이포그래피에서 이미지와 활자의 몽타주는 활자의 디지털 이미지화가 용이해지면서 가장 보편적인, 동시에 보다 강력한 그래픽 기법이 되었다. 영화나 동영상에 있어서 활자와의 결합은 이미 오래전부터 시도되어왔었

21

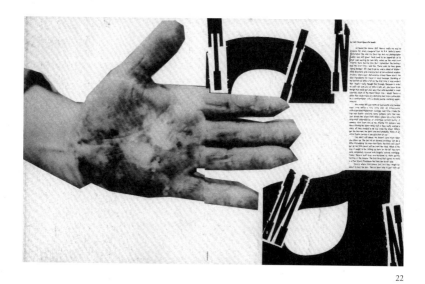

22

그림 21 와이낫어소시에츠의 전시 그래픽 디자인, 「시냅스(Synapse)」, 1995
그림 22 D. 카슨, 『레이건』의 펼침 페이지 일부, 1994

다. 영화 속의 타이포그래피는 이제 장면전환을 도와주는 정도에 머물지 않고 이미지와 보다 적극적으로 결합하는 '움직이는 타이포그래피(type in motion, moving typography)'란 새로운 영역 개척을 통해 새로운 시각적 효과를 개척하고 있다.

디지털 매체 등장 이후 포토몽타주에 관한 한, 제일 먼저 언급해야 되는 영향력 있는 디자이너 중에 한 사람은 에이프릴 그레이만이 될 것이다. 스위스 바젤 대학에서 볼프강 바인가르트 밑에서 수학하면서 그레이만은 그의 콜라주와 공간 왜곡을 이용한 다층적 기하조형의 작품 세계를 접하게 되었다. 그 영향으로 그녀의 작품에는 시종일관 중력이 사라진, 그리고 비례관계가 와해된 가상의 공간이 등장하며 이는 그녀의 자기지시적인 공간 표현으로서 이 공간 안에 기하학 요소뿐 아니라 다양한 이미지들이 몽타주 형식으로 동원된다.[11]

몇몇 이론가들은 그림 24에서 보는 이 공간성을 리시츠키의 「두 개의 사각형에 대하여」[그림 23]의 공간과 비교하기도 한다. 근본적으로 리시츠키의 공간은 말레비치의 직관적 우주론에서 영향받은 "공간과 시간상의 동적인 운동"[12]이면서 동시에 이 작품은 소비에트 사회주의가 질서를 찾아가는 은유적 상징을 내포하는 초기 모더니즘의 특징인 지시적 공간이기도 하다. 그러나 그림 24에서 보는 그레이만의 공간은 앞서 언급했던 중력의 부재와 비례관계가 왜곡된 기인한 공간으로서 그레이만 개인의 주관적 공간이자 포스트모던의 공간이다. 여기서 초기 모던의 지시적 은유성은 사라지고 지면은 그 대신 디지털 테크놀로지가 연출해내는 그레이만 개인의 역동적 표현이 드러날 뿐이다.

그녀의 역동적 표현은 대표작 중의 하나인 그림 25의 포스

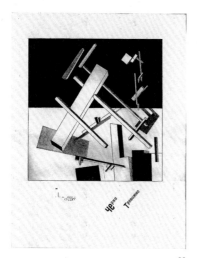

23

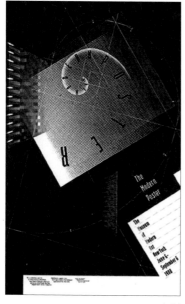

24

25

그림 23 E. 리시츠키, 「두 개의 사각형에 대하여(About Two Squares)」, 1922

그림 24 A. 그레이만, 「모던 포스터(The Modern Poster)」, 1985

그림 25 A. 그레이만, 「어불성설(Does It Make Sense?)」, 1986

터 「어불성설(Does It Make Sense?)」에서 잘 나타난다. 이 포스터는 1986년 디자인 잡지, 『디자인 쿼터리(Design Quarterly)』에 폴더 삽지 형식으로 게재되었다. 다양한 이미지들과 활자들은 중앙에 놓인 그녀의 전신사진을 중심으로 일정한 궤도를 돌면서 자유롭게 흩어져 있다. 두뇌가 비워진 머리와 신체 둘레로 마치 공룡, 은하계, 지구의 역사를 기록하는 것으로 보이는 상형문자와 팔 둘레에 몸의 언어를 연출하는 작은 손의 연속 이미지들이 궤도를 운행한다. 그리고 다시 발밑으로는 이제 막 의식에서 깨어난 듯 정면을 응시하는 또 다른 그녀의 얼굴 몽타주는 이제 인간과 우주, 그 소통의 관계를 터득한 듯 명료한 의식 상태를 보여준다.

1982년 백남준이 시도했던 비디오 아트와 디지털 장비에 관심을 보였던 그녀는 1983년 매킨토시 컴퓨터의 등장과 동시에 자신의 모든 작품을 디지털화하였다. 백남준이 했던 정반대로 로테크 매체에서 하이테크 기술을 표현하기 위해 그녀는 극히 초보적 단계였던 당시의 매킨토시와 비디오 장비, 그리고 다양한 디지털 기기를 동원해서 이 작품을 완성하기 위해 반년이 넘는 기간을 소비해야만 했다. 이는 디지털 초창기 프로그램의 한계로 인해 감내할 수밖에 없었던 디지털 이미지화라는 머나먼 여정을 통해 그녀만의 독특한 감성적 디지털 세계로 도달하기 위한 느리지만 역동적인 날갯짓과도 같았다.

겹겹의 레이어에 놓인 이미지 소소들은 다양한 매체, 즉 사진이나 제록스, 비디오, 매킨토시 컴퓨터를 통해 생성된 것으로서 이는 일명 '잡종 이미지(hybrid imagery)'[13]라고도 불리었다. 이 이미지들은 어떤 가능성이나 조건들을 산출하기 위해서 무작위의 무수한 레이어 층들을 만들어냈다. '과적의 카오스'가 아닌가라는 논

쟁을 불러일으키기도 했지만 그녀에게 작품이 의미를 획득하는 과정은 이성적 설명보다는 개인의 직관이나 무의식적 지각으로부터 수확을 거두어들이는 것이었다. 이것은 볼츠가 말하는 카오스의 지각과정과 일치하며 루만이 말했던 "의식의 자기생산이 위기에 처하면, 감성이 나타나서 신체와 의식을 점령하는 과정"[14]을 연상시킨다. 이것은 어떤 현시적 의미들이 지속적으로 쌓이면서 더 이상 의미가 자기생산을 하지 못하게 되는 카오스적 순간, 비로소 그녀의 감성적 직관이 작동하기 시작함을 의미한다.

그레이만의 세계가 우주적 직관의 공간을 이야기한다면, 맥코이의 세계는 다의적 의미의 해석 공간을 보다 지적으로 설계한 것이다. 맥코이는 크랜브룩 아카데미에서 20여 년간 몸담으면서 그래픽 실험성으로 기존의 그래픽 관습을 대체하는 교육 환경을 조성하고자 노력했다. 크랜브룩의 교육이 후기구조주의에 경도하기 시작한 1980년대 중반 그곳에서 다뤄진 내용들은 해체주의를 포함하는 후기구조주의를 비롯한 포스트모던의 여러 사상, 예술 이론, 기호학, 벤추리의 버내큐러리즘(vernacularism) 등이었다.

그림 26의 1989년 크랜브룩 대학원 과정을 소개하는 포스터에서 맥코이는 무수한 이미지들을 레이어 위로 올리고 데리다가 제시한 대립 개념 어휘들을 중심에서 좌우로 대비시켜서 넓게 벌어진 틈과 이미지들 때문에 예기치 않은 간섭을 일으키도록 구성함으로써 보는 이들로 하여금 의미의 자유로운 선택적 해석의 여지를 남기도록 의도하였다.[15]

작품과 이를 수용하는 사람에게 텍스트와 이미지의 관계, 읽기와 보기에 대한 탐구를 통해 의미 구조를 부각시키는 이 창발적 사고 과정은 크랜브룩의 학생 교육에 큰 영향을 미치게 되었다. 크

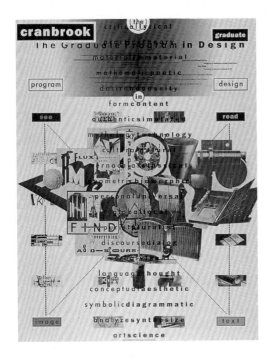

그림 26 K. 맥코이, 「크랜브룩 대학원 소개
 포스터」, 1989

그림 27 J. 키드, 「크랜브룩 대학원 섬유미술
 전공 작품전 포스터」, 1984

랜브룩 대학원생이었던 제프리 키디가 디자인한 대학원 과정 섬유 디자인 전공 작품전 포스터그림 27는 일단 다양한 이미지들로 구성되어 있으나 두드러지지 않는 부드러운 파스텔조의 색상이 먼저 눈에 들어온다. 이 이미지들은 일정한 간격으로 분산되어 있어 단번에 무슨 말을 하는지 파악하기가 쉽지 않다. 그러나 자세히 보면 셀 수 없이 수많은 조각들이 레이어들의 각축장을 연상시킬 정도로 복잡하게 얽혀 있다. 이는 우리가 기존에 갖고 있던 정보의 선형적 체계나 통합적인 의미 분석에 대한 선입견을 분쇄하려는 의도가 엿보인다.

 네덜란드의 스튜디오 덤바(Studio Dumbar)의 설립자 거트 덤바(G. Dumbar)는 크랜브룩 스타일을 유럽으로 전파하고 대중화하는 데 기여한 인물이다. 그는 맥코이의 부탁으로 크랜브룩 강의에 초청되어 크랜브룩의 잠재력을 직접 확인하게 되었고 많은 학생들을 자신의 회사에서 인턴으로 근무하게 했다. 또한 영국의 왕립미술학교(Royal College of Academy) 교수가 되면서 그곳의 학생이었고 나중에 와이낫어소시에츠를 설립한 데이비드 앨리스(D. Ellis)와 앤드류 앨트먼(A. Altman)에게 많은 영향을 미치게 되었다. 그러나 덤바에 있어서 크랜브룩에 대한 평가는 사고 과정보다는 "형태로서만 충분한(Form is enough)"[16] 것이었다.

 비평가로부터 "그래픽적인 데카당스(graphical decadence)"라는 평가를 받았던 스튜디오 덤바의 작품들은 종종 무작위, 무책임, 경솔할 정도로 장식적이어서 "시각적 오락물(visual entertainment)"[17]이라는 논쟁에 휘말리곤 한다. 그는 이에 대응하여 거기에는 아무 논리도 없으며, 오직 중요한 것은 작업의 감성적 표현일 뿐이라고 설명한다.[18] 그의 제자들이 세운 회사 와이낫어소시에츠 역시 표현 방식은 다르나 동일한 시각적 오락 차원의 맥락에 있으며,

그들 역시 작품의 재미를 중요하게 생각한다.

그림 28에서 보는 이중노출을 이용한 그래픽 형상과 기하학적 선들의 몽타주가 만들어내는 이미지는 즐겁고 유쾌하다. 이 포스터는 1987년 스튜디오 덤바가 제작한 네덜란드 연극 페스티벌 포스터이다. 팔레트처럼 보이는 것 말고는 그다지 구상적 이미지들은 없지만 마치 키 작은 오리나 난장이가 유쾌하게 떠들면서 활보하고 있다는 느낌을 준다. 이런 점에서 단순한 시각적 오락, 스펙터클이란 표현이 적절하다.

와이낫어소시에츠 작품들은 스위스 국제 타이포그래피를 따르는 일반적인 스타일과는 달리 영국의 그래픽 전통과 문화에 깊이 뿌리박고서 무작정 내지르기, 별 의미 없는 무작위한 이미지들의 사용, 이상스러우리만큼 기괴한 타이포그래피를 구사한다는 평가를 받고 있다.[19] 그들의 스타일은 다소 엉뚱한 것이긴 하지만 난해하지 않으며 오히려 대중 취향적이고 오락적이다. 따라서 그들의 개성을 무겁게 받아들일 필요는 없다. 『대소문자』[그림 20]의 펼침 페이지에서 보았듯이 이들의 타이포그래피는 일종의 시각적 유희이자 오락이다. 또한 몽타주는 과하다 싶을 정도로 많이 사용되고 있고 여기서 활자는 이미지에 불과하다. 그림 29, 30은 그 단적인 예이다. 전시 그래픽 디자인 「시냅시스」[그림 21]에서는 이미지와 활자가 뒤섞여 있으나 전체적인 구성에서 미래 세계의 스펙터클한 환상을 느끼게 한다. 이는 포스터 크기가 아닌 한 벽면을 채우는 전시 홍보물이므로 실제 전시장에서 느낄 수 있는 실물감에서 오는 감흥은 지면에서보다 더 압도적이었을 것이다.

결국 이들의 공간은 시각적 오락성의 공간, 스펙터클의 공간이다. 이들이 시각적 흥밋거리를 추구한다고 해서 그들의 깊이가

해체주의 타이포그래피를 다시 보다

그림 28 스튜디오 덤바, 「네덜란드 포스터(Holland Festival)」, 1987

29

30

그림 29 와이낫어소시에츠의 테드 베이커(Ted Baker) 매장 디자인, 1987

그림 30 와이낫어소시에츠의 테드 베이커(Ted Baker) 회사를 위한 광고, 1987

얕은 것이라고 말할 수 있을까? 달리가 말했던 깊이가 결여된 형식이 반드시 허약한, 곡해되고 과소평가되어야 할 미학적 대상인 것인가를 상기시키기에 적합한 예라고 할 수 있다.[20]

앞에 든 각각의 예를 몽타주의 중층구조화 측면에서 본다면 디자이너에게 창발성이 구현되는 공간을 세 가지로 구분할 수 있을 것이다. 개인의 주관적 직관의 공간, 다의적 해석의 공간, 그리고 스펙터클의 공간이 그것이다. 이것은 몽타주의 디지털 특성이 발현된 것으로 감성적 직관의 표현을 잘 보여주는 '해체'적 타이포그래피의 주요한 특성이다. 덧붙일 것은 디지털 시대의 몽타주는 오늘날 극히 일상적인 방법이 되어버린 나머지 더 이상 그 의미가 유효할 것으로 보이지 않는다. 그보다는 활자를 포함한 '이미지의 뒤섞기'와 같은 표현이 오히려 이 시대의 디지털 이미지 개념을 정확히 표현할 수 있는 대체 개념이 될 것으로 보인다.

탈그리드는 그리드의 이미지화이다

지면의 구성 요소 중에서 최소의 단위는 활자이고 최대의 단위는 그리드 시스템이다. 그리드 시스템은 기능적인 타이포그래피의 전형이다. 그리드 시스템이 레이아웃 과정에서 지면 전체의 윤곽을 잡는데 유효하다면, 활자는 이 시스템 안에서 서체 선택과 행간, 자간 등의 미세한 조정을 거쳐서 그리드 내부 공간의 결을 만들어내며, 즉 구조의 질적 특성을 결정한다. '해체'적 타이포그래피가 등장하기 전까지 모던의 시각적 질서와 명료성의 원칙은 이 시스템의 정세도를 높이는 방향으로 발전하고 있었다.

그리드 시스템의 신성불가침 성역에 도전한 예가 없었던 것은 아니다. 타이포그래피에 있어서 포스트모던의 한 징후라고 앞서 분석했던 바인가르트의 작업이 그 단초이다. 모던의 타이포그래피에서 아무것도 기댈 것 없다고 본 그는 자신의 일탈적 실험이 "다가올 세기를 위해 할 수 있는 새로운 영향력"을 실천하는 것이라고 의미를 부여했다.

이 같은 실험이 당시 상황을 고려할 때 누구나 할 수 있는 것은 아니었다. 디지털 이전의 시대에 살면서 그리드의 딱딱함을 무르게 한다는 것은 직관에 따르기보다는 잘 짜여진 아이디어 스케치에 따라 실수 없이 진행되어야 할 물리적, 시간적 노력이 동반되어야 하는 것이었기 때문이다.

타이포그래피에서 디지털 혁명의 변화를 가장 쉽게 반영할 수 있었던 것은 활자였다. 상대적으로 활자가 갖는 존재의 가벼움과는 달리 그리드는 기성 질서인 타이포그래피의 불문율을 개혁하려는 난제였다. 다행스럽게도 이 도전은 '해체'라는 철학의 영향을 암시하는 것으로 이 장벽은 예상보다 쉽게 무너지고 말았다.[21] 그러나 저자의 시각으로는 해체주의 철학에 의한 관용이나 디자이너의 도전에 의해 가능했던 것이라기보다는 지금까지 매체미학에서 줄곧 이야기되어온 '디지털 특성에 따른 근본적인 변화의 개념이 그 기술 속에 이미 존재하고 있다'는 개념으로 보는 것이 더 설득력 있으리라고 본다.

그래픽 디자인에 '해체'의 개념이 전파되면서 디자이너들은 '해체' 철학의 어려움보다는 자신들의 디자인을 보고 느낄 저자와 독자들이 당황해할 것을 더 두려워해야 했다. 이런 어려움은 기성 질서에 젖어 있던 주류 디자이너들보다 고정관념에서 보다 자유로울 수

해체주의 타이포그래피를 다시 보다

있는 비주류 디자이너들로부터 보다 쉽게 극복될 수 있는 것이었다.

초창기에 이단아라는 취급을 받았던 데이비드 카슨은 비주류로서 후자에 속했다. 각 칼럼의 폭이 동일한 단위로 유니트화되어야 하고 행간과 자간이 일정하게 유지되어야 하는 그리드의 동질성은 그의 지면에서 쉽게 사라져버렸다. 그림 31, 32에서 보듯이 각 행은 현악기의 서로 다른 굵기의 줄에서 나는 소리처럼 다양한 음색을 내도록 조율되었다. 글이 겹쳐진다거나 본문 안에 사진 이미지가 끼어들어 전혀 안 보이는 상황이 발생하기도 했으며, 재단면에 거의 근접하거나 아예 넘쳐버리는 경우도 있었다. 그리드의 형태도 달라졌다. 수직과 수평의 원칙으로부터 사선상으로, 또한 다양한 형태로 바뀌었다. 여기서 그리드는 활자를 담는 그릇에 지나지 않고 그 자체가 이미지의 형태를 닮아가게 되었다. 이 점에서『비치 컬처』나『레이건』의 본문들은 그리드 시스템을 논하기 어려운 이른바 '탈그리드화'의 전형적인 예라고 할 수 있다.

탈그리드화는 기존의 그리드 시스템의 형식과 목적, 기능에 개의치 않는 일탈적 성격이 강했으므로 주로 실험성이 강한 일부 간행물에 제한적으로 사용되었다. 이는 일반적으로 몽타주 등과 같은 강력한 이미지 형식과 병행되거나 다른 부속적인 요소들과 유기체적인 구조를 이끌어내는 의도에서 사용되었으므로 디자이너의 우연적 직관성에 많이 좌우될 수밖에 없다.

이른바 해체주의 타이포그래피에 있어서 탈그리드화는 공간을 기존의 방식과 판이하게 다르게 재구성한다는 점에서 본질적으로 '그리드의 이미지화' 의도를 갖고 있다. 그리드 자체가 특정 형상이나 추상적인 조형의 형태를 취한다든지 다른 시각 구성 요소들과 함께 동일한 조형 원리로 처리됨으로써, 기존의 모던 타이포그래피에

31

32

그림 31 D. 카슨, 『레이건』 펼침 페이지, 1994
그림 32 D. 카슨, 『레이건』 펼침 페이지, 1992

서 사용되어오던 방식과 확실히 다른 차이점은 이미지와 그리드의 뚜렷한 경계가 사라진다는 것이다. 따라서 지면의 공간은 탈그리드화 과정을 통해서 그리드의 이미지화라는 결과를 낳게 되는 것이다.

'해체'의 영향이 진행되면서 탈그리드화는 굳이 '해체'적이라고 부르지 않더라도 상당수 주류의 타이포그래피에 반영되어 나타났다. 이는 그리드의 파괴라기보다는 그래픽 효과로서 탈그리드화를 사용한 측면이 강한 것이어서, 그리드의 고정관념에 사로잡혀 있던 사람들의 숨통을 트게 해주는 일종의 자유를 제공하는 것이었다. 이 절충의 방식은 '해체'의 영향이 거의 사라진 지금도 줄곧 사용되고 있는 이른바 해체주의 타이포그래피의 흔적이다.

그리드의 이미지화라는 측면에서 탈그리드화의 표현 양상은 대체적으로 그리드 자체의 이미지화, 레이어를 이용한 직관적 우연에 의한 공간의 재구성, 그리고 동적 운동감의 표현의 세 가지 유형으로 나누어볼 수 있다.

먼저 그리드의 이미지화는 그리드 자체의 형태가 와해된 것을 의미한다. 어떤 면에선 처음부터 그리드 개념이 없다고 보는 것이 더 옳은 표현일 수 있으나 이는 어디까지나 '해체' 이전에 사용되던 그리드의 엄격함에 대한 상대적 개념에서 가능한 해석이다. 앞서 본 카슨의 경우가 여기에 해당한다. 그의 본문 다루기는 그림 31의 경우처럼 추상적인 조형 형태로 나타나기도 하지만, 그림 32에서 보듯 다른 시각 요소들과 혼연일체의 모습을 보이기도 한다. 후자의 경우 그리드는 작위적인 형상에서 벗어나 보다 감성적인 공간을 만들어냄으로써 이미지의 질감과도 같은 효과를 느끼게 만든다.

직관적 우연에 의한 공간의 재구성은 다층의 레이어 지면을 이용한 복합적이고도 비정규적인 그리드들을 만들어 다른 이미

그림 33 와이낫어소시에츠의 『입맞춤을 한 번 더(One More Kiss)』 홍보물 디자인, 2000

그림 34 스톨제 디자인의 메사추세츠 대학 교육과정 소개서의 펼침 페이지, 1995

지들과 다시 중첩시키면서 공간의 이미지화가 윤곽을 드러낸다. 그림 33의 와이낫어소시에츠가 디자인한 영화 책자를 보면 그리드는 자유의 여신상 뒤로 펼쳐지는 도시 풍경 사진들과 어우러져 마치 건축적 구성의 이미지를 만들어나간다. 여기서 그리드는 임의의 수직과 수평의 가이드라인 역할을 할 뿐이며, 본문은 사진 이미지 외곽을 채워나가면서 사진 이미지와 더불어 하나라는 인상을 주게 된다. 반면 그림 34의 미국 스톨츠(Stolze) 디자인이 제작한 브로슈어를 보면 처음부터 그리드를 염두에 두지 않고 제작한 것으로 보인다. 그리드는 완전히 와해되어 본문들은 레이어의 오버랩(overlap) 프로세스를 통해 사진들의 레이아웃 방식과 동일하게 다루어지고 있다. 반면에 기존의 글줄 흘리기나 활자 조판의 원칙을 준수하지 않음으로써 각진 사진이나 수직 수평의 방향성에서 생길 수 있는 경직성을 풀어주는 보완적 기능을 수행한다.

　　　마지막으로 1978년 에이프릴 그레이만의 포스터^{그림 35}는 그리드와 직접적인 관계는 없지만 그림 36나 그림 37과 같은 후대의 작품들에 영감을 제공해준 하이퍼매개의 원형에 해당한다. 여기서 3차원 공간을 표현하는 2차원 평면의 구성 요소들은 무중력 상태에 놓인 듯, 가상의 원근감이 사라진 비유클리드적 공간에서 부유한다. 그림 36에서 그리드는 3차원 공간감을 이미지화하는 데 쓰임과 동시에 동적인 효과(dynamism)를 이끌어내는 착시 효과의 수단으로 활용된다. 지면의 블랙홀을 찾아가듯 중심을 향하는 활자들은 일정한 속도감을 느끼게 만들고 이는 날아오르는 무용수들의 역동적인 동작들을 통해서 보다 복합적인 3차원 공간의 환영을 마주치게 한다. 이 같은 동적인 운동감의 효과는 디지털 기술과 디자이너의 직관이 만들어낸 새로운 창조적 공간인 셈이다.

35

36

37

그림 35 A. 그레이만, 칼 아츠 미술대학 홍보 포스터, 1978

그림 36 페티스튜디오, 파슨즈 댄스 컴퍼니를 위한 초대장 디자인, 2001

그림 37 데이비드 스몰의 인터페이스 디자인 「탈무드(The Talmud) 프로젝트」, 1999

디지털 프로그램의 통합이 가속화된다면 이 같은 동적인 묘사는 3D 프로그램의 공간에서 보다 현실화될 수 있을 것이다. 이 점에서 그림 36에서 보는 데이비드 스몰(David Small)의 기념비적인 작품인「탈무드 프로젝트(The Talmud Project)」는 3D 재현의 공간에서 텍스트의 3차원적 표현 가능성을 보여준다. 선택하는 다이얼에 따라 지정한 텍스트가 공간을 가르게 되는 이러한 텍스트가 만들어내는 입체적 효과는 1990년대 초반부터 영화나 동영상, CF에서 즐겨 사용되어오고 있다.

비선형 공간과 시각적 촉각성

타이포그래피의 시각적 명료성은 얀 치홀트가 아무런 제약 없는 기능주의의 실천을 분명하고도 강력하게 공표했던[22] 이래 모던 타이포그래피의 시각적 특성을 가늠하는 기준이 되었다. 이러한 시각적 명료성과 가장 경쟁적 관계였던 시각적 생동감 혹은 역동성(vitality)은 전적으로 그 반대나 부정의 개념이기보다는 차별화된 디자인을 위한 표현의 뉘앙스의 차이일 뿐, 강한 어조의 메시지를 효과적으로 전달하기 위한 차별화된 시도로 받아들여졌다.[23] 그리드의 쓰임새가 커지면서 시각적 명료성은 더욱 본격화되었으며 여기에 시각적 간결함과 보편성이 더해지게 되었다. 스위스 국제 타이포그래피 양식을 알리는 데 전도사 역할을 자처했던 요셉 뮐러 브로크만(J. Müller Brockman)은 그리드 시스템은 "조직화, 명료화하려는 욕구, 요점을 꿰뚫으려는 욕구, 주관성보다는 객관성을 기르려는 욕구"[24]에서 비롯된 것이라고 봄으로써 동시대 디자인의 모더

니티를 정의한 바 있다.

타이포그래피의 시각적 질서·명료성·단순성·보편성·객관성은 시각성의 투명하고 조직화된 체계를 만들고자 하는 자기규정으로서 포스트모던의 특성들과는 여러모로 대조를 이룬다. 이 점에서 멕스가 해체주의 타이포그래피를 정의했던 "통합된 전체를 따로 떼어내기 또는 그래픽 디자인을 하나로 묶는 기본 명령을 파괴하기"는 '해체'의 정체를 바로 본 것은 아니었지만, 소위 해체주의 타이포그래피가 보여주었던 모던의 전체를 파괴하는 반(反) 모던적 포스트모던의 특성에 대한 의미 있는 통찰이었다는 점을 인정하지 않을 수 없다.

이 통합적 체계는 '해체'라는 디지털 비선형 프로세스를 거치면서 결과적으로 모던의 조형성과 이를 뒷받침했던 게슈탈트(Gestalt) 형태 지각의 원리에서도 벗어나게 된다. 앞서 본 매체미학의 원리를 적용해본다면 새로운 조형 원칙은 탈중심화(decentralization)에서 시작하여 '복잡성 축소'의 테크닉 과정을 통해 직관적 선택의 결과를 만들어내고 그에 따라 포스트모던의 디자인 체계는 순수한 형식에 따른 예기치 못한 "기호들의 레퍼토리"[25]가 되는 것이다.

조형적 체계가 바뀌는 상황에서 우리는 여백의 개념 역시 다른 차원에서 해석될 수 있는 가능성을 모색할 수 있다.[26] 이 같은 발상은 일차적으로 기존의 모던의 형식이 '통합'된 체계에서 벗어나 다양한 방식의 중층 레이어들로 층화되면서 카오스적인 요소들이 개입되었기 때문에 가능한 것이다.

게슈탈트 형태지각의 개념에 따르면 지면에 형태(figure)가 놓이면 이를 제외한 공간은 여백(ground)이 된다. 여백은 빈 공

해체주의 타이포그래피를 다시 보다

간으로 보이나 형태와의 역학 관계에 따라 의미 있는 공간으로 바뀌게 된다. 기능주의 미학을 대표하는 스위스 타이포그래피의 대가, 에밀 루더(E. Luder)는 이를 '형태(form)'와 '반형태(counter-form)'라고 본다. 그는 여백에 해당하는 반형태를 과거 르네상스 작가들이 대상물을 에워싸고 있는 배경으로 생각해왔던 것과는 달리 "지면에 긴장감을 부여하여" 시선을 집중시킬 뿐 아니라 활력 있는 공간감을 주는 요소가 되었다고 말한다.[27]

그렇다면 해체주의 타이포그래피에서 여백의 특성은 어떻게 달리 나타날까? 결론부터 말하자면 이 근본적인 차이는 여백이 만들어지는 공간상의 차이에서 비롯된다고 할 수 있다. 도해 3은 기존 지면 공간과 디지털 지면 공간의 여백의 인식 차이를 도해화한 것이다.

지면 매체의 역할은 여전히 중요하지만, 이제 오늘날 거의 모든 작업은 컴퓨터 스크린에서 이루어진다. 지면은 최종적 마무리 단계인 인쇄 과정에서 필요한 매체에 불과할 뿐이다. 특별히 수작업이 필요한 경우를 제외하곤 그래픽 디자인 역시 컴퓨터 그래픽의 영상 제작 과정과 동일하게 전 과정이 컴퓨터에서 이루어진다.

도해 3의 오른쪽은 레이어들로 중층화된 스크린상의 작업을 편의상 간단하게 도해화한 것이다. 레이어 하나하나에는 각각의 이미지가 놓여 있고, 도해화를 위해 선형적으로 그려졌지만 작업과정에서 순서는 앞서거니 뒤서거니 사고의 흐름에 따라 언제든지 바뀔 수 있다. 즉 비선형적 직관에 의지한다.

왼쪽 그림의 전통적 공간에서 여백은 평면적이고 그 지각 과정 역시 평면적이다. 단순하다. 그러나 오른쪽 디지털 공간의 여백은 비선형적 카오스의 지각 공간임과 동시에 평면적이 아닌 '깊이'의 개념으로서 3차원적 인식의 공간이다. 여기서 디지털 공간의 여

백은 형상을 제외한 나머지 공간이 여백이 아니고 각 레이어에 놓인 형체를 헤집고 나온, 삼차원상의 깊이로부터 비어져 나온 공간이다. 지면이란 한계 조건에서 이는 결과적으로 2차원 지면상의 외피를 입고 나오게 되지만 그렇더라도 3차원 공간의 조형적 특성에 따른 결과일 뿐이다.

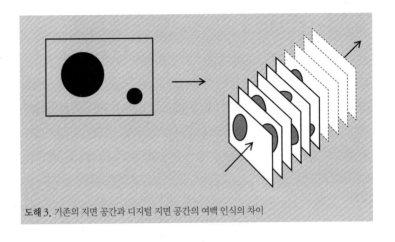

도해 3. 기존의 지면 공간과 디지털 지면 공간의 여백 인식의 차이

따라서 이 디지털 공간의 여백은 모던의 시대에 정립되었던 여백 개념과는 본질적으로 성격이 다르다. 이 비선형성의 여백에 대해선 앞으로 보다 다각도의 심층 연구를 통해 검증되어야 할 것이다. 이제 이른바 해체주의 타이포그래피 해석에서 마지막으로 다루어야할 부분은 그 디지털 공간 특성이 갖고 있는 영화적 잔영과 그에 따른 지각 방식의 변화이다. 영화는 스펙터클과 오락적 엔터테인먼트의 주도 매체이다. 포스트모던 시대 들어 영화의 시각적 영향력이 보다 강력해지면서, 시각디자이너들이 영화와 디자인 영역을 오가

해체주의 타이포그래피를 다시 보다

며 활동하는 일이 빈번해졌다. 한편으로 지면에 영화적 영향이 드러날 가능성은 더욱 커졌으며 실제 다양한 방식으로 영화적 발상으로 지면에 접근한 예들을 어렵지 않게 마주칠 수 있다.

타이포그래피 최초의 영화적 욕구는 초기 모던 타이포그래피에서 이미 잉태되었다. 리시츠키는 그의 기념비적 타이포그래피 작품인 「두 개의 사각형에 대하여(About Two Squares)」를 완성한 다음, 이 작품의 '공간과 시간상의 동적인 운동'의 개념을 보다 더 잘 보여줄 매체를 영화라고 생각하여 영화적 상상력으로 재해석된 이미지와 활자의 새로운 조형을 표현하고자 했다. 실제로 영화제작자였던 바이킹 에글링(V. Eggling)과의 협력으로 영화화를 시도했으나[28] 아쉽게도 실행에 옮기지는 못했다. 이러한 의지는 앞서 본 「타이포그래피 지형학」의 6번의 항목에서 "연속적으로 연결되어지는 지면의 흐름—영화와 같은 책"이란 문구에 남아 있다.

우리는 당시의 기술력으로는 불가능했던 영화적 상상력이 디지털 매체시대 진입과 동시에 기술적 한계에서 벗어나면서 '재매개'의 욕구로 분출되어 나타난 여러 현상들을 목격하게 된다. 움직인다는 것, 특히 활자가 움직인다는 상상이 현실로 이루어진 대표적 예가 바로 오늘날의 무빙 타이포그래피(Moving typography)이다. 그리고 이러한 가능성은 다시 지면 공간으로 재매개되어 보다 함축적이고 다양한 공간의 가능성을 만들어내고 있다.

그림 38의 와이낫어소시에츠의 영국 의류회사 넥스트(NEXT) 카탈로그 도입부 펼침페이지 디자인은 리시츠키가 이루지 못한 영화적 상상의 한 장면을 재현한 듯해서 흥미롭다. 여기서 'NEXT'의 각 알파벳들은 허공에서 제각기 떠돌고 있다. 그리고 중앙의 숫자 '6'은 지나온 흔적인 양 그림자로 남아 있는 오른쪽 '6'과

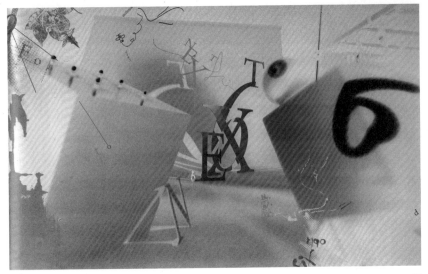

38

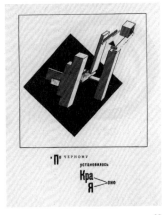

39

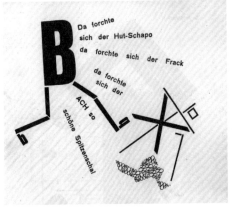

40

그림 38 와이낫어소시에츠의 의류회사 NEXT 카탈로그 펼침 페이지, 1990

그림 39 E. 리시츠키, 「두 개의 사각형에 대하여(About Two Squares)」, 1922

그림 40 K. 슈비터즈의 「허수아비(Scarescrow)」 중의 일부, 1925

대비를 이룬다. 이는 시간이 경과한 후 시선이 집중되는 무대 한 가운데 서 있는 의젓한 주인공의 자태와도 흡사하다. 이는 「두 개의 사각형에 대하여」그림 39의 마지막 장면에서 절대주의 기하구성체들이 혼란과 빅뱅의 순간을 거쳐서 지구 상에 소비에트 사회주의 질서가 구축되었음을 암시할 때처럼 카오스 뒤에 찾아온 안정과 고요의 모습과 오버랩된다. 이 비교가 다분히 주관적이고 추상적인이라면, 보다 직접적인 예는 쿠르트 슈비터스(K. Schwitters)가 1925년 제작한 어린이 그림책인 『허수아비(Scarecrow)』그림 40일 것이다. 다소 천진난만 모습이지만 그림 오른편의 허수아비 형상을 향하는 활자 'B'의 의인화된 모습과 외침은 단순하지만 움직임과 소리를 동반한 영화적 상상력에서 비롯된 것으로 보인다.

다시 돌아가서 'NEXT'에서 보이는 영화적 잔영은 수용자에게 지면에선 쉽게 볼 수 없었던 보다 특별한 차원의 감각적인 인상을 제공한다. 이런 특정한 시각적 인상을 만들어내는 것은 '해체' 개념의 카오스적 구성 효과로서 영화적 잔영을 표현하기에 적합하다.

그렇다면 영화 화면과 지면 공간의 질적인 차이는 무엇일까? 이 두 공간은 먼저 표면의 밀도에서 있어서 확연히 구분된다. 영화 화면은 촬영되는 피사체의 형상과 배경으로 만들어지는 '채워진 표면'이라면 지면의 공간은 그래픽 요소들과 활자들이 빈 공간에 놓이게 되어 여백과 형태로 구성되는 '배치된(layout)'된 표면이다. 물론 일정한 색이나 사진으로 메워져 지면 공간을 채울 수도 있지만 이는 일반적인 그래픽 공간의 경우는 아니다.

당연한 얘기이지만 감각의 '충격 효과'[29]에 있어서도 비교가 되지 않는다. 현상적으로 시각만 개입되는 단속적인 지면 공간과 달리 영화는 시청각과 더불어 종합적인 오감의 효과가 개입되는

끊임없는 자극을 통해서 지속적인 감각의 충격 상태를 경험하게 된다. 반면에 지면 공간은 매체 속성상 시간과 지각 과정의 통제가 가능하므로 감각의 충격 효과로까지 진행되지는 않는다.

그러나 '해체'적 타이포그래피 지면 공간과 영화적 공간을 교차시킬 수 있는 이유는 단순히 밀도나 충격 효과에 있는 것이 아니다. 그것은 한 공간에 놓이는 서로 다른 개체들의 수가 단번에 인식할 수 없을 정도로 많다는 점에서 그러하다. 벤야민의 분산 지각 개념은 영화가 지속되는 상황에서 수용자는 장면 전환의 매순간마다 집중할 수 없음을 강조한다. 다행히도 오늘날의 디지털 기술은 영상을 낱낱의 정지 화면으로 분해할 수 있고 또 수용자는 이 정지 화면을 스캐닝하듯 세밀하게 관찰할 수도 있다. 그렇지만 그 자체 역시 많은 요소들로 채워진 공간이므로 역시 단번에 지각될 수 있는 것은 아니다. 벤야민은 당시 다다이즘 작가들이 대중들의 영화를 통해 느끼는 것을 회화나 문학을 통해서 만들어내고자 한 것에 대해 다음과 같이 말하고 있다.

> 다다이스트들은 그들의 상품적 가치보다는 관조적 침잠의 대상으로서의 작품의 무가치성을 보다 더 중시하였다. ……그들의 시는 외설스러운 문구나 말의 온갖 쓰레기를 합쳐 놓은 '말의 샐러드'이다. ……이러한 수단을 통하여 이들 그림이 도달하고자 하는 것은 그들이 만들어낸 작품의 분위기를 가차없이 파괴해 버리는 일이었고 ……실제로 다다이스트들은 예술 작품을 스캔들의 중심적 대상이 되게 함으로써 그들의 시위가 꽤 요란한 정신분산적 오락이 되도록 하고 있는 것이다.[30]

이를 참고하면 그림 21과 같은 '해체'적 작품은 다다이스트들의 접근 방식인 '이미지의 샐러드'를 연상시킨다. 바로 이 지점에서 해체주의 타이포그래피를 벤야민의 분산 지각의 개념으로 해석할 수 있는 단서를 발견하게 된다. 이와 더불어 앞서 본 비선형적 깊이의 입체적 공간성과 활자와 이미지들의 뒤섞임, 그리고 영화적 매체에서 갖고 온 그래픽 요소들과 혼합되어 분산지각적 특징은 더욱 가속화된다.

이를 통해 볼 때 벤야민이 1930년대의 광고나 포스터를 지각하는 '수직배열'의 방식으로부터 발견한 '시각적 촉각성'은 1980년대 이른바 해체주의 타이포그래피 지면 공간을 통해서 더욱 극대화되어 나타남을 확인할 수 있다. 그래픽 디자인의 초창기였던 당시에 벤야민은 광고나 포스터 매체를 통해서만 그 시각적 징후를 발견할 수 있었겠지만, 오늘날의 잡지는 온갖 시대를 대표하는 그래픽 이미지들을 싣는 주도적 매체이다. 광고 이외에 '읽는 잡지'에서 '보는 잡지'로의 변신을 통해 지면의 그래픽적 강도가 강화됨으로써 잡지는 벤야민의 '시각적 촉각성' 목록에 추가되어야 할 것이다.

잡지를 본다는 것은 책장 넘기기라는 신체적 동작과 함께 안구 운동을 통해서 잡지에 구현된 강렬한 그래픽 표현을 수용하는 과정이다. 무심코 본다는 표현보다 시각과 신체가 동시에 반응하는 '시각적 촉각성'의 연속 과정인 것이다. 따라서 디지털 특성을 반영한 해체주의 타이포그래피의 '통합적 해체'는 시각대중 잡지에서 보다 '공격성을 띤'[31] 시각적 촉각성이 강화된 방식으로 나타나는 것이다. 결과적으로 이는 이른바 해체주의 타이포그래피를 통해서 매체미학에서 강조하는 디지털 속성에 따른 이미지 속성의 변화뿐 아니라 감성지각의 전형적 수용 방식이 잘 드러나고 있음을 확인하게 된다.

6.
'해체'의
빈
공간을 메우다

지금까지 저자가 이 책을 통해 말하고자 한 것은 이른바 해체주의 타이포그래피에서 보는 '활자 이미지화'의 매체지향적 디지털 속성을 보다 근본적으로 이해하기 위해 매체미학의 다양한 발견들, 그 중에서도 이미지의 변형과 감성 지각을 해석 기제로 해서 설명할 수 있다는 것으로 요약할 수 있다. 이를 바탕으로 작품 해석을 통해 '해체'적 타이포그래피 표현이 매체미학적 관점에서 어떻게 필터링될 수 있는지, 그리고 그것이 무엇을 의미하는지에 대해 부족하나마 해석을 시도해보았다.

　　이 과정에서 매체미학의 주요 분석 대상이 영상이나 가상 현실과 같은 하이테크 매체에 집중되어 있는 현실을 감안해서 단순한 개념 적용의 차원을 넘어 로테크 지면 공간에 하이테크의 기술적 속성이 개입된 이 타이포그래피 방식의 고유한 특성들을 풀어내야 하는 집중적인 노력이 필요했다. 매체미학의 발견들은 아직도 세세한 설명이 필요한 개념적이고 추상적인 상태에 머물러 있기 때문이었다. 따라서 이 책은 그 원리들을 실제 적용해보는 임상 실험과도 같은 성격을 갖고 있다. 미력하나마 여기서 다룬 내용은 타이포그래피를 축으로 추상적 개념을 살아 있는 어휘로 표현하고, 미학자 입장에선 접근이 어려운 지면 공간의 특이성에 대한 보다 구체적인 접근 방법 등이다.

　　이제 이 실험의 작은 성과에 대해서 반추해볼 필요가 있을 것이다. 먼저 이 연구의 핵심 개념인 '활자 이미지화'는 디지털 속성에 반응하는 디자이너의 직관적 우연성에 의한 주관적 표현의 결과이다. 카슨이 브로디의 '산채로 잡아먹히는 비극'을 넘어설 수 있었던 것은 디지털 기술의 혜택으로 보다 복합적이고 다층적인, 너무도 개성 강한 지면 구사가 가능했기 때문이다. 또한 볼츠가 말했던 '우

연적 기호의 레퍼토리'는 반브룩이나 블록랜드가 시도했던 서체 실험에서 보이는 창발성 모색의 결과물들에 구체적으로 투영된다. 그 무엇보다 활자의 디지털 이미지화가 중요한 것은 활자 자체의 활용이나 서체 제작의 문제 이전에 '해체'적 지면 공간이 '통합적 전체의 분해'로 나아감에 있어 핵심 요체라는 사실이다.

이 책 전반에 걸쳐 몽타주로 설명하기 어려운 소위 해체주의 그래픽의 디지털 이미지 과적 현상을 제대로 묘사하기 위해 '이미지의 뒤섞임'이라는 신조어를 대신 사용했다. 디지털 시대에 있어서도 몽타주는 여전히 그 효과나 쓰임새가 유효하다. 반면에 디지털 이미지 기술은 합성을 용이하도록 하는 레이어 기술 발명에 의해 발전된 것이므로 몽타주 개념은 모든 컴퓨터 화상 프로그램에 기본적으로 내재되어 있다고 해도 과언이 아니다. 따라서 레이어 기술은 본질적으로 모든 이미지들을 합성하도록 유도하고, 여기에 시대적으로 잘 들어맞은 것이 '해체'적 타이포그래피의 이미지들인 것이다. 활자도 예외가 아니다. 그 결과 이미지들의 과적 현상이 초래될수록 재현 대상이 사라지는 대상의 '가상성'의 문제가 등장하게 된다. 이것이 디지털 매체 기술의 메커니즘인 것이다.

또한 그리드의 탈중심화, 간단히 탈그리드화는 활자만이 아닌 활자들의 구조, 즉 본문들이 놓이는 그리드 역시 모던의 경직성에서 벗어나 이미지화하는 것을 말한다. 탈그리드의 이미지화는 어떤 특정한 형태를 모사하는 것이 아니다. 이는 전통적인 지면의 수직수평의 구조나 그리드의 사각형 구조의 분할 구도를 일탈하여 '활자 이미지화'가 지향하는 추상적 직관의 자유 형식에 발맞추어 변화, 변태하는 것을 말한다. 이런 구조적 유연성을 통해서 본문과 여백의 공간이라는 종래의 단순 구조는 활자와 이미지가 제약 없이

'해체'의 빈 공간을 메우다

드나들 수 있는 그물망과 같은 다층의 구조로 변화한다. 따라서 탈그리드화는 그리드 그 자체의 이미지화, 동적 운동감의 재현, 레이어 기술에 따른 직관적 우연성을 통한 공간 재구성에 기여하게 된다.

　　마지막으로 다룬 내용은 디지털 속성에 따른 지면 공간 속성의 변화와 그 성격에 관한 것이다. 비선형성으로 정의되는 이 공간은 모던의 시각적 명료성의 관점으로는 해석 불가능한 공간이다. 이는 활자의 물리적 비선형성, 작업자의 감성 지각 과정의 비선형성, 지면 공간 자체의 비선형성이 작동하는 복합 층위의 비선형성이 개입되는 공간이다. 그 결과 이 공간은 과거 지면 공간의 형태와 여백의 이분법적 게슈탈트 구도가 아니라 다층 레이어들이 비선형적 깊이를 만들어내는 3차원적 복합 구조를 갖게 된다. 이 구조에서 여백이란 형태를 뺀 나머지 공간이 아닌, 겹겹으로 쌓인 심연의 레이어층에서 형태들 사이를 비집고 나온 공간이라는 해석이 가능하다. 따라서 이 여백의 공간은 2차원적 측량의 개념으로는 더 이상 표현 불가능한 인식의 전단계, 즉 감성적 지각 과정을 통해 비로소 가늠되는 공간의 질량이다.

　　감성 지각 측면에서 관찰되는 이른바 해체주의 타이포그래피의 또 다른 특징은 영화적 잔영과 시각적 촉각성이다. 초기 모던의 영화적 상상력은 구태여 오늘날 디지털영상 제작 매체를 이용하지 않더라도 간단한 프로그램을 이용해 지면의 영화적 재구성과 화면 전개가 가능해졌다. 벤야민 시대에 영화에서 느꼈던 '정신 분산적 오락'을 지면으로 옮겨보고자 했던 다다이스트들의 시도는 시대를 건너뛰어 '해체'적 지면 공간에서 시도되었던 영화적 인상 만들기, 즉 '통합으로부터의 해체'를 표현하기 위한 카오스적 디지털 이미지와 활자의 뒤섞기, 중첩, 분해된 효과를 재해석하는 데 있어서

중요한 단서이기도 하다. 또한 이는 벤야민이 말했던 1930년대 광고나 포스터의 지각 방식인 '수직배열'에서 오는 '시각적 촉각성'이 1980년대의 '해체'적 지면 공간에서 보다 '공격성을 띤', 강화된 시각적 촉각성으로 나타난다는 결론으로 안내한다. 이러한 논의는 조형적 측면으로만 해석했던 시각성을 감성 지각의 방식으로 해석해 보았다는 점에서 의의를 찾을 수 있다.

　　결과적으로 이 책에서 끊임없이 밝히고자 했던 이른바 해체주의 타이포그래피가 갖는 유의미성은 마침내 한 시대를 특징짓는 하나의 타이포그래피 양식으로 규정되어야 할 당위성을 찾아내는 것으로 귀결된다. 그것의 출발은 역시 '활자의 이미지화'이다. 이는 초기 모던과 해체주의 타이포그래피를 묶는 연결고리이자 디지털 시대의 다양한 타이포그래피적 시도를 규정하는 핵심어이다. 즉 활자와 이미지의 탈경계화, 이미지의 뒤섞임, 탈그리드화에 따른 그리드의 이미지화, 그리고 지면 공간의 비선형성과 그에 따른 시각적 촉각성 강화를 포용하는 추상명사와도 같다.

　　전형(典型, type)이란 발생한 현상이나 대상에 대한 유사성, 공통점을 개념화한 일종의 공통된 유형(類型)의 다른 말이다. 즉 동질성을 의미한다. 이는 양식을 규정하는 중요한 조건이기도 하다. 저자가 지금까지 분석해온 것은 일관성을 갖춘 동질성을 찾고자하는 긴 여정과도 같다. 그러나 이른바 해체주의 타이포그래피가 동질적인 양식으로 규정되었다고 하기엔 아직 몇 가지 깊고 넘어가야 될 문제점들이 있다. 그것은 작품 분석 기술의 문제, 나아가 자기메시지의 규명이라는 문제가 뒤따르기 때문이다.

　　먼저 제기될 수 있는 문제는 이 책에선 디자인 사조를 논함에 있어 조형론적 작품 분석이나 해석의 방식을 따르지 않았다는

'해체'의 빈 공간을 메우다

점이다. 그래야만 했던 이유는 간단하다. 누차 강조되었듯이 '해체'라는 표현 형식과 그 정체성의 근원인 '해체' 철학과의 괴리가 워낙 커서 저자는 디자인 내부에서 해결할 수 없다는 판단에 이르렀던 것이고, 따라서 그 해결책으로 매체미학과의 조우 가능성을 개진하였다. 결과적으로 매체미학의 발견, 관점을 이 형식에 대입해보는 시도를 하기에 이른 것이다. 따라서 조형 분석만으로는 접근할 수 없었던 그 '무엇'을 매체미학을 통해 이끌어냈으며, 그 자체가 새로운 접근 가능성으로 인정받기를 저자는 소망한다. 아울러 볼츠의 주장대로 '디자인의 주도 과학'[1]의 자격으로 매체미학을 바라본다면 이 해석의 방법은 디자인 이론 접근에 있어 또 하나의 지평을 여는 것이라고 확신한다.

다음으로 제기되는 문제는 소위 해체주의 타이포그래피가 말하는 자기메시지란 무엇일까라는 의문이다. 우리는 앞서 초기 모던 시대와 포스트모던 시대에 있어서 양식의 자기 의미 규정의 차이점을 살펴본 바 있다. 포스트모던의 자기규정이 애매모호하고 불확정적인 측면이 있기는 하나, 상대적으로 해체주의 건축이 견고한 자기메시지를 갖고 있음을 염두에 둔다면 해체주의 타이포그래피 역시 뚜렷한 표현 형식에 걸맞은 분명한 자기규명의 메시지가 있어야 할 것이다.

이에 대해 저자는 단호한 태도로 자기규명의 그 '무엇'을 '디지털(digital)'이라고 보고자 한다. 디지털은 '표지(labelling)'이다.[2] '타이포그래피 혁명', '구텐베르크 은하계', '디지털 혁명'과 같은 단어들은 한 시대, 멀리 보면 한 문명의 개념을 구획 짓는 표지인 것이다. 구텐베르크 은하계는 인쇄 발명과 더불어 즉각적으로 나타나진 않았다. 그러나 디지털의 표지성은 그것을 지각하는 데 그렇게

오랜 시간이 필요하지 않았다. 벤야민, 맥루언, 플루서, 볼츠로 이어지는 매체 이론가, 매체 사상가들의 예지를 통해서 디지털의 위력은 곧바로 증폭되었고 이윽고 우리 문화 현상을 한마디로 압축하는 어휘가 되어버렸다.

디지털의 파괴력을 감안한다면 도대체 소위 해체주의 타이포그래피 디자이너들과 이론가들은 그것을 일찌감치 알아차리지 못했던 것일까? 그 이유는 이 타이포그래피 형식이 매킨토시가 등장했던, 바로 디지털 문화가 태동한 바로 그 시점에 출현했기 때문이라고 본다. 아무런 단서나 예고 없이 들이닥친 이 역사적 상황을 미처 정확히 꿰뚫어볼 준비가 없었던 것이다. 저자는 이를 '해체'적 타이포그래피가 서둘러 앞서 나갔기는 했지만 왜 죽어야 했는지 몰랐던 디지털 문화 최전방의 '척후병' 역할을 한 것으로 비유하고자 한다. 이 맥락이라면 디지털 문화 지형에서 소위 해체주의 타이포그래피는 제1열의 첫 표지의 임무를 수행한 것이다. 따라서 디지털은 이 타이포그래피 형식의 가장 강한 자기메시지이면서, 디지털 문화를 대표한다고 볼 수 있을 것이다.

이상으로 매체미학적 작품해석의 타당성, 자기규명의 관점에 대한 문제 제기에 대해서 디지털 문화에서 차지하는 표지의 위상에 따른 소위 해체주의 타이포그래피의 유의미성, 즉 양식화의 가능성에 대한 논거를 제시하였다. 이즈음에 이르러 저자는 이른바 해체주의 타이포그래피를 '포스트모던 시대에서 디지털 문화의 시작을 알리는 디지털 표지의 자기정체성을 갖추고, 이에 부합하는 활자의 디지털 이미지화라는 이미지 변형과 감성 지각의 일관된 표현 형식을 갖춘 타이포그래피 양식'이라고 정의 내리고자 한다.

'해체'의 빈 공간을 메우다

저자의
끝말

"디지털의 세계는 최상의 포스트모던적 표현 수단이다."[1]

포스트모던은 한동안 시각예술에서 떠들썩했던 실험적인 모든 시도들의 대명사가 되었지만, 어느새 느슨하고 구태의연한 개념으로 퇴색된 것으로 느껴진다. 그럼에도 불구하고 여전히 유효한 이유는 포스트모던 관점에선 새로운 시대라는 것이 결코 혁명적이고 획기적인 시대라고[2] 말할 수 없기 때문이다.

　　　예술가들이 디자이너였던 초기 모던의 시대에 그들은 자신들의 혁신적 시도들을 예외 없이 선언문의 형식으로 공식화하였다. 그 가치를 논하기 전에 그것들은 대체로 계몽의 형식이자 강제의 방식을 취한 주의 주장이었다. 동일성은 더 이상 받아들여지지 않고 '혼성'이라는 포괄적인 미적 범주 안에서 다양화되었고 경계의 간극은 좁아지고 와해되었으며 반면에 그 깊이를 따지지 않았다. 예술과 디자인의 경계가 서서히 사라지고 있다고 말하는 이들은 바로 이 점을 직시하고 있다. 모던의 시대에서 출발하여 기계미학의 기능주의를 거치고, 다시 포스트모던의 시대를 경험하고 있는 길지 않은 디자인의 역사를 통해서 비로소 디자인 영역의 독립을 고취하고자 했던 많은 노력들이 그 근본에서 원인 무효가 될 수 있기 때문이다. 여기서 예술과 디자인, 특히 타이포그래피는 처음부터 한 몸이 아니었던가 하는 반론이 제기될 수 있다.

　　　앞서 킨로스가 바라보는 타이포그래피의 역사는 계몽과 진화의 역사로서 행위 주체인 예술가나 디자이너가 아닌 타이포그래피 그 자체의 보편적 발전에 초점이 맞춰져 있다고 밝힌 바 있다. 하버마스가 포스트모던을 비판했듯이 그의 이론에 밑바탕을 둔 킨로스가 다분히 예술지향적인 해체주의 타이포그래피를 인

정하지 않은 것은 당연하다. 타이포그래피 관련 에세이들을 묶어 2002년 발간한『끝 흘린 텍스트들(Unjustified texts)』에서 그는 소위 해체주의 타이포그래피 디자이너들의 작업을 일컬어 클라이언트와 인쇄소의 중간 입장을 전혀 고려하지 않은 "무지몽매한 행위(obscurantism)"[3]라고 평가절하했다. 그에게 비춰진 해체주의 타이포그래피는 사라져버릴 모래성에 집착하는 허망한 시도이자 하루살이 유행에 불과한 것이다. 계몽의 기술로서 타이포그래피에 이바지할 기술자들은 사회를 발전시켜야 할 책무가 있기 때문이다.

　　　여기서 우리는 또다시 아무런 근거 없이 포스트모던, 해체주의란 용어를 사용하게 된 지각 없음에 대한 반성과 그렇다면 완벽하게 기능주의로 무장한 소통의 커뮤니케이션 미학이 이 현상을 어떻게 해석해줄 수 있을까라는 의구심이 들 것이다. 새삼 이러한 반성과 의구심에서 출발해서 하나의 현상으로만 지나칠 수만은 없는 이 문제적 타이포그래피를 달리 볼 수 있는 방법을 모색하고자 한 것이 이 책을 쓰게 된 동기이다. 그 문제 해결의 가능성으로 선택된 것이 바로 매체미학인 것이다. 그 이유는 매체미학은 기본적으로 포스트모던의 현상을 그것에 매개된 매체의 관점으로 보고 그것이 어떻게 지각되고 수용되며, 그 결과로서 이미지가 갖는 특성을 논하고 있다는 점에서 단서의 가능성을 엿보았기 때문이다.

　　　여기서의 전제는 앞서 본 대로 테크놀로지가 문화로 변이되고 있는 시대적 현상이다. 이 테크노−문화적 변이는 모던에서 포스트모던으로 이행되는 보다 넓은 의미의 변환으로 인식되어 왔다. 그러나 문제는 테크놀로지 내부의 변화가 아니라 그보다는 모든 변화와 변이가 테크놀로지라는 개념 자체의 변화에서 시작된다고 본다는 것이다.[4] 그렇게 본다면 디지털 매체의 속성이 테크놀로지 개

념을 변화시킨 것이므로, 예를 들어 이 포스트모던의 타이포그래피 형식을 해체주의 타이포그래피라고 부르느냐 마느냐가 중요한 것이 아닌 것이다.

디지털 매체의 테크놀로지는 과거 우리의 작업 방식을 완전히 바꾸어놓았을 뿐 아니라, 활자를 포함한 이미지에 대한 작업자의 이해 역시 변화시켰으며 그에 따른 창의성 해석을 새롭게 정의하였다.

다시 요약하면, 이미지는 불안하다는 것이다. 이미지는 디지털 화면에서나 작업 과정에서나 그 대상성이 모호해지고, 특히 중층구조의 레이어 특성에 의해 언제나 변형될 처지에 놓인다. 이는 이미지들끼리의 결합뿐 아니라, 활자가 이미지와 동일시됨으로 발생하는 이미지와 활자 그리고 활자들끼리의 결합으로 진행된다. 이 과정에서 만들어진 화면은 지금껏 알고 있던 방식과는 판이한 '해체'적 지면 공간의 겹겹의 비선형 층위를 통해 수용자에게 분산적으로 지각되는 것이다. 따라서 작품 감상, 즉 몰입에 이르는 과정 역시 과거의 방식과 다를 수밖에 없는 것이다.

흔히 작업자의 처음 아이디어와는 딴판으로 완성되는 이 작업 과정을 통해서 이미지는 만들어진다기보다는 선택되어진다는 표현이 더 적합하다. 다시 말해서 '선택의 한 이펙트'로서 이미지는 선택되어지는 것이다. 따라서 문제의 창의성은 창발성으로 해석되어야만 한다. 창발성은 질적인 변화를 겪게 되는 무수한 단계의 복잡성을 통해 마치 요란한 진동 속에서 갑자기 뚫고 나오는 어떤 이펙트가 만들어지는 과정이다. 이 창발성은 우연적 직관이 동반되므로 심층적이라기보다는 표피적이다.

이러한 매체미학적 분석 결과 소위 해체주의 타이포그래피가 발생한 것은 우연이 아니다. 또한 그 시작의 시기가 단지 매킨

토시가 디자인계에 등장한 시점이어서 그런 것도 아니다. 테크노-문화의 변이 과정에서 설명했듯이 이는 테크놀로지 자체가 아닌 테크놀로지라는 개념 자체의 변화에서 온 현상으로 보는 것이 옳기 때문이다.

정작 공교롭고 우연인 사건은 이 디지털 속성의 타이포그래피에 해체주의라는 접두어가 따라다니게 된 것이다. 해체주의라고 불리게 된 이 타이포그래피 형식은 도무지 정체불명의 것이라 이를 마땅히 규명할 이론적 바탕도 없다는 것이다. 한마디로 치명적이다. 해체주의 철학의 텍스트에 대한 사전 논의도 없이 말 그대로 '해체'라는 인상만 줄 수 있다면 해체주의로 분류될 수 있었던 시기에 저질러진 과오였다.

이 책은 이미 그렇게 부르게 된 '해체'라는 접두어를 떼어버리고 새로운 이름을 붙여주겠다는 의도에서 시작된 것은 아니다. 그러나 그럴 수밖에 없는 상황에 대해 다음의 비유가 적절할지 모르겠다. 성년이 다 된 청년이 탄생의 비화를 알게 되고 마침내 주위의 도움으로 원래 성씨를 되찾아 이름이 바뀌게 되었다고 하자. 그러나 지나온 세월 동안 이전 이름에 익숙해져 있던 세상 사람들은 무관심으로 일관하므로 일일이 쫓아다니면서 이제 과거의 내가 아니라고 새 이름으로 불러달라고 간청한다. 그러나 그것은 이미 굳어버린 고정관념을 바꾸려는 것이므로 쉽지 않다. 여기서 저자는 그렇더라도 이 과정은 반드시 거쳐야 될 통과의례라고 생각하는 것이다. 새 이름으로 기억되지 못할지언정 무엇이 잘못되었는가에 대해서는 정확히 알려야 될 필요가 분명 있기 때문이다. 이른바 해체주의 타이포그래피의 정체성을 규명하고 동시에 매체미학을 통해서 다시 정의된 하나의 타이포그래피 양식, 즉 포스트모던의 전형을

212

반영하는 디지털 타이포그래피의 한 양식으로 재조명하여 제자리를 찾아주기 위한 노력은 그렇게 시작된 것이다.

이제 타이포그래피의 애매한 자리매김, 즉 예술과 디자인의 불분명한 경계선상의 불안한 위치에 대한 대안을 논의할 순서이다. 물론 매체미학을 통해서이다. 매체미학은 매체의 변천을 다루는 매체 이론이다. 따라서 다음 세대에 어떤 예상치 못한 새로운 매체가 출현하더라도 그것이 매체인 이상 줄곧 매체미학의 대상이 될 것임은 자명하다. 지금까지 살펴 본 매체미학과 관련해서 타이포그래피에 대한 언급이나 비중이 적지 않았음을 상기할 때, 문자 문화에서 이미지 문화로의 이행에 있어서 '활자 이미지화'가 내포하는 타이포그래피의 메시지, 그것으로부터 얻게 되는 영감은 다가올 세대에도 끊이지 않을 것이다. 따라서 타이포그래피는 다양한 방식으로 나타나고 설명되며 그 중요성이 부각될 것이다.

다시금 '디자인의 과학'으로서의 매체미학의 출현이 멀지 않았으며, 나아가 미적인 분야를 망라한 다방면의 학문에서 매체미학이 주도과학이 될 것임을 말했던 볼츠의 주장을 상기하도록 하자. 이는 매체미학의 연구 대상이 종전의 예술과 디자인의 영역이 통합되고 있음을 전제로 하고 있다. 이러한 통합된 예술 개념을 전적으로 받아들인다면 디자인, 그 중에서도 타이포그래피는 디자인과 예술의 불분명한 경계선상에서 정체성의 혼란을 감수해야 할 이유가 근본적으로 사라지게 될 것이다. 이로 말미암아 과거 디자인의 영역을 공고히 하고자 했던 노력들이 수포로 돌아가는 것도 아니다. 그렇다고 매체미학적인 해석만으로 디자이너로서 예술가이라는 발상의 전환이 그렇게 간단하게 이루어질 것이라는 것을 말하는 것은 더더욱 아니다. 그러나 하나의 실현 가능성이다.

무엇보다 여기서 중요한 것은 타이포그래피, 나아가 디자인의 이론을 정립하고자 하는 노력에 대해 진중하게 생각해보아야한다는 사실이다. 이론의 목적과 그 의미가 때로는 상당히 의심스러울지라도, 적어도 그 필요성에 대해서는 부정하기 어려울 것이다. 모든 실천은 언어적 차원의 담론 형식으로 구체화되고 공고히 되는 과정을 통해서 비로소 자리매김을 하기 때문이다. 타 분야와 비교할 때 디자인 담론은 뚜렷한 차별화도 개념적인 적확함도 갖추지 못했던 것이 지금까지의 현실이다. 이른바 해체주의 타이포그래피의 정체성에 대해서 디자인계에서 먼저 이론적 접근이 있었더라면, 이 책에서처럼 이런 허점투성이 디자인이 생겨난 원인을 연구 대상으로 삼는 일은 진작에 없었을 것이기 때문이다.

결과적으로 저자의 노력은 소위 해체주의 타이포그래피의 허점들을 통해 그 간극을 메우려는 하나의 이론적 시도인 것이다. 이는 '활자 이미지화'라는 중심축이자 연결고리로 일관되는 타이포그래피 역사에 있어서 포스트모던의 한 전형으로서 디지털 속성을 기반으로 두드러진 영향력을 행사했던 한 타이포그래피의 엄연한 존재감을 자리매김이자 동시에 하나의 현상으로서가 아닌 양식화의 가능성을 논구하고자 한 것이다. 관심있는 독자라면 첫머리에서 인용했던 '디지털의 세계가 최상의 포스트모던적 표현 수단'이라는 문구를 다시 한번 상기해주었으면 한다.

주석

들어가는 글

1. Hebert Spencer, *Pioneers of Modern Typography*, London: Lund Humphries,1969, p.11.

2. Robin Kinross, *Modern Typography: an Essay in Critical History*, London: Hyphen Press, 1992, p.8.

3. Marshall McLuhan, *The Medium is the Massage: An Inventory of Effects*, Bantan Books, 1967. 「미디어는 마시지다」, 김진홍 옮김, 커뮤니케이션북스, 2001, 8쪽.

4. Marshall McLuhan, *Understanding Media: The Extensions of Man*, Ginko Press, 1964. 「미디어의 이해」, 박정규 옮김, 커뮤니케이션북스, 1997, 92쪽.

1. 해체주의 타이포그래피, 그 정체성에 대한 의문

1. Steven Heller and Marie Finamore(ed.), *Design Culture: An Anthology of Writing from the AIGA Journal of Graphic Design*, The Allworth Press and AIGA, 1997. 엘렌 럽튼, 「해체주의에 대한 사후 평가?」, 「디자이너의 문화 읽기」, 장미경 옮김, 시지락, 2004, 170쪽.

2. Charlie Gere, *Digital Culture*, London: Reaktion Books, 2002. 「디지털 문화, 튜링에서 네오까지」, 임산 옮김, 무비박스, 2006, 235–239쪽.

3. 그는 디지털 테크놀로지와 디지털 문화의 관계에 대해 테크놀로지가 문화에 영향을 미치는 것이 아니라 문화의 어떤 필요성이나 잠재력이 테크놀로지를 촉발시켰다고 본다.

4. Charlie Gere(2002), 236쪽.

5. Heinrich Klotz, "Drawing 20th-Century Architecture", in: *Architectural Design*, 59 vols, London, 1989, pp.31–34.

6. Jonathan A. Hale, *Building Ideas: An Introduction to Architectural Theory*,Chichester: Willey, 2000, p.70.

7. Rick Poyner, *No More Rules: Graphic Design and Postmodernism*, Lawrence King Publishing, 2003. 「6개의 키워드로 풀어본 포스트모던 그래픽 디자인」, 민수홍 옮김, 시지락, 2007, 28쪽.

8. Andrew Darly, *Visual Digital Culture*, London: Routledge, 2003. 「디지털 시대의 영상 문화」, 김주환 옮김, 현실문화연구, 2003, 15쪽.

9. 이 같은 초기 모던 타이포그래피의 분명한 자기 현시와 비교했을 때 소위 해체주의 타이포그래피 형식은 물론 포스트모던의 시대성을 반영하고 있지만 디자이너들의 주관적 신념에 따른다기보다는 그들의 조형 표현에 큰 영향을 준 디지털의 기술적 특성이 보다 적극적으로 개입된 것이었다. 따라서 1980년대가 디지털 시대의 초기라는 점을 감안하면 그들은 자신들의 작품을 특징짓는 디지털 기술의 중요성, 즉 기술에 대한 근본적 개념의 변화를 충분히 지각하지 못하였을 것이므로 자기 형식에 대한 정체성의 확인이나 의미 규정에 대해 당연히 유보적인 태도를 취했을 것으로 본다.

10. Robin Kinross(1992), pp.10–11.

11. Robin Kinross, *Unjustified Texts*, London: Hyphen Press, 2002, p.352.

12. 킨로스의 모더니티는 하버마스의 사회진화론으로 설명될 수 있다. 하버마스는 예술 양식과 같은 '집합적 주체'의 역사보다 사회 구조나 발전에 있어서 '보편적 능력의 진화'를 우선시한다. 이 같은 관점에서 사회의 통시적 진행은 발달 논리의 차원에서 재구성되는 학습 과정이 있을 수 있으므로 진보라기보다는 다양한 방향으로의 발전이나 진행 상태, 즉 진화라는 말이 더 적합하다.
R. Roderick, *Habermas and the Fountain of Critical Theory*, Houndmills: Mcmillan, 1986, p.71.

13. Rick Poyner(2003); 민수홍 옮김, 32쪽.

14. 같은 책, 54쪽.

15. 미국의 디자인 평론가 필립 B. 맥스는 『그래픽 디자인의 역사(A History of Graphic Design)』의 세 번째 증보판에서 따로 '디지털 혁명'이라는 하나의 장을 마련했을 정도로 당시의 디지털 테크놀로지에 대한 열광적 분위기를 자세히 전하고 있다.
Philip B Meggs, *A History of Graphic Design*, 3rd edn., John Wiley & Sons, 1998. 『그래픽 디자인의 역사』, 황인화 옮김, 서울: 미진사, 2007, 517쪽.

16. 번과 비테는 초기에는 디지털의 긍정적인 측면에서 해체주의 타이포그래피에 대한 막연한 해석을 시도했고 얼마 후 1990년 디자인지 『프린트(Print)』에 기고한 『멋진 신세계(A Brave New World)』에서는 나름 논리를 갖추고 해체주의와의 연결을 시도했다. 반면에 맥스는 해체주의 타이포그래피에 대한 긍정 또는 부정보다는 디지털의 폐해에 대해 논하다가 1991년 잡지 『스텝 바이 스텝 그래픽스(Step-by-Step Graphics)』 기고에선 그 존재를 인정했을 뿐 아니라 해체주의와의 연계선상에서의 분석을 시도한 바 있다.

17. Gerard Memorz, "Deconstruction and the Typography of Books", in: *Baseline*, Issue 25, London, 1998, p.42에서 재인용.

18. 같은 책, p.42.

19. Rick Poyner(2003); 민수홍 옮김, 59쪽.

20. Ellen Lupton and Abbott Miller, "Deconstruction and Graphic Design: Hi- story Meets Theory", in: *Visible Language* 28: 4, New York, 1994, p.353.

21. Gerard Memorz(1998), p.42.

22. Rick Poyner(2003); 민수홍 옮김, 63쪽.

23. 형이상학적 이항 대립이란 음성과 문자, 기의와 기표, 남과 여 등 여러 가지 과학적 개념들과 일상적 언어에서 대응되는 짝의 관계를 말한다.: 김상환, 『해체론 시대의 철학』, 문학과 지성사, 1996, 172쪽.

24. 같은 책, 160-172쪽.

25. Christiopher Norris, *Jacques Derrida*, Harper Collins Publisers, 1987. 『데리다』, 이종인 옮김, 시공사, 1999, 94-95쪽 참조.

26. Jacques Derrida, *De la grammatologie*, Les Éditions de Minuit, 1967.

『그라마톨로지에 대하여』, 김웅권 옮김, 동문선, 2004, 19쪽.

27. 매체미학자인 볼츠는 책의 종말의 개념을 도출하기 위해 그가 쓴 책, 『구텐베르크 은하계의 종말: 새로운 커뮤니케이션의 상황들』에서 데리다 철학의 출발점인 근원문자에 대해 소상하게 설명하고 있다. 아래의 내용은 위 책의 제5장 지식디자인에서 해체주의에 관한 부분을 정리 요약한 것이다.
(Norbert Bolz(1995a), 238-246쪽):
플라톤은 문자에 의거한 주관적 의견과 구어적인 대화적 진리의 대립 구도에서 문자로 기록된

것은 의미의 무차별적 혼란을 초래하므로 '로고스의 진리(Logos alethes)'와 필적할 수 없다고 보았다. 데리다에 따르면 이러한 진리는 로고스와 음성의 통일체로서 구축되는 로고스 중심의 역사 개념을 형성하고 플라톤과 더불어 문자의 추방이 시작되었다고 본다. 즉 로고스 중심의 역사는 단지 문자로서 기록될 수 없다. 따라서 그는 로고스의 순수한 현전과의 살아 있는 대화를 통해서 문자의 흔적을 지적하려 했는데 그것은 뉴 미디어와 컴퓨터 테크놀로지 시대에 이르기까지 삼천 년 동안 지속되어온 로고스 음성주의의 질식 상태를 진단하는 과정인 것이다.

시니피앙의 삭제로 점철된 철학사에 있어 책의 형식을 분해해버리는 데리다의 문자는 일종의 선험적 차이, 즉 어떤 부재의 현전과 어떤 현전의 지연이 발생하는 원동력이자 흔적인 셈이다. 그는 이렇게 어떤 경계를 나누는 것으로서 근원문자(혹은 원문자, archi-écriture)를 명시하고 이로부터 차이의 발생 가능성을 열어놓는다. 이것이 그의 신조어 '차연(differance)'의 의미이며 이는 모든 변증법을 지양하는 해체를 위해서 고안되었다. 여기서 유예와 보충의 간격인 차연은 데리다가 생각하는 문자가 창발하는 장소이다. 철학은 문자라는 매체 속에서 시니피앙을 지워버리는 문자의 움직임이다. 데리다는 니체와 프로이트, 하이데거에 의지하게 되고, 먼저 니체로부터 빌려온 흔적은 이미 쓰여진 외면으로 들어나는 의미의 유희 공간이자 그것은 현전하면서도 부재하는 것으로서 기억과 같은 일종의 근원적 문자(écriture)를 통해서만 사고가 가능하다. 프로이트로부터 가져온 '길내기(Bahnung)'에서 문자는 일종의 의도적인 목적을 갖고 있으므로 스스로 낯선 질료를 통해 하나의 차이를 만들어내어 자신의 고유한 공간을 열어 보인다. 그 틈이 만들어내는 것이 흔적이 된다. 다시 말해 차이가 지연에 개입함으로써 데리다의 차연은 흔적이 되는 셈이다. 여기서 중요한 것은 어떤 형식의 형성에 관여되는 흔적은 감각적으로 지각 가능한 그 어떤 것과도 혼동되어서는 안 된다는 사실이다. 흔적은 그 어디에도 표면상 드러나지 않고 단지 그 흔적인 일반적인 재현물인 문자를 통해서만 나타난다. 즉 근원문자의 길내기를 통해서만 현전으로 자리 잡게 된다. 아 문자의 흔적은 언어의 발음을 통해서 환원되지 않는다. 이는 파악될 수 없는 흔적과 살아 있는 자기 현존과의 대화의 거리에 있는 근원문자의 고유 공간에 자리 잡고 있기 때문이다.

28. 같은 책, 20쪽.

29. 같은 책, 18쪽.

30. Ellen Lupton and Abbot Miller(1994), p.350.

31. 같은 책, p.353.

32. 같은 책, p.351.

33. Gerard Memorz(1998), p.42.

34. 같은 책, p.44.

2. 활자 이미지화와 매체미학과의 조우

1. Steven Heller(ed.), *Looking Closer*, New York: The Allworth Press, 1997.
 Chuck Byrne and Matha Witte, 「멋진 신세계: 해체주의의 이해」, 『왜 디자이너는 생각하지 못하는가?』, 김은영 옮김, 정글, 1997, 48쪽.

2. 『에미그레(Emigre)』는 1983년 루기 반데라스(Rudy Vanderas)와 주자나 리코(Zuzana Licko)가 창간한 대안적 문화의 타이포그래피 잡지로서 매킨토시 출범 이래 디지털 타이포그래피와 그래픽 디자인의 기수로 발전해나갔다. 소위 해체주의 타이포그래피를 소개하고 전파하는 데 주력했으며 이 잡지의 디자인 역시 대표적인 '해체' 스타일로 디자인된 것으로 이론가들로부터 평가받고 있다. 일반적으로 『에미그레』라고 말할 때 이 잡지에 관여했던 두 사람과 참여 디자

이너들, 그리고 그들의 소위 해체적 스타일을 전체적으로 이르는 말로 사용되고 있다.

3. 『6개의 키워드로 풀어본 포스트모던 그래픽 디자인』, 이는 한국어 번역판의 제목이다. 포스트모던의 난해함으로 제대로 기술되지 못했던 동시대 타이포그래피 이론 및 역사서의 성격을 갖고 있는 이 책은 포스트모던 타이포그래피를 기원, 해체, 차용, 테크노, 저자성, 대립의 6가지로 나누고 있다.

4. Marshall McLuhan(1964), 박정규 옮김, 25−27쪽 참조:
맥루언에 따르면 핫 미디어(hot media)는 단일 감각을 높은 정세도까지 확장하므로 자료가 충족되어 있는 상태라서 수용자가 관여, 간섭, 참가할 수 있는 여지가 별로 없다. 반대로 쿨 미디어(cool media)는 수용자가 참여, 관여할 수 있는 여지가 상대적으로 높다. 라디오는 수용자가 수동적이어야 된다는 점에서 핫 미디어이고 전화는 그에 비해 쿨 미디어이다. 또 표음문자인 알파벳은 핫 미디어인 반면, 상형문자나 표의문자는 쿨 미디어이다. 활자에 있어서도 과거의 납활자는 수용자가 전혀 관여할 수 없다는 점에서 '핫(hot)'하고 같은 활자라도 오늘날의 디지털 활자는 수용자 임의대로 조절하고 심지어 변용될 수 있는 여지가 많으므로 '쿨(cool)'하다고 할 수 있다.

5. Abbott Miller, "Word Art", in: *Eye*, Croydon, 1993, p.34.

6. Timothy Samara, *Making and Breaking Grid*, Gloucester: Pageone, 2006, p.115.

7. Jon Wozencroft, *The Graphic Language of Neville Brody*, London: Thames Hudson, 1988, p.18.

8. John A. Walker and Sarah Chaplin, *Visual Culture: an Introduction*, Manchester: The Manchester University Press, 1997. 『비주얼 컬처』, 임산 옮김, 루비 박스, 2004, 355쪽.

9. R. L. Rusky, *High Techne*, Universtiy of Minnesota Press, 1999. 『하이테크네−포스트휴먼 시대의 예술, 디자인, 테크놀로지』, 김상민 외 옮김, 시공사, 2004, 11쪽.

10. John A. Walker and Sarah Chaplin(1997); 임산 옮김, 357쪽.

11. Charlie Gere(2002); 임산 옮김, 16쪽.

12. Pierre Révy, *Cyberculture*, Paris: Les Editios Odile Jacob, 1997.
『사이버 문화 컬처』, 김동윤·조준형 옮김, 문예출판사, 2000, 44쪽.

13. 심혜련, 『사이버스페이스 시대의 미학』, 살림, 2006, 24쪽.

14. Vilém Flusser, *Für eine Philosophie der Fotografie*, European Photography, 1994. 『사진의 철학을 위하여』, 윤종석 옮김, 커뮤니케이션북스, 1999, 16쪽.

15. 독일어 Bild는 이미지와 유사한 영상, 형상의 의미가 있어서 '기술적 영상', '기술적 형상'으로 번역되기도 한다.

16. Walter Benjamin, *The Work of Art in the Age of Mechanical Reproduction*, 1936. 『발터 벤야민의 문예이론』, 반성완 편역, 민음사, 1983, 204쪽.

17. 강태완, 「매체시대의 예술에 대한 고찰」, 『매체미학』, 나남출판사, 1998, 192쪽.

18. 이미지는 대상의 어떤 성질이나 조형적 특성을 규정하는 아우라 측면의 의미에서 주로 사용되나, 종종 형상과는 전혀 상관없는 언어적 혹은 정신적인 이미지인 '심상(心像)'을 의미하기도 한다. 이미지 연구와 관련 학문 분야 역시 언어학, 기호학, 미학 등 거의 전 분야에 걸쳐 있고 이미지와 관계된 단어들 역시 기호, 상징, 메타포, 표상, 형상 등 표현의 대상에 따라 나열할 수 없을 정도로 다양하다. 이미지의 어원은 가장 핵심적인 단어로써 무엇과 무엇이 닮음을 뜻하는 아이콘(그리스어eikon/icon)이 있고 오늘날의 이미지와 동의어로 쓰이는 라틴어 어원의 '이마고(imago)'가 있다. 또한 가시적인 형태를 지칭하는 경우에 독일어의 빌트(bild)와 게슈탈트

(gestalt), 영어의 그림(picture)와 패턴(pattern), 형(form)이 있다. 유평근·진형준,『이미지』, 살림, 2001, 22–23쪽 참조.

19. 유평근·진형준(2001), 73쪽.

20. Martin Joly, *Introduction a L'analyse de L'image*, 1994.『영상이미지 읽기』, 김동윤 옮김, 문예 출판사, 1999, 14쪽 재인용.

21. 이미지는 닮음과 우사, 상사를 기준으로 그래픽적(그림·조각·도안), 광학적(거울·투사상), 인지적(감각자료·감각형성·외양), 심적(꿈·기억·관념·환영), 언어적(은유·기술)의 유형으로 나뉘며 그래픽, 조각적, 건축적 이미지는 미술가들에게, 광학적 이미지는 물리학에, 지각적 이미지는 생리학자, 신경학자, 심리학자, 미술사가, 광학연구자, 심적 이미지는 심리학과 인식론에, 언어적 이미지는 문학과 기호학들의 경계 영역을 형성한다. 위 본문의 플라톤의 정의는 광학적 이미지에 해당된다.: W.J.T. Mitchell, *Iconology: Image, Text, Ideology*, The Universtiy of Chicago Press, 1985.『아이코놀로지: 이미지, 텍스트, 이데올로기』, 임산 옮김, 시지락, 2005, 23쪽.

22. Philip B. Meggs, *Type and Image*, New York: John Wiley & Son, 1992, p.1.

23. 김성도,「말·글·그림·융합기호학의 서설」,『영상문화와 기호학』, 문학과 지성사, 2000, 50쪽.

24. 전자는 그래픽적 이미지이고 후자는 광학적, 혹은 감각적 이미지라고 볼 수 있다.

25. 고위공,「비교문예학과 매체비교학」,『텍스트와 형상, 예술의 학제 간 연구를 위한 고찰』, 미술문화, 2005, 34쪽 재인용.

26. W.J.T. Mitchell(1985); 임산 옮김, 시지락, 2005, 45쪽.

27. 같은 책, 45쪽.

28. 김성도(2000), 49쪽.

29. Martin Joly(1994); 김동윤 옮김, 52쪽.

30. 같은 책, 168쪽:
 텍스트의 정박 기능은 이미지의 필연적인 다의성을 텍스트의 간섭을 통해서 광고의 이미지가 지향하는 메시지를 효과적으로 마무리하는 것이고, 중계 기능을 이미지 표현의 한계나 결핍을 보완하고자 언어 메시지가 강력하게 개입하는 상황을 말한다.

31. 『도상학과 도상해석학』, 에케하르트 캐멀링 편집, 이한순 외 옮김, 사계절, 1997, 406–407쪽.

32. 같은 책, 408쪽.

33. 김성도(2000), 80쪽.

34. Wolfgang Welsch, *Grenzgäng der Ästhetik*, Stuttgart: Philipp Reclam jun Gmbh, 1996.『미학의 경계를 넘어』, 심혜련 옮김, 향연, 2005, 145쪽.

35. 심혜련(2006), 27–28쪽 참조.

36. W. Welsch(1996); 심혜련 옮김, 146쪽.

37. 같은 책, 147쪽.

38. 매체는 그 쓰임이 광범위하고 일반적으로 쓰이는 말이나 좁은 의미에서 매체는 말이나 책, 텔레비전, 컴퓨터와 같이 기술적으로 확장, 구성된 것을 의미한다.
 시각화나 구체적 물질 속성을 의미할 때는 매체, 통상 전달을 뜻하는 것으로 의미의 소통체를 가리킬 때는 미디어라고 구분해서 부르기도 한다. 매체를 멀티미디어라고 사용할 경우는 재료나 기술적 측면이, 매스미디어라고 할 경우는 의미 전달의 측면이 보다 강조된다.

39. 심혜련(2006), 18쪽.

40. 같은 책, 28쪽.

41. W. Welsch(1996); 심혜련 옮김, 161-163쪽.

42. 심혜련(2006), 29쪽 재인용.

43. N. Luhmann(1984), Solziologische Auf Klärung Bd.2, S. 176:
Norbert Bolz(1995b), *Am Ende der Gutenberg-Galaxies: Die neuen Kommunikation-sverhältnisse*, Wilhelm Fink Verlag. 「구텐베르크-은하계의 끝에서 새로운 커뮤니케이션 상황들」, 윤종식 옮김, 문학과 지성사, 2000, 72쪽에서 재인용.

44. 김성재 외, 김성재, 「미학적 커뮤니케이션-대중매체 수용자의 미학적 능력」, 「매체미학」, 나남출판, 1998, 17쪽.

45. Norbert Bolz, *Das Kontrollierte Chaos*, Econ Verlag, 1995a. 「컨트롤된 카오스: 휴머니즘에서 뉴미디어의 세계로」, 윤종식 옮김, 문예출판사, 2000, 158쪽.

46. 같은 책, 248쪽.

47. Wolfgang Welsch(1996); 심혜련 옮김, 118-119쪽.

48. 같은 책, 119쪽.

49. 발터 벤야민, 「발터 벤야민의 문예이론」, 김성민 옮김, 민음사, 1983, 204쪽:
"어느 여름날 오후 휴식을 취하고 있는 자에게 그림자를 던지고 있는 지평선의 산맥이나 나뭇가지를 보고 있노라면, 우리는 이 순간 이 산, 이 나뭇가지가 숨을 쉬고 있다는 느낌을 받는다. 이러한 현상을 우리는 산이나 나뭇가지의 분위기가 숨을 쉬고 있다고 말할 수 있을 것이다."

50. 같은 책, 204쪽.

51. 같은 책, 220쪽.

52. Ralf Schnell, *Zu Geschite und Theorie audiovisuelle Wahmehmungsformen*, 2000. 「미디어 미학」, 강호진 외 옮김, 이론과 실천, 2005, 204쪽.

53. 같은 책, 41쪽 재인용.

54. 같은 책, 51쪽 재인용.

55. 발터 벤야민(1983), 226쪽.

56. Ralf Schnell(2000); 강호진 외 옮김, 283쪽.

57. Marshall McLuhan(1964); 박정규 옮김, 425-426쪽.

58. 같은 책, 122쪽.

59. 같은 책, 366쪽:
맥루언은 빛의 충격에 대해서 텔레비전의 스크린은 곧 시청자 자체라고 보고 이 시청자는 제임스 조이스의 표현을 빌자면, '영혼의 피부에 무의식적 암시'를 스며들게 하는 '빛의 여단공격'을 받는다는 비유를 하고 있다.

60. Wolfgang Welsch(1996); 심혜련 옮김, 162쪽.

61. 심혜련(2006), 39쪽.

62. T. W. Adorno, "Vorrede zur Dritten Aussage", in: *Dissonanzen, Musiknin der verwalteten Welt*, 1991. 「미학 이론」, 홍승용 옮김, 문학과 지성사, 1995, 36쪽.

63. 심혜련(2006), 71쪽 참조.

64. Walter Benjamin(1936); 반성완 편역, 207-209쪽 참조.

65. Norbert Bolz(1995b); 윤종석 옮김, 211쪽.

66. Andrew Darley(2000); 김주환 옮김, 15쪽.

67. Norbert Bolz(1995b); 윤종석 옮김, 211쪽.

68. 같은 책, 101쪽.

69. 같은 책, 248쪽.

70. 같은 책, 198쪽.

71. 같은 책, 202쪽.

72. 같은 책, 211쪽.

3. 문자와 이미지의 시대적 지형

1. Vilem Flusser(1994); 윤종석 옮김, 15쪽.

2. Vilem Flusser, *Kommunikologie*, Edith Flusser, 1996. 『코무니콜로기』, 김성재 옮김, 커뮤니케이션북스, 2001, 90쪽.

3. Marchall McLuhan(1964); 박정규 옮김, 96쪽.

4. 같은 책, 99쪽.

5. Vilem Flusser(1994); 윤종석 옮김, 9쪽.

6. 같은 책, 11쪽.

7. 같은 책, 82쪽.

8. 같은 책, 289쪽.

9. Vilem Flusser(1996), 김성재 옮김, 119쪽.

10. 같은 책, 125쪽.

11. Vilem Flusser(1994); 윤종석 옮김, 133쪽.

12. 김성재, 「탈문자 시대의 매체교육: 플루서의 코드 이론과 매체 현상학을 중심으로」, 『문화예술교육연구』, 제1권 제1호, 2006년 10월, 75쪽.

13. Vilem Flusser(1996); 김성재 옮김, 119쪽.

14. Vilem Flusser(1994); 윤종석 옮김, 9쪽.

15. Marchall McLuhan(1964); 박정규 옮김, 97쪽.

16. Pierre Levy(1997); 조준형 옮김, 12쪽.

17. Vilem Flusser(1996); 김성재 옮김, 143쪽.

18. 같은 책, 94쪽.

19. 같은 책, 135쪽.

20. Vilem Flusser(1994); 윤종석 옮김, 15쪽.

21. Vilem Flusser(1996); 김성재 옮김, 102쪽.

22. Werner Faulstich, *Medien zwischen Herrschaft und Revolte*, Geschite der Medien, 1998.

『근대 초기 매체의 역사』, 황대현 옮김, 지식의 풍경, 2007, 15쪽.

23. Walter J. Ong, *Orality and Litercy: The Echnologizing of the Word*, 1982.
 『구술 문화와 문자 문화』, 이기우·이명진 옮김, 문예출판사, 1995, 197–202쪽.

24. Norbert Bolz(1995b); 윤종석 옮김, 248–250쪽.

25. Vilem Flusser, *Die Schrift: Hat Schreiben Zukunft?*, European Photography, 1987. 『디지털 시대의 글쓰기』, 윤종석 옮김, 커뮤니케이션스북스, 1998, 85쪽.

26. Pierre Levy(1997); 조준형 옮김, 29쪽.

27. Nina S. Hellerstein, "Paul Claudel and Guliamme Apollinaire as Visual Poets: Ideogrammes codentaux and Calligrammes", in: *Visible Language* XI 3(summer 1977), Ohio, 1977, p. 246.

28. Nina S. Hellerstein(1977), p. 232.

29. Vilem Flusser(1994); 윤종석 옮김, 15쪽.

30. 같은 책, 16–17쪽.

31. 같은 책, 20쪽.

32. 같은 책, 20쪽.

33. Norbert Bolz(1995b); 윤종석 옮김, 251쪽.

34. Norbert Bolz and Willem van Reijen(1991); 김득룡 옮김, 97쪽.

35. 벤야민의 촉각적 수용이란 우리가 거리나 공공장소에 게시된 광고물을 대하는 상황에 대한 지각의 방식에 대한 정의로서, 이는 실제적인 촉각이라기보다는 신체적으로 지나치듯 대상물을 파악하게 되는 상황을 말한다. 이는 2차원의 읽기 방식이 아니고 3차원의 촉각적 수용의 방식이라고 말할 수 있다.

36. Norbert Bolz(1995b); 윤종석 옮김, 260쪽.

37. 같은 책, 200–201쪽 참조.

38. Sophie Lissitzky-Küppers, *El Lissitzky Life, Letters, Texts*, Greenich: New York Graphic Society, 1968, p. 359.

39. Vilem Flusser, *Die Revolution der Bilder*, Bolman, 2004. 『그림의 혁명』, 김현진 옮김, 커뮤니케이션북스, 2004, 278쪽.

40. 같은 책, 278쪽.

41. Norbert Bolz(1995a); 윤종석 옮김, 151쪽.

42. Steven Holtzman, *The Aesthetics of Cyberspace*, 2002. 『디지털 모자이크』, 이재현 옮김, 커뮤니케이션북스, 2002, 208쪽 재인용.

43. Norbert Bolz(1995a); 윤종석 옮김, 255쪽.

4. 디지털 이미지의 속성과 활자의 디지털 이미지화

1. Nicholas Negroponte, *Being Digital*, New York: A.Knopf, 1995. 『디지털이다』, 백욱인 옮김, 박영률출판사, 1995, 93쪽.

2. Nicholas Negroponte(1995); 백욱인 옮김, 101-102쪽.

3. 그림의 기본요소를 의미하는 picture와 element에서 따온 조어.

4. 이를 래스터 디스플레이(raster display) 방식이라고 한다. 화면을 격자 모양으로 나열된 화소의 집합으로 모델화한 그래픽. 색채를 띤 면이나 입체, 나아가 미세한 것까지 표현할 수 있으며, 메모리의 저가격화로 현재 컴퓨터 그래픽의 주류를 이루고 있다.

5. Andrew Darley(2000); 김주환 옮김, 26-27쪽.

6. 심혜련(2006), 104쪽.

7. Vilém Flusser, *Lob der Oberflächlichkeit-Für eine Phänomenologie der Medien*, 1983. 『피상성 예찬』, 김성재 옮김, 커뮤니케이션북스, 2004, 275쪽.

8. William J. Mitchell, *The Reconfigured Eye: Visual Truth in the Post Photographic Era*, 1992. 『디지털 이미지론』, 김은조 옮김, 아이비스, 1997, 46쪽.

9. Norbert Bolz(1995a); 윤종석 옮김, 350쪽.

10. Norbert Bolz(1995a); 윤종석 옮김, 276쪽.

11. 김성재, 「기술적 형상의 미학과 새로운 매체현실」, 『매체미학』, 나남출판, 1998, 95쪽.

12. Jean Baudrillard, *Simulacres et Simulation*, Editions Galilée, 1981.
『시뮬라시옹』, 하태환 옮김, 민음사, 2001, 12쪽.

13. 심혜련(2006), 107쪽.

14. 심혜련(2006), 117쪽:
새로운 디지털 예술에 대한 논의가 진행되고 있는 현 상황에서 디지털 이미지로만 가능한 예술형식에 대한 논의가 있을 수 있다는 것을 완전히 배제할 수는 없다.

15. Norbert Bolz(1995b); 윤종석 옮김, 7쪽.

16. Norbert Bolz(1995b); 윤종석 옮김, 7-8쪽 참조.

17. Norbert Bolz(1995b); 윤종석 옮김, 55쪽.

18. Norbert Bolz(1995b); 윤종석 옮김, 72쪽.

19. Norbert Bolz(1995b); 윤종석 옮김, 75-76쪽 참조.

20. 복합적인 테크닉의 사용을 통해서 최종적으로 직관적 우연에 의해 선택되어지는 작업과정을 통해서 창의성이 나타날 때, 이는 창의성이라기보다 창발성이 드러났다고 보는데 이 과정을 볼츠는 간단히 줄여서 '선택된 테크닉들에 의한 효과로 드러난 창의성'이라고 말하는 것이다. 연구자는 이때 지금까지 우리에게 익숙한 언어적 인식의 과정이 감각(우연적 직관)과 합치되는 과정, 즉 선형적 사고를 보충하는 감성적 지각과의 결합(합치)의 과정에 기술이 절대적 영향을 미치는 것이라고 본다. 이 과정을 설명하기 위해 볼츠는 루만의 커뮤니케이션 이론을 도입했다.

21. Norbert Bolz(1995b); 윤종석 옮김, 23쪽.

22. Norbert Bolz(1995a); 윤종석 옮김, 350쪽.

23. 볼츠가 강조하는 말레비치 절대주의(Suprematism)가 대표적인 예로서, 말레비치는 직관적으로 비대상의 캔버스를 생각해냈고 그의 회화에 등장하는 기하 조형들은 그러한 비대상의 상징이다.

24. Norbert Bolz(1995a); 윤종석 옮김, 350쪽.

25. Norbert Bolz(1995a); 윤종석 옮김, 350쪽.

26. Norbert Bolz(1995a); 윤종석 옮김, 352쪽.

27. Norbert Bolz(1995a); 윤종석 옮김, 353쪽.

28. Norbert Bolz(1995a); 윤종석 옮김, 353쪽.

29. Norbert Bolz(1995a); 윤종석 옮김, 183쪽.

30. 이병주, 「엘 리시츠키의 동적인 타이포그래피에 대한 연구」, 홍익대학교 대학원: 석사학위논문, 1992, 13쪽.

31. 이병주(1992), 13쪽.

32. 말레비치 절대주의의 건축적 구성 형식인, '아키텍톤(Architecton)'이나 그의 계승자라고 할 수 있는 리시츠키의 건축적 회화, '쁘로운(PROUN)'에 등장하는 시공의 운동감에 대한 표현을 보면 볼츠가 말한 사이버네틱 도시, 즉 사이버스페이스에 대한 묘사가 더욱 설득력이 있다. 리시츠키의 '두 개의 사각형에 대해서(About Two Squares)'는 우주의 카오스적 상태에서 절대주의의 이상화된 질서를 찾는 과정을 묘사하고 있기도 하다.

33. Norbert Bolz(1995b); 윤종석 옮김, 193쪽.

34. Norbert Bolz(1995b); 윤종석 옮김, 194쪽.

35. Norbert Bolz(1995b); 윤종석 옮김, 194쪽.

36. Jean Baudrillard(1981); 하태환 옮김, 19쪽. 역자 주 인용.

37. Jean Baudrillard(1981); 하태환 옮김, 12쪽.

38. Jean Baudrillard(1981); 하태환 옮김, 18쪽.

39. 배영달, 「보드리야르와 시뮬라시옹」, 살림, 2005, 107쪽.

40. 안상수, 「타이포그라피 관점에서 본 李箱 시에 대한 연구」, 한양대학교 대학원: 박사학위논문, 1995, 67쪽:
 안상수는 활자성을 활자를 통한 언어의 인상, 물성으로 대변되는 활자에 대한 재인식으로서 활자가 그 자체가 갖는 표현적 성질이자 형상성이라고 말하고 있다. 따라서 이 논문에서의 활자성은 활자가 이미지화되는 과정에서 훼손되거나 변형되더라도 활자라는 인식을 '할 수 있는 최소한의 활자다움'을 말한다.

41. Jay David Bolter and Richard Grusin, *Remediation: Understanding New Media*, 1999. 『재매개, 뉴미디어의 계보학』, 이재현 옮김, 커뮤니케이션북스, 2006, 15쪽.

42. Norbert Bolz(1995a); 윤종석 옮김, 358쪽.

43. Norbert Bolz(1995a); 윤종석 옮김, 359쪽.

44. Jay David Bolter and Richard Grusin(1999); 이재현 옮김, 3쪽.

45. Steven Heller and Karen Pomeroy, *Design Literacy: Understanding Graphic Design*, 1997. 『디자이너, 세상을 읽고 문화를 움직인다』, 강현주 옮김, 안그라픽스, 2001, 198쪽.

46. Jay David Bolter and Richard Grusin(1999); 이재현 옮김, 33쪽:
 예를 들어 선형원근법 회화 이론가들에게 접촉점은 대상물과 캔버스 사이의 투영 사이에 설정된 수학적 관계가 접촉점이다. 그러나 회화나 사진을 관람하는 입장에서는 비매개의 논리가 그렇게 중요하지는 않다.

47. Jay David Bolter and Richard Grusin(1999); 이재현 옮김, 36쪽:
 여기서 투명하다(transparent)라 함은 인터페이스가 두드러지는 것이 아닌 경험의 후면으로 사라지고 강조되어야 될 소프트웨어의 기반의 내용물, 즉 툴의 기능 등이 전면으로 부각되어진다는 의미를 갖는다.

48. Jay David Bolter and Richard Grusin(1999); 이재현 옮김, 46쪽.

49. Jay David Bolter and Richard Grusin(1999); 이재현 옮김, 38쪽.

50. 반대로 지면 공간의 타이포그래피에 영화나 3D 동영상, 디지털 특성이 관여되는 것도 하이퍼 매개이다.

51. Jay David Bolter and Richard Grusin(1999); 이재현 옮김, 62쪽.

52. Jay David Bolter and Richard Grusin(1999); 이재현 옮김, 65쪽.

53. Jay David Bolter and Richard Grusin(1999); 이재현 옮김, 66쪽.

54. Jay David Bolter and Richard Grusin(1999); 이재현 옮김, 66쪽.

55. Pierre Levy(1997); 조준형 옮김,17쪽:
피에르 레비는 이런 관점에서 가상스페이스의 중요성은 가상의 공동체의 형성에 있다고 언급했다.

56. 고위공, 「비교문예학과 매체비교학」, 『텍스트와 형상, 예술의 학제간 연구를 위한 고찰』, 미술 문화, 2005, 32쪽.

57. I. O Rajewsky, Intermedialitat, p.13: 고위공(2005), 40쪽에서 재인용.

58. 고위공, 『문학과 미술의 만남』, 미술문화, 2004, 55쪽.

59. Susan Marcus, "The Typographic Element in Cubism", 1911−1915: Its Formal and Semantic Implications. 6 vols., in: *Visible Language*, Ohio, 1972, p.323.

60. 고위공(2004), 231쪽.

61. Johanna Drucker, *The Visible Word, Experimental Typography and Modern Art, 1909−1923*, Chicago and London: The University of Chicago Press, 1994, p. 5.
그녀는 문자의 한계라고 보는 이미지의 직접적 형상화(configuration)와 병치되는 형상화의 내 재성의 의미로서 '물성(materiality)'을 사용하고 있다. 따라서 여기서의 물성은 물질주의의 질 료(material)와는 완전히 다른 개념이다. 또한 연구자가 논문에서 사용하는 활자의 질료성을 강조하는 물성과는 다른 의미임을 밝혀둔다.

62. 러시아어 초월의 전치사 '3A'와 이성을 의미하는 'YM'을 결합한 신조어로서 '이성을 초월한 언어'를 뜻한다.: Stephanie Baron & Maurice Tuchman(ed.), *The Avante-garde in Russia*, Cambridge and Massachusetts: The MIT Press, 1980, p.105.

63. '크라틸류스(Cratylus)' 해당 구절은 다음과 같다.
Gerald Janecek, *The Look of Russian Literature*, Princeton and New Jersey: The Princeton University Press, 1984, p. 2.에서 재인용:
"소크라테스 말하길, 단어들이 최대한 사물들과 닮아야만 한다는 말에 진정 동의하지만, 더불 어 이 유사하다는 것에 갖다 붙이고자 함이 또 다른 형식의 배고픔이고, 그것은 정당화라는 점 에서 관습의 일상적인 방법으로 보충이 되어야만 한다는 것이 두렵습니다. 그래서 나는 항상, 아니 언제나 그랬듯이 유사하고도 또한 적당한 표현을 사용할 수 있다면 이것이야말로 가장 완벽한 언어의 상태이고, 그 반대로라면 가장 불완전한 것이라 믿습니다."

64. 영어의 해당되는 정확한 음가는 없으나 R음가에 혀의 진동을 이용한 강한 떨림을 낼 때의 발음 에 해당한다.

65. Patricia Railing, *More About Two Squares*, Cambridge and Massachusetts:
The MIT Press, 1991, p. 39.

66. S. Bojko, *New Graphic Design in Revolutionary Russia*, New York: Praeger, 1972, p.17.

67. Martin Joly(1994); 김동윤 옮김, 72−74쪽.

68. Timothy Samara(2006), p.116.

69. Rick Poyner(2003); 민수홍 옮김, 60쪽.

70. 리시츠키는 동료이자 스승인 말레비치의 절대주의 회화의 기본이 되었던 우주론적 공간의 의미를 통해서 타이포그래피를 해석하였고 데스틸의 예술가들은 몬드리안의 신지학적 영향에서 출발한 수직과 수평의 의미 부여에 충실해야 했었다.

71. W.J.T. Michell(1992); 임산 옮김, 154쪽.

72. Norbert Bolz(1995a); 윤종석 옮김, 250쪽.

73. Norbert Bolz(1995a); 윤종석 옮김, 243쪽.

74. Norbert Bolz(1995a); 윤종석 옮김, 243쪽.

75. Vilém Flusser(1987);윤종석 옮김, 20쪽.

76. Vilém Flusser(1987); 윤종석 옮김,156쪽.

77. Jay David Bolter and Richard Grussin(1999); 이재현 옮김, 63쪽.
 MTV를 시청한다는 것은 "확장되고 통일된 시선‑을 통해서가 아니라 이곳저곳으로 주의를 돌림으로써 경험하는 이 경험은 응시(gaze)라기보다 일별(glance)", 한번 흝어보기이다.

78. Vilém Flusser(1987); 김성재 옮김,156쪽.

79. Norbert Bolz(1995a); 윤종석 옮김, 250쪽.

80. Norbert Bolz(1995a); 윤종석 옮김, 349쪽.

81. Norbert Bolz(1995a); 윤종석 옮김, 41쪽.

82. Chuck Burne and Martha Witte(1997); 김은영 옮김, 51쪽.

83. Norbert Bolz and Willem van Reijen(1991); 김득룡 옮김, 97쪽.

5. 해체주의 타이포그래피를 다시 보다

1. Steven Heller(ed.), *Looking Closer*, New York: The Allworth Press, 1997.
 Jeffrey Keedy, 「나는 과거의 향취를 좋아한다. …그러나」, 「왜 디자이너는 생각하지 못하는가?」, 김은영 옮김, 정글, 1997, 19쪽.

2. Philip B. Megggs, 「이상스런 타이포그라피 기계」, 「왜 디자이너는 생각하지 못하는가?」, 김은영 옮김, 정글, 1997, 40쪽.

3. Steven Heller and Karen Pomeroy(1997); 강현주 옮김, 120쪽.

4. Rick Poyner, 「디지털 시대의 타입과 해체주의」, 「왜 디자이너는 생각하지 못하는가?」, 김은영 옮김, 정글, 1997, 57쪽.

5. Anne Burdick, 「네오매니아」, 「왜 디자이너는 생각하지 못하는가?」, 김은영 옮김, 정글, 1997, 37쪽.

6. Steven Heller and Karen Pomeroy(1997); 강현주 옮김, 129쪽.

7. Rick Poyner, *Design without Boudaries*, London: Booth-Clibborn Edition, 1998, p.219.

8. 이 작품은 지금은 록밴드의 일원이 된 화자가 학창시절 젊은 여교사와의 연정을 회상하는 내용으로서, 활자들의 알 수 없는 조합과 그 덩어리진 질료의 형상을 통해서 기억 속에 응어리진 그러나 모호해진 감정을 직관적으로 표현한 것으로 보인다.

9. Philip B. Megggs(1997); 황인화 옮김, 57쪽.

10. Norbert Bolz(1995a); 윤종석 옮김, 350쪽.: '디버깅(debugging)'은 프로그램의 오류들을 추적하고 제거하는 것으로서, 볼츠는 종종 낡은 프로그램들의 디버깅을 통해서 새로운 프로그램들이 만들어진다고 본다. 이런 카오스적 창발성으로부터 프로그램이 만들어내는 우연성은 그것을 만들어낸 프로그래머도 알지 못했던, 통제하지 못하는 상황으로 나가기도 한다.

11. Rick Poyner(2003); 민수홍 옮김, 28쪽.

12. 이병주(1992), 81쪽.

13. Rick Poyner(1998), p. 42.

14. Niklas Luhmann, *Soziale Systeme Grundriss einer allgemeinen Theorie 2.* Frankfurt am Main: Suhrkamp Verlag, 1984. 『사회체계이론 2』, 박여성 옮김, 한길사, 2007, 41쪽.

15. Rick Poyner(2003); 민수홍 옮김, 65쪽.

16. Rick Poyner(1998), p. 63.

17. 같은 책, p. 59.

18. 같은 책, p. 59.

19. 같은 책, p. 129.

20. Andrew Darley(2000); 김은영 옮김, 15쪽.

21. Edward M. Gottschall, *Typographic Communications Today*, Cambridge and London: The MIT Press, 1989, p. 6.

22. 같은 책, p. 40.

23. 같은 책, p. 10.

24. Timothy Samara(2006), p. 18.

25. Norbert Bolz(1995a); 윤종석 옮김, 350쪽.

26. 조형적 체계가 바뀌게 된 "통합된 전체를 따로 떼어내기 또는 그래픽 디자인을 하나로 묶는 해체를 파괴하기"에 제공된 근본 원인이 매체미학에 의해 제기된 기술 개념의 근본적 변화에 기인한다고 본다.

27. Emil Luder, *Typography*, Stuttgart; Verlag Gerd Hatje, 1988, p. 53.

28. 목진학, 「El Lissitzky의 타이포그래피 연구」, 홍익대학교 대학원: 석사학위논문, 1992, 35쪽.

29. 발터 벤야민(1983); 반성완 편역, 226쪽.: 벤야민은 캔버스는 보는 이를 관조의 세계로 초대하고 자신을 연상의 흐름에 맡길 수 있으나 영화는 더 이상 사고할 여지를 주지 않고 영상이 제 속도로 지나쳐버림으로써 그 영상이 관객의 사고의 자리에 대신 들어앉은 것과 같다는 예를 들어, 이를 '충격 효과'라고 말한다.

30. 같은 책, 227쪽.

31. Lev Manovich(2004); 서정선 옮김, 233쪽.

6. '해체'의 빈 공간을 메우다

1. Norbert Bolz(1995b); 윤종석 옮김, 202쪽.
2. Charlie Gere(2002); 임산 옮김, 16쪽.

저자의 끝말

1. Steven Holzman(2002); 이재현 옮김, 153쪽.
2. Norbert Bolz(1995a); 윤종석 옮김, 360쪽.
3. Robin Kinross(2002), p. 366.
4. R. L. Rutsky(1999); 김상민 외 옮김, 8쪽.

참고 문헌

국내 저서

고위공, 『문학과 미술의 만남』, 서울: 미술문화, 2004.

고위공·이주영·권정임·김길웅·윤태원·황승환·노영덕, 『텍스트와 형상, 예술의 학제간 연구를 위한 고찰』, 서울: 미술문화, 2005.

김민수, 『필로 디자인』, 서울: 그린비, 2007.

김상환, 『해체론 시대의 철학』, 서울: 문학과 지성사, 1996.

김상환·오종환·이기현·이봉재·이승종·정호근, 『매체의 철학』, 서울: 나남출판, 1998.

김성민·박영욱·조광제·김익현·심혜련, 『매체철학의 이해』, 서울: 인간사랑, 2005.

김성재·김택환·원용진·김광호·강태완·이종수·윤선희·박동천, 『매체미학』, 서울: 나남출판, 1998.

유현주, 『디지털의 키워드』, 서울: 연세대학교출판부, 2003.

유평근·진형준, 『이미지』, 서울: 살림, 2001.

이원곤, 『디지털화 영상과 가상공간』, 서울: 연세대학교출판부, 2004.

배영달, 『보드리야르와 시뮬라시옹』, 서울: 살림, 2005.

심혜련, 『사이버스페이스 시대의 미학』, 서울: 살림, 2006.

진중권, 『진중권의 현대 강의』, 서울: 아트북스, 2003.

코디 최, 『20세기 문화 지형도』, 서울: 안그라픽스, 2006.

한글기호학회 엮음, 『영상문화와 기호학』, 서울: 문학과 지성사, 2000.

국내 역서

Aarseth, Espen J, *Cybertext: Perspectives on Ergodic Literature*, Baltimore, Maryland: The Johns Hopkins University press, 1997.
『사이버텍스트』, 류현주 옮김, 서울: 글누림, 2007.

Ades, Dawn, *Photomontage*. London: Thames and Hudson, 1976.
『포토몽타주』, 이윤희 옮김, 서울: 시공사, 2003.

Arnheim, Rudolf, *Toward a Psychology of Art*, The University of California Press, 1966.
『예술심리학』, 김재은 옮김, 서울: 이화여자대학교 출판부, 1984.

Baudrillard, Jean, *Le Systéme des Objects,* Paris: Editions Gallimard, 1981.
『사물의 체계』, 배영달 옮김, 서울: 백의, 1999.

Baudrillard, Jean, *Simulacres et Simulation*, Editions Galilée, 1981.
『시뮬라시옹』, 하태환 옮김, 서울: 민음사, 2001.

Beirut, M.W, Drenttel, Steven Heller and DK Holland, *Looking Closer, The Allworth Press*, 1997.
『왜 디자이너는 생각하지 못하는가?』, 김은영 옮김, 서울: 정글, 1997.

Benjamin, Walter, *The Work of Art in the Age of Mechanical Reproduction*, 1936.
『발터 벤야민의 문예이론』, 반성완 편역, 서울: 민음사, 1983.

Berger, John, *Ways of Seeing*, London: Viking Penguin, 1972.
『영상커뮤니케이션과 사회』, 강명구 옮김, 서울: 나남출판, 2002.

Bolter, Jay David and Richard Grusinf, *Remediation: Understanding New Media*, Massachusetts: The MIT Press, 1999.
『재매개, 뉴미디어의 계보학』, 이재현 옮김, 서울: 커뮤니케이션북스, 2006.

Bolz, Norbert, *Das Kontrollierte Chaos*, Econ Verlag, 1995a.
『컨트롤된 카오스: 휴머니즘에서 뉴미디어의 세계로』, 윤종석 옮김, 서울: 문예출판사, 2000.

Bolz, Norbert, *Am Ende der Gutenberg-Galaxies: Die neuen Kommunikationsverhältnisse*, Wilhelm Fink Verlag, 1995b.
『구텐베르크-은하계의 끝에서 새로운 커뮤니케이션 상황들』, 윤종석 옮김, 서울: 문학과 지성사, 2000.

Bolz, Norbert and Willem van Reijen, Waler Benjamin, *Campus Verlag GmbH*, 1991.
『발터 벤야민: 예술, 종교, 역사철학』, 김득룡 옮김, 서울: 서광사, 2001.

Bonsiepe, Gui, *Interface*, Milan: Feltrinelli Editore, 1994.
『디자인에 대한 새로운 접근』, 박해천 옮김, 서울: 시공사, 2003.

Buchanan, Richard and Victor Margolin, *Discovering Design*, Chicago, Illinois: The University of Chicago Press, 1995.
『디자인 담론』, 한국디자인연구회 옮김, 서울: 조형교육, 2002.

Buck-Moss, Susan, *Walter Benjamin and the Arcades Project*, Massachusetts: The MIT Press, 1991.
『발터 벤야민과 아케이드 프로젝트』, 김정아 옮김, 서울: 문학동네, 2004.

Bullivant, Lucy, *Responsive Environments*, V&A Publications, 2006.
『제4의 공간 대화를 시작하다』, 태영란 옮김, 서울: 픽셀하우스 , 2006.

Danto, Arthur C, *After the End of Art*, The Board of Trustees of the National Gallery, 1997.
『예술의 종말 이후』, 이성훈·김광우 옮김, 서울: 미술문화, 2004.

Darley, Andrew, *Visual Digital Culture*, London: Routledge, 2000.
『디지털 시대의 영상 문화』, 김주환 옮김, 서울: 현실문화연구, 2003.

Derrida, Jacques1967, *De la grammatologie*, Les Éditions de Minuit, 1967.
『그라마톨로지에 대하여』, 김웅권 옮김, 서울: 동문선, 2004.

Derrida, Jacques, 『해체』, 김보현 옮김, 서울: 문예출판사, 1996.

Eco, Umberto, *La Struttura Assente*, Bompiani, 1968.
『기호와 현대 예술』, 김광현 옮김, 서울: 열린 책들, 1998.

Faulstich, Werner, *Medien zwischen Herrschaft und Revolte*, Göttingen: Geschichte der Medien, 1998.
『근대 초기 매체의 역사』, 황대현 옮김, 서울: 지식의 풍경, 2007.

Fishwick, Marshall W., *Popular Culture: Cavespace to Cyberspace*, The Haworth Press, 1999.
『대중의 문화사』, 황보종우 옮김, 서울: 청아출판사, 2005.

Flusser, Vilém, *Lob der Oberflächlichkeit-Für eine Phänomenologie der Medien*, 1983.
『피상성 예찬』, 김성재 옮김, 서울: 커뮤니케이션북스, 2004.

Flusser, Vilém, *Die Schrift: Hat Schreiben Zukunft?*, European Photography, 1987.
『디지털 시대의 글쓰기』, 윤종석 옮김, 서울: 커뮤니케이션북스, 1998.

Flusser, Vilém, *Für eine Philosophie der Fotografie*, European Photography, 1994.
『사진의 철학을 위하여』, 윤종석 옮김, 서울: 커뮤니케이션북스 , 1999.

Flusser, Vilém, *Kommunikologie*, Edith Flusser, 1996.
『코무니콜로기』, 김성재 옮김, 서울: 커뮤니케이션북스, 2001.

Flusser, Vilém, *Die Revolution der Bilder*, Bolman, 2004.
『그림의 혁명』, 김현진 옮김, 서울: 커뮤니케이션북스, 2004.

Foster, Hal, *Vision and Visuality*, The Bay Press, 1988.
『시각과 시각성』, 최연희 옮김, 서울: 경성대학교출판부, 2004.

Gere, Charlie, *Digital Culture*, London: Reaktion Books, 2002.
『디지털 문화, 튜링에서 네오까지』 , 임산 옮김, 서울: 루비박스, 2006.

Heller, Steven and Karen Pomeroy, *Design Literacy: Understanding Graphic Design*, The Allworth Press, 1997.
『디자이너, 세상을 읽고 문화를 움직인다』, 강현주 옮김, 서울: 안그라픽스, 2001.

Heller, Steven and Marie Finamore (ed.), *Design Culture: An Anthology of Writing from the AIGA Journal of Graphic Design*, The Allworth Press and AIGA, 1997.
『디자이너의 문화 읽기』, 장미경 옮김, 서울: 시지락, 2004.

Holtzman, Steven, *The Aesthetics of Cyberspace*, New York: Simon & Schuster, 1997.
『디지털 모자이크』 , 이재현 옮김, 서울: 커뮤니케이션북스, 2002.

Steven, Johnson, *Interface: How New Technology Transforms the Way We Create and Communicate*, Harper Collins Publishers, 1997.
『무한상상 인터페이스』, 류제성 옮김, 서울: 현실문화연구, 2003.

Joly, Martin, *Introduction a L'analyse de L'image*, Les Éditions Nathan, 1994.
『영상이미지 읽기』, 김동윤 옮김, 서울: 문예출판사, 1999.

Kern, Stephen, *The Culture of Time and Space*, The Harvard University Press, 1983.
『시간과 공간의 문화사』, 박성관 옮김, 서울: 휴머니스트, 2004.

Levy, Pierre, *Cyberculture*, Paris: Les Editions Odile Jacob, 1997.
『사이버 문화』 , 김동윤·조준형 옮김, 서울: 문예출판사, 2000.

Levy, Pierre, *L'intelligence Collective*, Les Editions La Découverte, 1994.
『집단 지성』 , 권수경 옮김, 서울: 문학과 지성사, 2000.

Luhmann, Niklas, *Die Realität der Massenmedien*, Westdeutscher Verlag, 2002.
『대중매체의 현실』, 김성재 옮김, 서울: 커뮤니케이션스북스, 2006.

Luhmann, Niklas, *Soziale Systeme:Grundriss einer allgemeinen Theorie1*, Frankfurt am Main: Suhrkamp Verlag, 1984.
『사회체계이론 1』, 박여성 옮김, 서울: 한길사, 2007.

Luhmann, Niklas, *Soziale Systeme:Grundriss einer allgemeinen Theorie2*, Frankfurt am Main: Suhrkamp Verlag, 1984.
『사회체계이론 2』, 박여성 옮김, 서울: 한길사, 2007.

Manovich, Lev, *The Language of New Media*, Massachusetts Institute of Technology, 2001.
『뉴미디어의 언어』, 서정신 옮김, 서울: 생각의 나무, 2004.

McLuhan, Marshall, *The Gutenberg Galaxy: The Making of Typographic man*, The University of Toronto Press, 1961.
『구텐베르크 은하계』, 임상원 옮김, 서울: 커뮤니케이션북스, 2001.

McLuhan, Marshall, *The Medium is the Massage: An Inventory of Effects*, Bantam Books, 1967.
『미디어는 마사지다』, 김진홍 옮김, 서울: 커뮤니케이션북스, 2001.

McLuhan, Marshall, *Understanding Media: The Extensions of Man*, Ginko Press, 1964.
『미디어의 이해』, 박정규 옮김, 서울: 커뮤니케이션북스, 1997.

Meggs, Philip B., *A History of Graphic Design*, 3rd edn. John Wiley & Sons, 1998.
『그래픽 디자인의 역사』, 황인화 옮김, 서울: 미진사, 2007.

Mitchell, William J., *The Reconfigured Eye: Visual Truth in the Post Photographic Era*, Massachusetts Institute of Technology, 1992.
『디지털 이미지론』, 김은조 옮김, 서울: 아이비스, 1997.

Mitchell, W.J.T., *Iconology: Image, Text, Ideology*, The University of Chicago Press, 1985.
『아이코놀로지: 이미지, 텍스트, 이데올로기』, 임산 옮김, 서울: 시지락, 2005.

Negroponte, Nicholas, *Being Digital*, New York: A.Knopf, Inc, 1995.
『디지털이다』, 백욱인 옮김, 서울: 박영률출판사, 1995.

Norris, Christopher, *Jacques Derrida*, Harper Collins Publishers, 1987.
『데리다』, 이종인 옮김, 서울: 시공사, 1999.

Ong, Walter J., *Orality and Literacy: The Technologizing of the Word*, London and New York: METHUEN, 1982.
『구술문화와 문자문화』, 이기우·임명진 옮김, 서울: 문예출판사, 1995.

Poster, Mark, *The Mode of Information Poststructualism and Social Context*, London: Polity Press, 1990.
『뉴미디어의 철학』, 김성기 옮김, 서울: 민음사, 1994.

Poster, Mark, *What's the Matter with the Internet?*, The Regents of the University of Minnesota, 2001.
『미네르바의 올빼미가 날기 전에 인터넷을 생각한다』, 이종숙 옮김, 서울: 이제이북스, 2005.

Poyner, Rick, *No More Rules: Graphic Design and Postmodernism*, London: Lawrence King Publishing, 2003.
『6개의 키워드로 풀어본 포스트모던 그래픽 디자인』, 민수홍 옮김, 서울: 시지락, 2007.

ReeseSchäfer, Walter, *Niklas Luhmann zur Einfuehrung*, Hamburg: Junius Verlag GmbH, 2001.
『니클라스 루만의 사회 사상』, 이남복 옮김, 서울: 백의, 2002.

Rutsky, R.L, *High Techne; Art and Technology from the Machine Aesthetics*, The University of Minnesota Press, 1999.
『하이테크네-포스트휴먼 시대의 예술, 디자인, 테크놀로지』, 김상민 외 옮김, 서울: 시공사, 2004.

Schnell, Ralf, *Zu Geschite und Theorie Audiovisueller Wahrnehmungsformen*, J. B. Metzlersche Verlagbuchhandlung und Carl Ernst Poeschel Berlag GmbH, 2000.

『미디어 미학』, 강호진 외 옮김, 서울: 이론과 실천, 2005.

Samara, Timothy, *Making and Breaking the Grid*, Gloucester: Pageone, 2006.
『그리드를 넘어서』, 송성재 옮김, 서울: 안그라픽스, 2006.

Adorno, T.W., "Vorrede zur Dritten Aussage", in: *Dissonanzen, Musiknin der verwalteten Welt*, 1991.
『미학이론』, 홍승용 옮김, 서울: 문학과 지성사, 1995.

Walker, John A. and Sarah Chaplin, *Visual Culture: an Introduction*, Manchester: The Manchester University Press, 1997.
『비주얼 컬처』, 임산 옮김, 서울: 루비박스, 2004.

Welsch, Wolfgang, *Grenzgäng der Ästhetik*, Stuttgart: Philipp Reclam jun Gmbh, 1996.
『미학의 경계를 넘어』, 심혜련 옮김, 서울: 향연, 2005.

학술 및 학위 논문

김성재, 「탈문자 시대의 매체 교육: 플루서의 코드 이론과 매체 현상학을 중심으로」,
『문화예술교육연구』, 제1권 제1호, 2006년 10월.

목진학, 「El Lissitzky의 타이포그래피 연구」, 홍익대학교 대학원: 석사학위논문, 1992.

심혜련, 「기술 발전과 시각 체계의 상관관계에 관한 고찰」, 『시대와 철학』,
제18권 1호, 2007, 봄.

심혜련, 「예술과 기술의 문제-벤야민과 하이데거의 논의를 중심으로」,
『시대와 철학』, 제17권 1호 , 2006, 봄.

심혜련, 「이미지로 사유하기 또는 이미지에 대해 사유하기」, 2007년 범한철학회
학술대회 학술발표 논문집.

안상수, 「타이포그라피 관점에서 본 李箱 시에 대한 연구」, 한양대학교 대학원:
박사학위논문, 1995.

이병주, 「엘 리시츠키의 동적인 타이포그래피에 대한 연구」, 홍익대학교 대학원:
석사학위논문, 1992.

이병주, 「컴퓨터 기반의 레이어에 대한 매체적 분석」, 『디자인학 연구』,
제17집 제2호, 디자인학회, 2004.

이병주, 「탈그리드 현상에 따른 공간의 재해석」, 『디지털디자인학 연구』,
제7집 제1호, 디지털디자인학회, 2004.

이병주, 「해체주의 건축드로잉에 나타난 타이포그래피 특성 연구」,
『디자인학 연구』, 제15집 제4호, 디자인학회, 2002.

최희진, 「디지털매체예술에서 상호작용적 수용에 관하여」,
홍익대학교 대학원: 석사학위논문, 2005.

국외 참고 문헌

Baron, Stephanie and Maurice Tuchman (ed.), *The Avante-garde in Russia*, Massachusetts: The MIT Press, Cambridge, 1980.

Benjamin, Andrew, Catherine Cooke and Andreas Papadakis, *Deconstruction*, London: Academy Editions, 1989.

Blackwell, Lewis, *Twentieth Century Type*, Munchen: Bangert Verlag, 1992.

Bojko, S., *New Graphic Design in Revolutionary Russia*, New York: Praeger, 1972, Drucker, Johanna, *Figuring the Word*, New York: Garnary Books, 1998.

Johanna, *The Visible Word, Experimental Typography and Modern Art, 1909-1923*, Chicago and London: The University of Chicago Press, 1994.

Gottschall, Edward Ml, *Typographic Communications Today*, Cambridge and London: The MIT Press, 1989.

Hale, Jonathan. A., *Building Ideas: An Introduction to Architectural Theory*, Chichester and New York: John Wiley & Sons, 2000.

Hellerstein, Nina S., "Paul Claudel and Guliamme Apollinaire as Visual Poets: Ideogrammes Occdentaux and Calligrammes", in: *Visible Language* XI 3 (Summer 1977), Ohio, 1977.

Hollis, Richard, *Swiss Graphic Design: The Origins and Growth of an International Style 1920-1965*, London: The Yale University Press, 2006.

Janecek, Gerald, *The Look of Russian Literature*, Princeton: The Princeton University Press, New Jersey, 1984.

Jonathan, Hale A., *Building Ideas: An Introduction to Architectural Theory*, Chichester: Willey, 2000.

Kinross, Robin, *Modern Typography: an Essay in Critical Theory*, London: Hyphen Press, 1992.

Kinross, Robin,, *Unjustified Texts*, London: Hyphen Press, 2002.

Klotz, Heinrich, "Drawing 20th-Century Architecture", in: *Architectral Design*, 59 vols, London, 1989.

Lissitzky-Küppers, Sophie, *El Lissitzky Life, Letters, Texts*, Greenich: New York Graphic Society, 1968.

Lupton, Ellen and Abbott Miller, *Design Writing Research*, London: Phaidon Press, 1996.

Lupton,Ellen and Abbott Miller, "Deconstruction and Graphic Design: History Meets Theory", in: *Visible Language* 28: 4, New York, 1994.

Manovich, Lev, *The Language of New Media*, Cambridge and London: The MIT Press, 2001.

Marcus, Susan, "The Typographic Element in Cubism, 1911-1915: Its Formal and Semantic Implications", in: *Visible Language* 6vols., Ohio, 1972.

Meggs, Philip B., *Type and Image*, New York: John Wiley & Sons, 1992.

Memorz, Gerard, "Deconstruction and the Typography of Books", in: *Baseline*, Issue 25, London, 1998.

Miller, Abott, "Word Art", in: *Eye*, Croydon, 1993.

Poyner, Rick, *Design without Boundaries*, London: Booth-Clibborn Editions, 1998.

Railing, Patricia, *More About Two Squares*, Cambridge and Massachusetts: The MIT Press, 1991.

Roderick, R., *Habermas and the Fountain of Critical Theory*, Houndmills: Macmillan, 1986.

Ruder, Emil, *Typography*, Stuugart: Verlag Gerd Hatje, 1988.

Samara, Timothy, *Making and Breaking the Grid*, Gloucester: Pageone, 2006.

Spencer, Herbert, *Pioneers of Modern Typography*, London: Lund Humphries, 1969.

Swanson, Gunar (ed.), *Graphic Design & Reading*, New York: The All worth Press, 2000.

Wozencroft, Jon, *The Graphic Language of Neville Brody*, London: Thames and Hudson, 1988.

Zhadova, Larissa Z., "Malevich: Suprematism and Revolution in Russian Art 1910–1930", London: Thames and Hudson, 1978. in: *Visible Language* 28: 4, New York, 1994.

그림 목록

타이포그래피의 빈 공간

이병주 지음

제1판 1쇄 2011년 8월 16일

발행인	홍성택	
기획편집	조용범, 정아름	영업 김성룡
디자인	조성원	
인쇄	영신사	
주소	서울시 강남구 삼성1동 153-12 (우: 135-878)	
전화	편집 02)6916-4481 영업 02)539-3474	
팩스	02)539-3475	
이메일	editor@hongdesign.com	
블로그	www.hongc.kr	

ISBN 978-89-93941-43-2 93600

이 도서의 국립중앙도서관 출판시도서목록(CIP)은 e-CIP홈페이지(http://www.nl.go.kr/ecip)와
국가자료공동목록시스템(http://www.nl.go.kr/kolisnet)에서 이용하실 수 있습니다.
(CIP제어번호: CIP2011002877)

ⓒ Georges Braque / ADAGP, Paris - SACK, Seoul, 2011
이 서적 내에 사용된 일부 작품은 SACK를 통해 ADAGP와 저작권 계약을 맺은 것입니다.
저작권법에 의하여 한국 내에서 보호를 받는 저작물이므로 무단 전재 및 복제를 금합니다.

홍시 홍디자인 은 ㈜홍시커뮤니케이션의 출판 브랜드입니다.